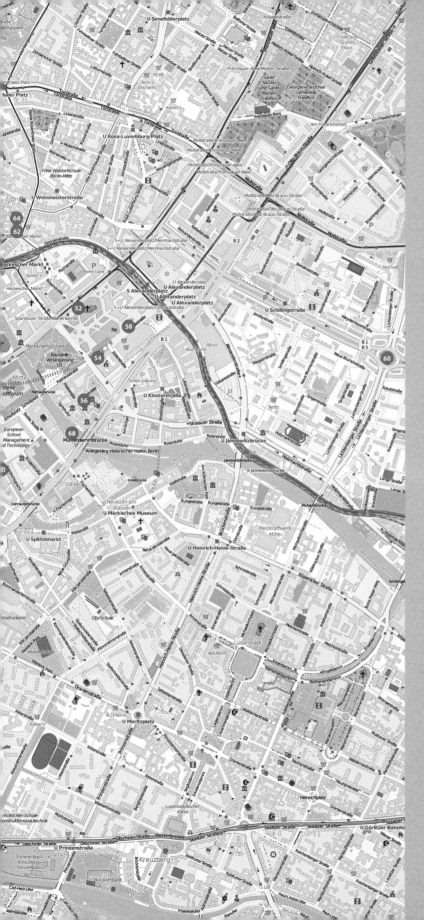

BERLIN THEN AND NOW

You can find most of the sites featured in the book on this outline map*

Numbers in red circles refer to the pages where sites appear in the book.

* The map and site location circles are intended to give readers a broad view of where the sites are located. Please consult a tourist map for greater detail.

BERLIN

THEN AND NOW®

DAMALS UND HEUTE

First published in the United Kingdom in 2016 by
PAVILION BOOKS
an imprint of Pavilion Books Company Ltd.
1 Gower Street, London WC1E 6HD, UK

"Then and Now" is a registered trademark of Salamander Books Limited,
a division of Pavilion Books Group.

This book is a revision of the original *Berlin Then and Now* first produced in 2005 by
Salamander Books, a division of Pavilion Books Group.

ISBN-13: 978-1-910904-78-7

Printed in China

10 9 8 7 6 5 4 3 2 1

BERLIN

THEN AND NOW®
DAMALS UND HEUTE

NICK GAY

ÜBERSETZUNG
CORINNA DUEMLER

PAVILION

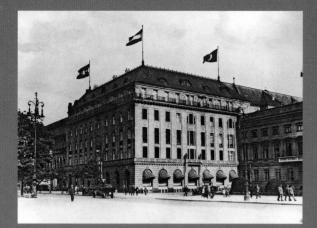
Hotel Adlon and the Academy of Arts, 1914 p. 14

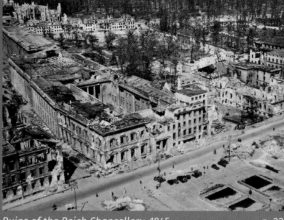
Ruins of the Reich Chancellery, 1945 p. 22

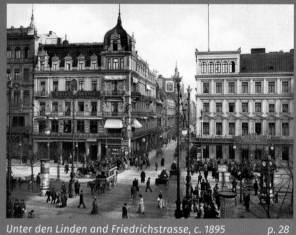
Unter den Linden and Friedrichstrasse, c. 1895 p. 28

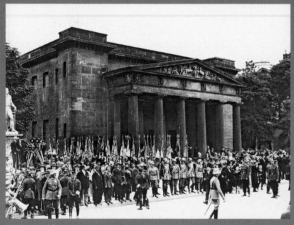
Neue Wache, 1931 p. 34

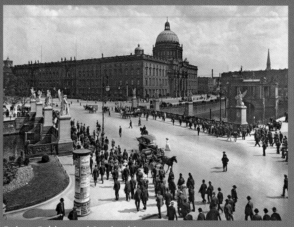
Palace Bridge and Stadtschloss, c. 1900 p. 44

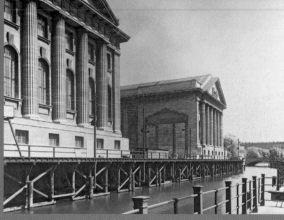
Pergamon Museum and Museum Island, 1930 p. 50

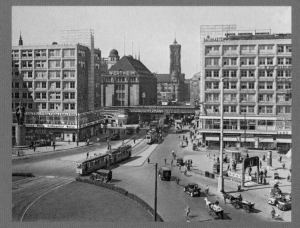
Alexanderplatz / Fernsehturm, 1934 p. 58

Hackeschen Höfe, 1991 p. 64

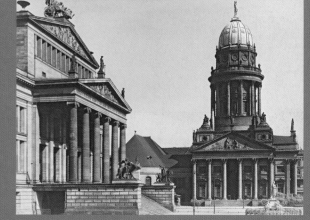
Gendarmenmarkt, c. 1930 p. 72

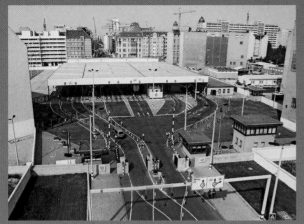

Checkpoint Charlie / Friedrichstrasse, c. 1985 p. 78

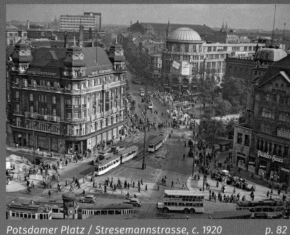

Potsdamer Platz / Stresemannstrasse, c. 1920 p. 82

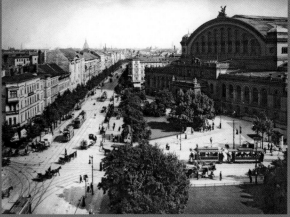

Anhalter Station / Askanischer Platz, c. 1880 p. 92

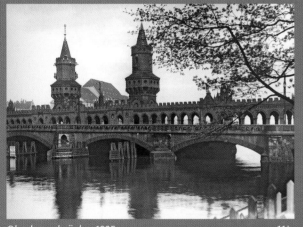

Oberbaumbrücke, 1925 p. 114

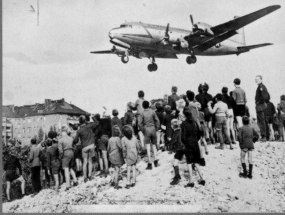

Berlin Airlift, 1948 p. 117

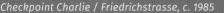

Schöneberg Rathaus, 1915 p. 122

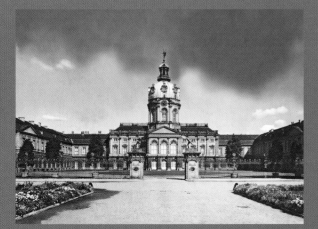

Charlottenburg Palace, c. 1925 p. 130

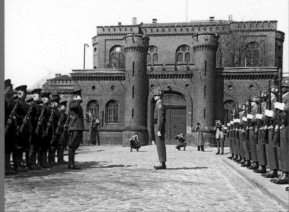

Spandau Prison / Wilhelmstrasse, 1953 p. 134

Reichstag, 1930 p. 142

BERLIN

THEN AND NOW INTRODUCTION

When one considers the recent past, it is perhaps surprising that Berlin exists at all. The bombing and shelling that it sustained during World War II left Berlin in rubble-strewn chaos. The city was then divided by the Allies and over the next forty years it was surrounded by a Soviet satellite state, placing it on the front line in the Cold War. East Berlin, under Communist rule, was starved of investment and many of its remaining prewar buildings quietly disintegrated. West Berlin, sealed in behind the Berlin Wall, was propped up with regular transfusions of money from West Germany. Since the fall of the Berlin Wall in 1989, reunited Berlin has metamorphosed into the most exciting capital city in Europe. Innovative architecture, vibrant nightlife, and world-renowned museums and galleries are here in abundance.

The city started as twin fishing villages established on the banks of the river Spree in the twelfth century and soon developed as a trading hub, thanks to the east–west river connection on a route halfway between Prague and the Baltic. Berlin-Cölln grew in prosperity and joined the Hanseatic League. In the fifteenth century, the Hohenzollerns became the new electors of the Brandenburg region. This family influenced the city for nearly 500 years, until the last Hohenzollern was forced into exile by the defeat of Germany in World War I.

Two of the Hohenzollerns stand out for the good they did the city. Friedrich Wilhelm (Frederick William), the "Great Elector". Friedrich Wilhelm was unusually tolerant by the standards of his age, and invited many persecuted minorities to come and settle in the city. Dutch engineers were also brought in to build a new canal linking the Spree and Oder rivers. This encouraged trade between the Baltic and North Seas to come through the city. By the 1690s,

Berlin's citizens enjoyed the newly opened boulevards outside the city walls, including Unter den Linden (Under the Linden Trees), while the Huguenots worshipped in their own church on Gendarmenmarkt.

Friedrich Wilhelm's great-grandson's legacy is perhaps more controversial and had even more far-reaching effects: Friedrich der Grosse (Frederick the Great) enlarged the palace built by his grandmother at Charlottenburg and built a square on Unter den Linden, providing an opera house, Catholic cathedral, and royal library. He gave a part of the old royal hunting grounds to the citizens of Berlin for their amusement, creating the famous Tiergarten park. Soon after his death, his big-spending nephew Friedrich Wilhelm burned up the public finances, saved by his uncle over decades, on large quantities of champagne and a few public works, including a new royal entrance to the city: the Brandenburg Gate.

Berlin developed as the largest industrial centre in Prussia, and more people came to the city in search of work. By the middle of the nineteenth century, the Jewish community here was by far the largest in Germany and enjoyed relative security; in 1866 the New Synagogue opened on Oranienburgerstrasse with the chancellor, Prince Otto von Bismarck, and other court figures in attendance.

Five years later, Bismarck's policy of "blood and iron" brought the German states together for the first time. Wilhelm, king of Prussia, became the first kaiser, or emperor, of Germany. As the new imperial city, Berlin embarked on a building boom that more than tripled the size of the city over the next forty years. At this time, almost all of what later became West Berlin was built. The Rotes Rathaus (Red Town Hall) gained a new buiding; the parliament was given

a new home with the Reichstag; and Frederick the Great's Protestant cathedral was replaced with an enormous edifice, the Berliner Dom.

After the catastrophe of World War I, Berlin experienced civil war, a putsch attempt, and finally hyperinflation before something like stability returned in 1924. But the "Golden Twenties" lasted all of five years before the cold reality of the Great Depression set in and the unemployment lines grew once again. Adolf Hitler's promises of national greatness ended ultimately with the centre of Berlin being destroyed and Germany not only being divided but also losing East Prussia, Silesia, and other sizable tracts of land to the Soviet Union and Poland.

Tension between the wartime allies quickly came to the surface after the defeat of Nazi Germany; within three years, the Soviet Union was blockading West Berlin, and a year later, Germany was being formally divided into two sovereign states. It was not until the passing of the Two-Plus-Four Treaty in 1990, which allowed Germany to reunite, that Berlin and Germany's Cold War predicament was finally resolved.

It has not been an easy task to stitch the city back together again, being part of the continuing process of creating a single country out of eastern and western Germany. But there is no doubt that, since the movement of the government from Bonn to Berlin in 1999, the city has witnessed a huge boost in its status and self-assurance. Just as Germany continues to grow in confidence in its role at the centre of the European Union, so too is Berlin regaining its position as a leading *Weltstadt*, or cosmopolitan city.

BERLIN

DAMALS UND HEUTE EINFÜHRUNG

Wenn man seine jüngste Vergangenheit betrachtet, scheint es vielleicht überraschend, dass Berlin überhaupt noch existiert. Der Beschuss und die Bombardierung des Zweiten Weltkrieges hinterließen Berlin in Schutt und Chaos. Die Stadt wurde von den Alliierten aufgeteilt und die nächsten vierzig Jahre war sie vom sowjetischen Satellitenstaat umringt, was sie an die Frontlinie des Kalten Krieges setzte. Ostberlin, unter kommunistischer Herrschaft, mangelte es an Investitionen und die verbliebenen Vorkriegsgebäude zerfielen leise. Westberlin, hinter der Berliner Mauer eingeschlossen, wurde durch regelmäßige Geldtransfusionen aus Westdeutschland aufrechterhalten. Seit dem Fall der Mauer 1989 hat sich das wiedervereinte Berlin in eine der aufregendsten Hauptstädte Europas verwandelt. Innovative Architektur, lebendiges Nachtleben, und weltbekannte Museum und Galerien gibt es hier in Hülle und Fülle.

Die Stadt wurde im 12. Jahrhundert als Zwillingsfischerdörfer auf den Ufern der Spree gegründet und entwickelte sich schnell zu einem wichtigen Handelspunkt, dank der Ost-West Flussverbindung auf der Route zwischen Prag und der Ostsee. Berlin-Cölln wuchs in Wohlstand und trat der Hanse bei. Im 15. Jahrhundert wurden die Hohenzollern die neuen Kurfürsten von Brandenburg. Diese Familie beeinflusste fast 500 Jahre lang die Entwicklung der Stadt, bis der letzte Kurfürst durch die Niederlage im Ersten Weltkrieg ins Exil getrieben wurde.

Zwei der Hohenzollern taten besonders viel Gutes für die Stadt. Friedrich Wilhelm, der Große Kurfürst, war für seine Zeit ungewöhnlich tolerant und lud viele verfolgte Minderheiten dazu ein, sich in der Stadt niederzulassen. Niederländische Ingenieure wurden hergebracht, um einen neuen Kanal zu bauen, der die Spree mit der Oder verband.

Dies erleichterte es dem Handel zwischen der Ostsee und der Nordsee, durch die Stadt zu kommen. Bis 1690 genossen die Bürger Berlins die neu eröffneten Boulevards außerhalb der Stadtmauern, darunter auch Unter den Linden, derweil hielten die Hugenotten in ihrer eigenen Kirche am Gendarmenmarkt ihre Gottesdienste.

Das Vermächtnis von Friedrich Wilhelms Urenkel ist womöglich kontroverser und hatte weitreichende Auswirkungen: Friedrich der Große vergrößerte das Schloss, welches von seiner Großmutter bei Charlottenburg gebaut wurde und etablierte an Unter den Linden einen Platz mit einem Opernhaus, einer katholischen Kathedrale und einer königlichen Bibliothek. Er trat einen Teil des königlichen Jagdreviers an die Bürger Berlins für ihre Unterhaltung ab und schaffte damit den berühmten Tiergarten. Kurz nach seinem Tod verprasste sein Neffe Friedrich Wilhelm die öffentlichen Gelder, die über Jahrzehnte von seinem Onkel eingespart wurden. Sie gingen für große Mengen Champagner und einige öffentliche Bauten drauf, darunter auch ein neuer königlicher Zugang zur Stadt: das Brandenburger Tor.

Berlin entwickelt sich zum größten industriellen Zentrum Preußens und es kamen immer mehr Menschen auf der Suche nach Arbeit in die Stadt. Mitte des 19. Jahrhunderts war die jüdische Gemeinde hier die größte Deutschlands und genoss relative Sicherheit; 1866 wurde die Neue Synagoge in der Oranienburgerstraße, in Anwesenheit von Prinz Otto von Bismarck und anderen Hofleuten, eröffnet.

Fünf Jahre später vereinte Bismarcks Politik aus „Blut und Eisen" zum ersten Mal die deutschen Staaten. Wilhelm, König von Preußen, wurde der erste Kaiser Deutschlands. Als neue Kaiserstadt erlebte Berlin einen Aufschwung, der

die Stadt innerhalb der nächsten vierzig Jahre auf das Dreifache wachsen ließ. Das Rote Rathaus bekam ein neues Gebäude; das Abgeordnetenhaus zog in den Reichstag; und die protestantische Kathedrale Friedrich des Großen wurde mit einem riesigen Bauwerk ersetzt – dem Berliner Dom.

Nach der Katastrophe des Ersten Weltkrieges erlebte Berlin einen Bürgerkrieg, einen Putschversuch und letztlich eine Hyperinflation bevor 1924 etwas Stabilität zurückkehrte. Aber die „goldenen Zwanziger" währten nur fünf Jahre, bis die kalte Realität der Weltwirtschaftskrise einsetzte und die Arbeitslosigkeit wieder anstieg. Adolf Hitlers Versprechen von nationaler Größe endeten schlussendlich mit der Zerstörung Berlins und nicht nur der Teilung Deutschlands, aber auch mit dem Verlust von Ostpreußen, Schlesien und weiteren Landstrichen an die Sowjetunion und Polen.

Spannungen zwischen Kriegsalliierten kamen nach dem Sieg über Nazideutschland schnell an die Oberfläche; innerhalb von drei Jahren blockierte die Sowjetunion Westberlin und ein Jahr später wurde Deutschland offiziell in zwei souveräne Staaten geteilt. Erst 1990 mit dem Zwei-plus-Vier-Vertrag wurde die Wiedervereinigung ermöglicht und die Notlage des Kalten Krieges in Deutschland aufgelöst.

Es war keine leichte Aufgabe die Stadt im kontinuierlichen Prozess der Vereinigung von Ost und West wieder zusammenzuflicken. Aber es gibt keinen Zweifel, dass die Stadt seit dem Umzug der Regierung von Bonn nach Berlin 1999 einen riesigen Aufschwung in Ansehen und Selbstsicherheit erfahren hat. So wie Deutschland weiter in seiner Rolle als Zentrum der Europäischen Union an Selbstvertrauen zunimmt, so erlangt Berlin wieder seine Position als führende Weltstadt.

BRANDENBURG GATE

BELOW: Wehrmacht troops celebrate the fall of France in the summer of 1940. Designed by Carl Langhans in the 1780s, the gate was part of the outermost city walls and was built to collect taxes from people leaving or entering Berlin; it was essentially an elaborate toll gate. Built on the old Brandenburg Road, it connected the royal palace in the centre of town with the out-of-town summer palace of Charlottenburg. On top of the gate, Gottfried Schadow created the sculpture of Eirene, the Greek goddess of peace, in her four-horsed chariot, or quadriga. After the city was occupied by the French in 1806, the entire sculpture was taken back to Paris on Napoléon's orders as war booty. It was returned after the defeat of France, and the goddess got a new identity, Victoria, the Roman goddess of victory.

UNTEN: Wehrmachttruppen zelebrieren den Fall Frankreichs im Sommer 1940. In den 1780ern von Carl Langhans entworfen, war das Tor Teil der äußeren Stadtmauer und wurde gebaut um den Zoll einzutreiben; im Grunde war es eine aufwendige Mautschranke. Es stand am Ende der Straße, die das königliche Stadtschloss in der Stadtmitte mit dem auswärtigen Sommerschloss in Charlottenburg verband. Auf dem Tor gestaltete Gottfried Schadow eine Skulptur der griechischen Göttin des Friedens Eirene in ihrem vierspännigen Wagen, auch Quadriga genannt. Nachdem die Stadt 1806 von Frankreich besetzt wurde, wurde die Skulptur auf Befehl von Napoléon als Kriegsbeute nach Paris gebracht. Nach der Niederlage Frankreichs wurde sie jedoch zurückgeholt und bekam eine neue Identität – Viktoria, die römische Siegesgöttin.

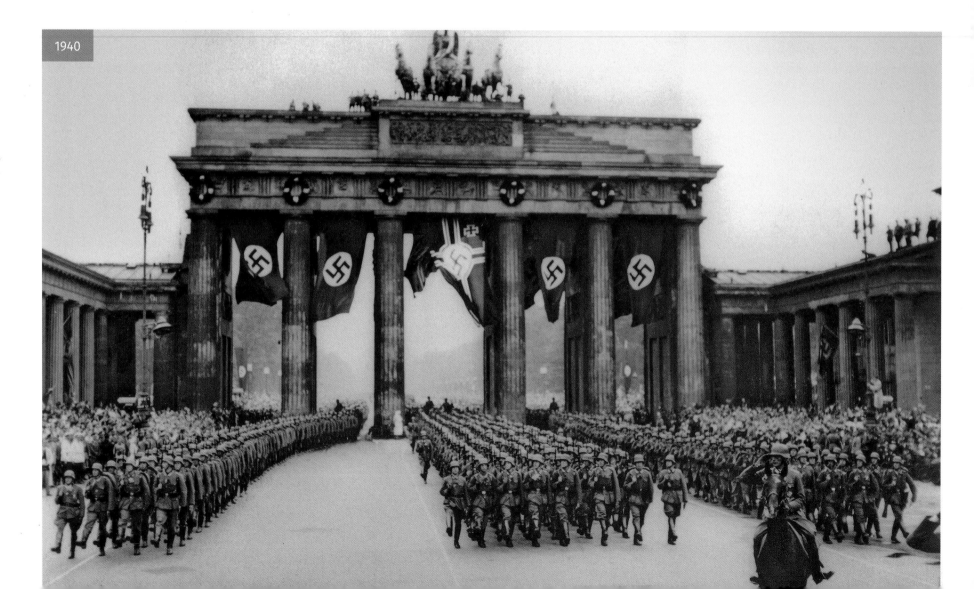

1940

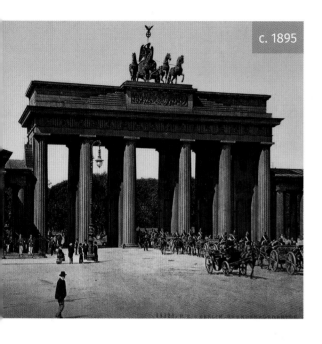

c. 1895

BELOW: At the end of World War II, the gate was barely standing. It lay just inside the Soviet district of Mitte; the East Germans were therefore responsible for its first postwar restoration in the 1950s, although the quadriga was restored in West Berlin. By the time the sculpture was rebuilt, relations had broken down so completely between East and West Berlin that there was no formal handover. The quadriga was simply loaded onto the back of a large truck and left in Pariser Platz to be collected by the East Berlin authorities. Soon after reunification in 1990, the iron cross and the eagle on top of the goddess's staff were reinstated, having been removed by the East Germans as a symbol of Prussian militarism.

LEFT: A state procession complete with cavalry guard passes through the Brandenburg Gate in the 1890s.

UNTEN: Am Ende des Zweiten. Weltkrieges stand das Tor kaum noch. Es lag im sowjetischen Stadtteil Mitte; die DDR war daher in den 1950ern für die erste Restaurierung nach dem Krieg verantwortlich, wobei die Quadriga von West Berlin restauriert wurde. Als die Skulptur fertig wurde, waren die Beziehungen zwischen Ost und West Berlin so zerrüttet, dass keine offizielle Übergabe stattfand. Die Quadriga wurde einfach auf einen großen Lastwagen verladen und am Pariser Platz stehen gelassen, wo die ostberliner Obrigkeiten sie abholen konnten. Bald nach der Wiedervereinigung 1990 wurden das eiserne Kreuz und der Adler auf dem Stab der Göttin wiederhergestellt; sie waren von der DDR als Symbol des preußischen Militarismus entfernt worden.

LINKS: Eine Prozession mit einer Reitergarde zieht durch in den 1890ern durch das Brandenburger Tor.

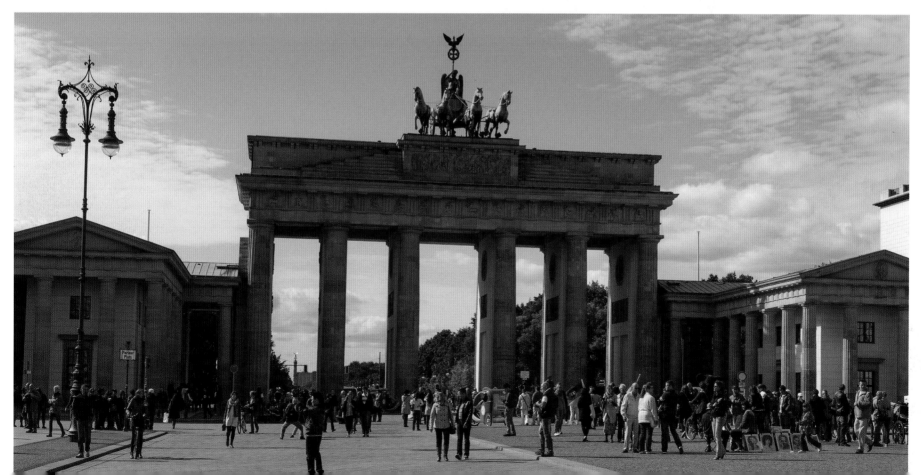

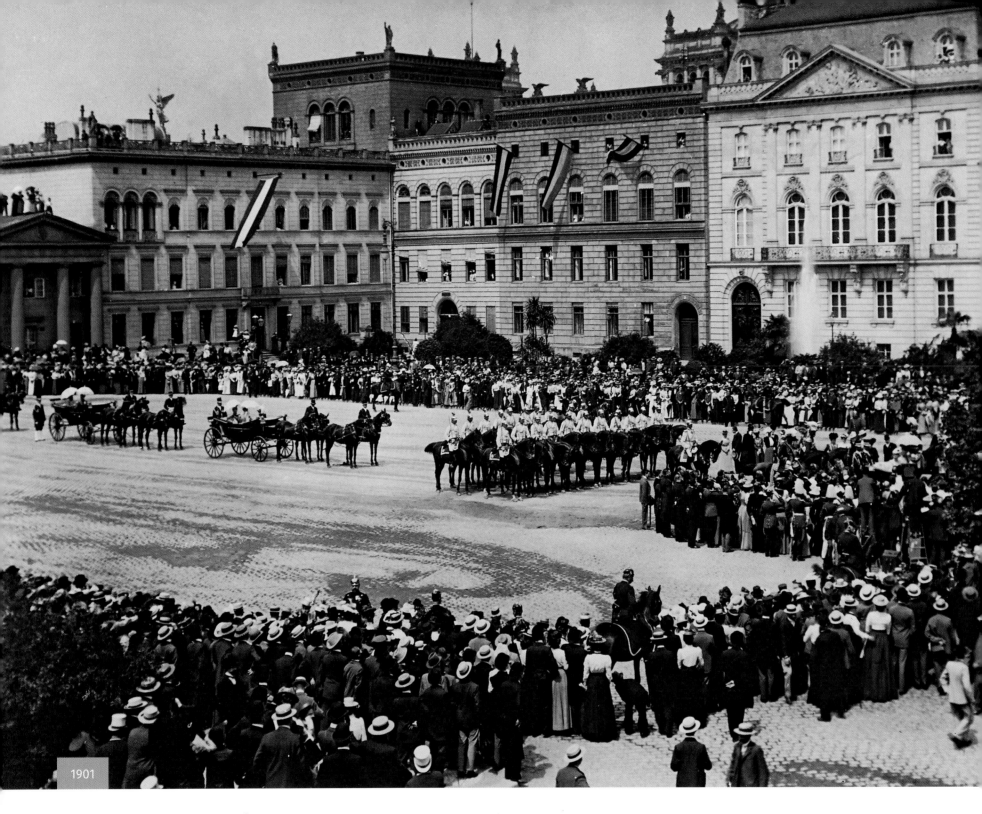

1901

PARISER PLATZ / HAUS LIEBERMANN

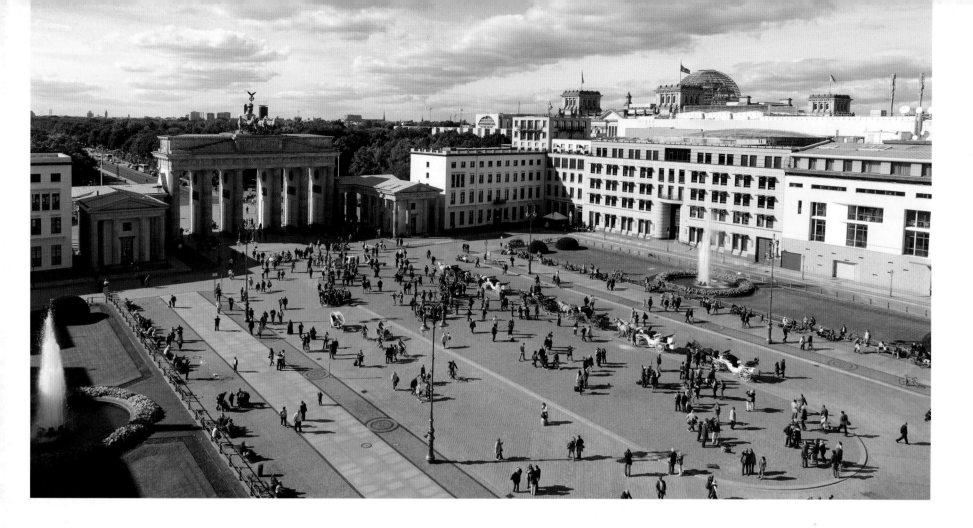

LEFT: This photo was taken during the official reception of Queen Wilhelmina of the Netherlands during her state visit to Berlin in May 1901; the carriages and royal cavalry have just passed through the Brandenburg Gate, part of which is on the far left. Less than twenty years after this reception, it was Wilhelmina who played host to the last kaiser in Holland, allowing him refuge after he was forced to abdicate in November 1918. She fled in 1940 during the Nazi invasion of Holland, but returned to help rebuild her country after the war. Immediately to the right of the Brandenburg Gate stands the three-storey villa in which the Jewish painter Max Liebermann lived.

LINKS: Dieses Foto wurde im Mai 1901 während des offiziellen Empfangs der niederländischen Königin Wilhelmina bei ihrem Staatsbesuch in Berlin gemacht; die Kutschen und die königliche Kavallerie sind gerade durch das Brandenburger Tor gezogen, welches auf der linken Seite zu sehen ist. Nicht mal zwanzig Jahre nach diesem Empfang nahm Wilhelmina den letzten Kaiser in Holland auf, wo er Zuflucht fand, nachdem er im November 1918 gezwungen wurde abzudanken. Sie floh 1940 während dem Einmarsch der Nazis nach Holland, kehrte jedoch zurück, um nach dem Krieg ihr Land wieder aufzubauen. Zur Rechten des Brandenburger Tors steht die dreistöckige Villa, in der der jüdische Maler Max Liebermann lebte.

ABOVE: Pariser Platz has now firmly reasserted itself as the premier square in central Berlin. While the city was divided, the square lay in a barren strip on the edge of the Soviet sector, with almost all the buildings heavily damaged or destroyed. After the Berlin Wall was built, the square was in an off-limits area called the "Death Strip". Since the fall of the wall, the square has been transformed—not only in the physical sense with contributions from world-renowned architects, but it can now also be considered the new central point in the city. To the right of the gate, the new, rebuilt Haus Liebermann can be seen, now four stories high. The green-roofed office building was designed by GMP for Dresdner Bank.

OBEN: Der Pariser Platz hat sich heute als Hauptplatz in Berlin-Mitte neu etabliert. Als die Stadt geteilt war, lag der Platz in einem kargen Streifen des sowjetischen Sektors in dem fast alle Gebäude stark beschädigt oder zerstört waren. Nachdem die Berliner Mauer errichtet wurde, lag der Platz in einem Sperrgebiet namens „Todesstreifen". Seit dem Fall der Mauer hat sich der Platz gewandelt – nicht nur im physischen Sinne mit Bauwerken von weltbekannten Architekten, aber er kann nun auch als neuer zentraler Punkt der Stadt gesehen werden. Zur Rechten des Brandenburger Tors ist das neue, wieder aufgebaute Haus Liebermann zu sehen, heute vierstöckig. Das Bürogebäude mit dem grünen Dach wurde von GMP für die Dresdner Bank entworfen.

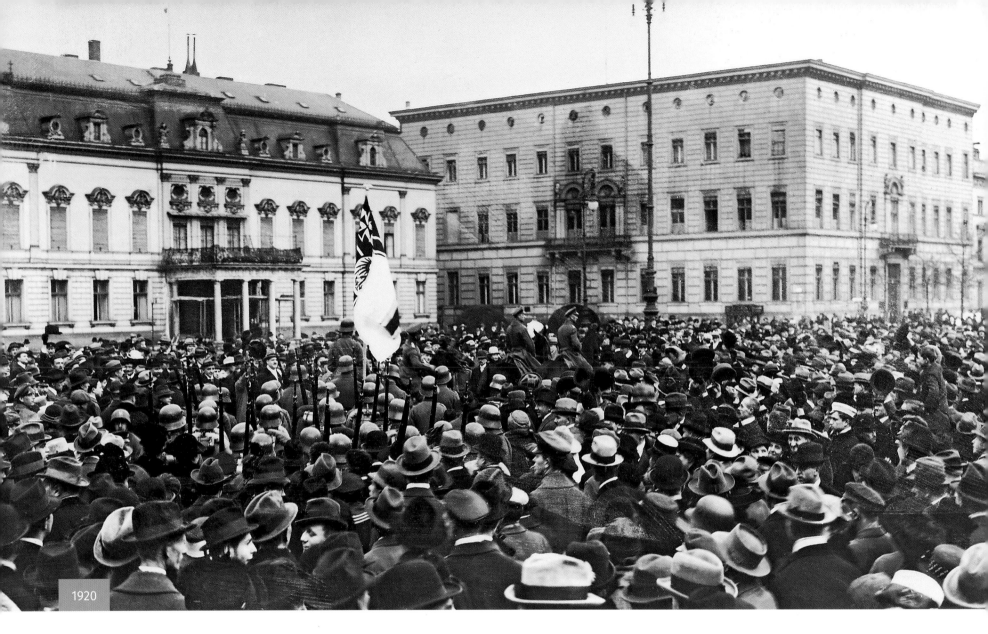

1920

PARISER PLATZ / FRENCH EMBASSY

ABOVE: In this photo, a large crowd watches soldiers march through Pariser Platz during the Kapp Putsch (coup) in 1920. This putsch was an attempt by disaffected right-wing Freikorps (volunteer) soldiers to overthrow the republic, but it failed spectacularly. The rebels lacked leadership and could not cope with a paralyzing strike called by republican leaders. The coup attempt failed within four days. Sadly for the republic, little was learned from this incident, which should have shown that the leadership of the professional army had to be brought under civilian control. In the background on the left of this picture stands the French Embassy, which was acquired by the French government in 1860 during the reign of Napoléon III.

OBEN: In diesem Foto sieht eine große Menschenmenge zu, wie Soldaten während des Kapp Putschs von 1920 über den Pariser Platz marschieren. Der Putsch war ein Versuch unzufriedener rechter Freikorpssoldaten die Republik zu stürzen, welcher aber kläglich versagte. Den Rebellen mangelte es an Führung und sie konnten den lähmenden Streik, der von den Republikanern ausgerufen wurde, nicht überstehen. Der Putschversuch versagte innerhalb von vier Tagen. Leider wurde aus diesem Zwischenfall wenig gelernt, auch wenn er hätte zeigen müssen, dass die Führung der professionellen Armee unter ziviler Kontrolle stehen müsste. Im Hintergrund auf der linken Seite dieses Fotos ist die französische Botschaft zu sehen, welche von der französischen Regierung 1860 während der Herrschaft von Napoléon III erworben wurde.

ABOVE: In the left centre of this photo, the new French Embassy presents its unusual facade to Pariser Platz. Designed by avant-garde French architect Christian de Portzamparc, the most dominant feature of the facade is the way in which the slanted window openings orient the building towards the Brandenburg Gate. After the signing of the reunification treaty in 1990, the German government offered the site back to the French. However, because the Germans were planning new buildings for the legislature between the square and the river, the French agreed to trade the back of their site in return for a site on Wilhelmstrasse. The new embassy was officially opened by President Jacques Chirac in 2003.

OBEN: Links in der Mitte dieses Fotos präsentiert die neue französische Botschaft ihre ungewöhnliche Fassade dem Pariser Platz. Vom französischen avantgarde Architekten Christian de Portzamparc entworfen, zeichnet sich die Fassade besonders durch die abgeschrägten Fensteröffnungen aus, die das Gebäude in Richtung des Brandenburger Tors orientieren. Nachdem der Einigungsvertrag 1990 unterzeichnet wurde, hat die deutsche Regierung angeboten den Standort den Franzosen wieder zu überlassen. Da die Deutschen jedoch neue Gebäude für die Legislative zwischen dem Platz und dem Fluss planten, willigten die Franzosen auf einen Tausch gegen einen neuen Standort in der Wilhelmstraße ein. Die neue Botschaft wurde 2003 offiziell von Präsident Jacques Chirac eröffnet.

HOTEL ADLON AND THE ACADEMY OF ARTS

BELOW: Where Unter den Linden meets Pariser Platz, the hotelier Lorenz Adlon opened his luxury hotel in 1907. His most important sponsor was the kaiser, who assisted him in the acquisition of the site and the removal of the existing building, a palace supposedly protected as a monument. Not surprisingly, the first official guest was the kaiser himself. Between the wars, this was Berlin's grandest hotel, and guests included Albert Einstein, Charlie Chaplin, and John D. Rockefeller. After 1933, the Nazis favoured the Kaiserhof Hotel on the Wilhelmplatz. The Royal Academy of Arts (right) moved into this former palace in 1907. In 1937 they were ejected by Albert Speer, who set up his office there as chief inspector of buildings. This provided him with direct access to the chancellery through the ministry gardens.

UNTEN: Hotelier Lorenz Adlon öffnete 1907 sein Luxushotel, wo Unter den Linden auf den Pariser Platz trifft. Sein wichtigster Sponsor war der Kaiser, der ihm half das Grundstück zu erwerben und das existierende Gebäude darauf, ein Schloss, welches angeblich unter Denkmalschutz stand, zu beseitigen. Daher überrascht es nicht, dass der Kaiser selbst der erste Gast war. Zwischen den Kriegen war dies Berlins prachtvollstes Hotel und Albert Einstein, Charlie Chaplin und John D. Rockefeller zählten zu den Gästen. Nach 1933 zogen die Nazis jedoch das Hotel Kaiserhof am Wilhelmplatz vor. Die Königliche Akademie der Künste (rechts) zog 1907 in dieses ehemalige Schloss. 1937 wurde sie von Albert Speer herausgeworfen, weil er als Generalbauinspektor für die Reichshauptstadt dort seine Büros einrichten wollte. Dieser Standort erlaubte ihm durch die Gärten des Ministeriums direkten Zugang zum Kanzleramt.

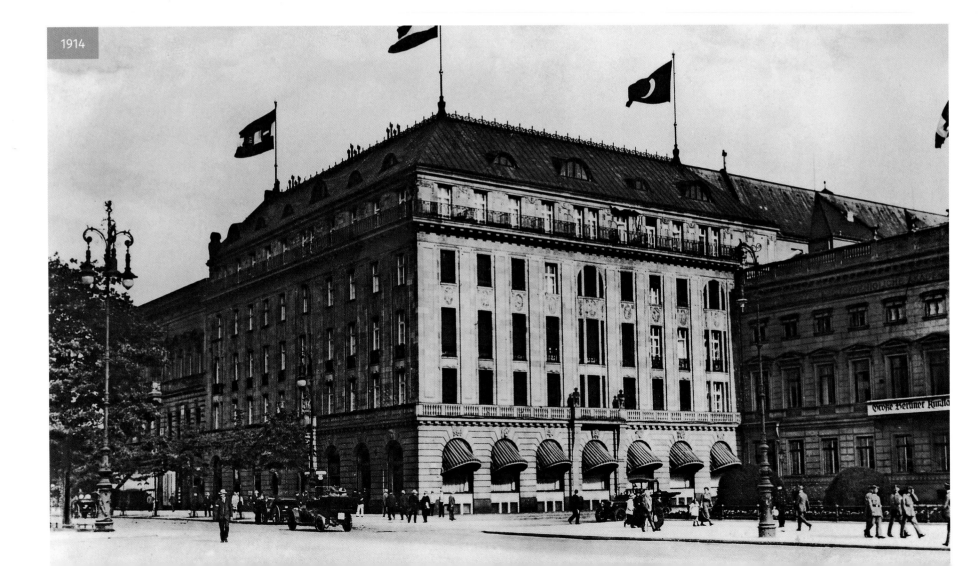

1914

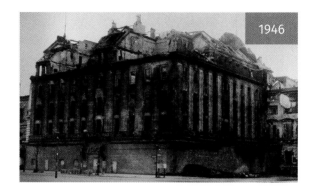

1946

ABOVE: The Hotel Adlon survived much of the Allied bombing campaign, but was ravaged by fire on the last day of fighting.

OBEN: Das Hotel Adlon überlegte weitestgehend die alliierten Bombenangriffe, brannte aber am letzten Tag der Kämpfe aus.

BELOW: Remarkably, the old hotel survived the bombing and the shelling of the war, but when the fighting ended in May 1945, a serious fire destroyed most of it. The East German regime carried out a limited restoration in the 1960s, but the structure was demolished in the 1970s. The all-new Adlon, designed by the Berlin firm of Patzschke and Klotz, has played host to guests such as President George W. Bush, Queen Elizabeth II, and Michael Jackson—who famously dangled his baby over a fourth-floor balcony in 2002. On the right side of the hotel is the new glass facade of the rebuilt Academy of Arts, incorporating surviving parts of the prewar building. Academy architect Gunter Behnisch had a long-running battle with the city planners over the use of glass in this location.

UNTEN: Bemerkenswerterweise hat das alte Hotel Bombenangriffe und Beschuss des Krieges überstanden, aber nach Kriegsende im Mai 1945 hat ein großes Feuer den Großteil des Gebäudes zerstört. Das DDR-Regime führte in den 60ern eine beschränkte Restaurierung durch, aber die bestehende Struktur wurde in den 70ern abgerissen. Das rundum-erneuerte Adlon wurde von der Berliner Firma Patzschke und Klotz entworfen und empfing Gäste wie Präsident George W. Bush, Königin Elizabeth II, und Michael Jackson – der bekanntermaßen 2002 sein Baby von einem Balkon im 4. Stock hängen ließ. Zur rechten Seite des Hotels ist die Glasfassade der neu-erbauten Akademie der Künste, die verbleibende Teile des Vorkriegggebäudes integriert. Der Architekt der Akademie Gunter Behnisch hat lange mit den Stadtplannern über die Verwendung von Glas an diesem Standort gestritten.

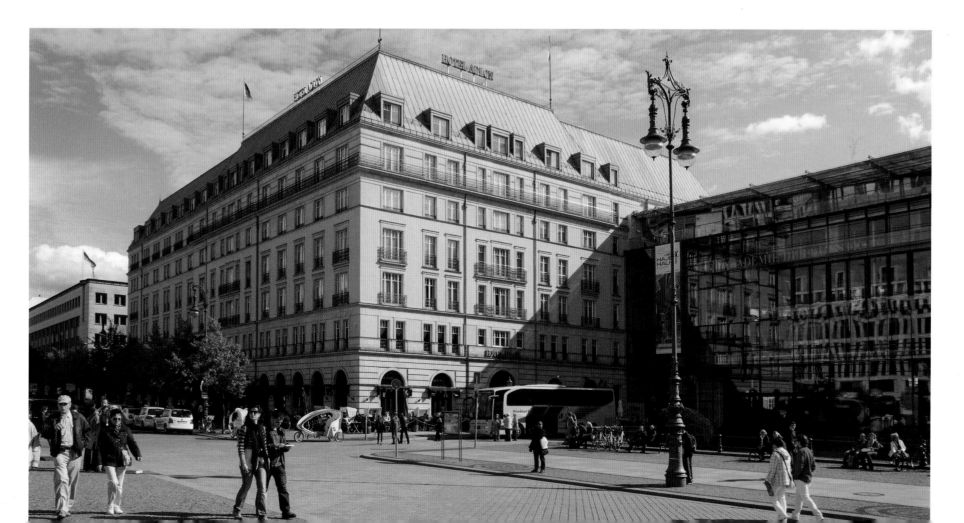

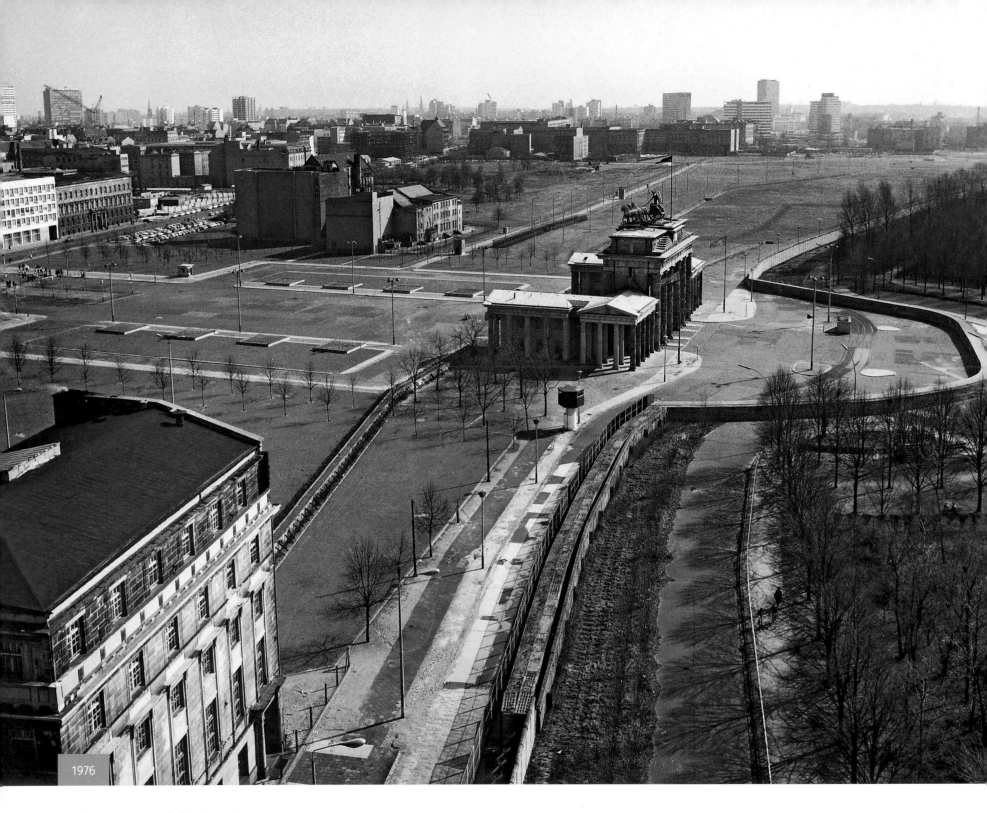

1976

EBERTSTRASSE

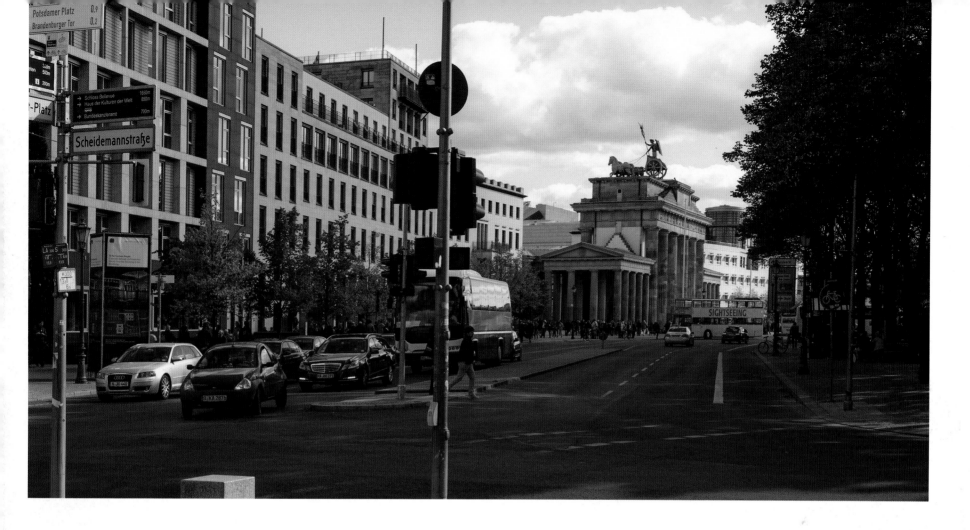

LEFT: This photo, taken from the roof of the Reichstag, shows the isolated Brandenburg Gate (in the centre and viewed from the side) in the Death Strip, a fortified, heavily guarded area along the Berlin Wall. The wall bows out in front of the gate and then continues in the direction of Potsdamer Platz in the distance. It was no accident that the wall, built in 1961, followed the line of the old eighteenth-century city wall. After the decision was made to parcel out Berlin among the victorious Allies, it made sense to use the district boundaries that already existed in the city. The old central city district of Mitte followed the lines of the eighteenth-century city walls, and Mitte became a Soviet district.

LINKS: Dieses Foto wurde vom Dach des Reichtages gemacht und zeigt das abgeschiedene Brandenburger Tor (in der Mitte und von der Seite) im Todesstreifen, ein befestigter und streng bewachter Bereich an der Berliner Mauer. Die Mauer biegt sich am Tor heraus und verläuft dann in Richtung Potsdamer Platz. Es war kein Zufall, dass die Mauer, welche 1961 errichtet wurde, sich an der alten Stadtmauer des 18. Jahrhunderts orientierte. Nachdem entschieden wurde, Berlin zwischen den siegreichen Alliierten aufzuteilen, lag es nahe die bereits existierenden Bezirksgrenzen der Stadt zu nutzen. Das alte Stadtzentrum Mitte lag am Verlauf der Stadtmauer des 18. Jahrhunderts und Mitte wurde ein sowjetischer Bezirk.

ABOVE: A line of bricks on the pavement now marks where the wall once stood. Behind the trees on the right, white crosses were erected as a memorial to some of the approximately 136 victims of the East German Government's "shoot-to-kill" policy. First erected on the river side of the Reichstag, the memorial was moved to this corner of Tiergarten Park before rebuilding. The street name, Scheidemannstrasse, is a reminder of the fact that the republic was first proclaimed by the Social Democrat Philipp Scheidemann from a window of the Reichstag on the day the kaiser abdicated in November 1918. However, the window was on the west front of the building, not on the Scheidemannstrasse side.

OBEN: Eine Reihe von Backsteinen im Pflaster markiert nun, wo die Mauer einst stand. Hinter den Bäumen rechts wurden weiße Kreuze als Denkmal an die etwa 136 Opfer der ostdeutschen Todesschuss-Politik errichtet. Zunächst an der Flussseite des Reichtages platziert, wurde das Denkmal dann an diese Ecke des Tiergartens verlegt. Der Straßenname, Scheidemannstraße, ist eine Erinnerung an den Sozialdemokraten Philipp Scheidemann, der von einem Fenster des Reichstages erstmals die Republik ausrief, als im November 1918 der Kaiser abdankte. Das Fenster, jedoch, lag an der Westseite des Gebäudes und nicht auf der Seite der Scheidemannstraße.

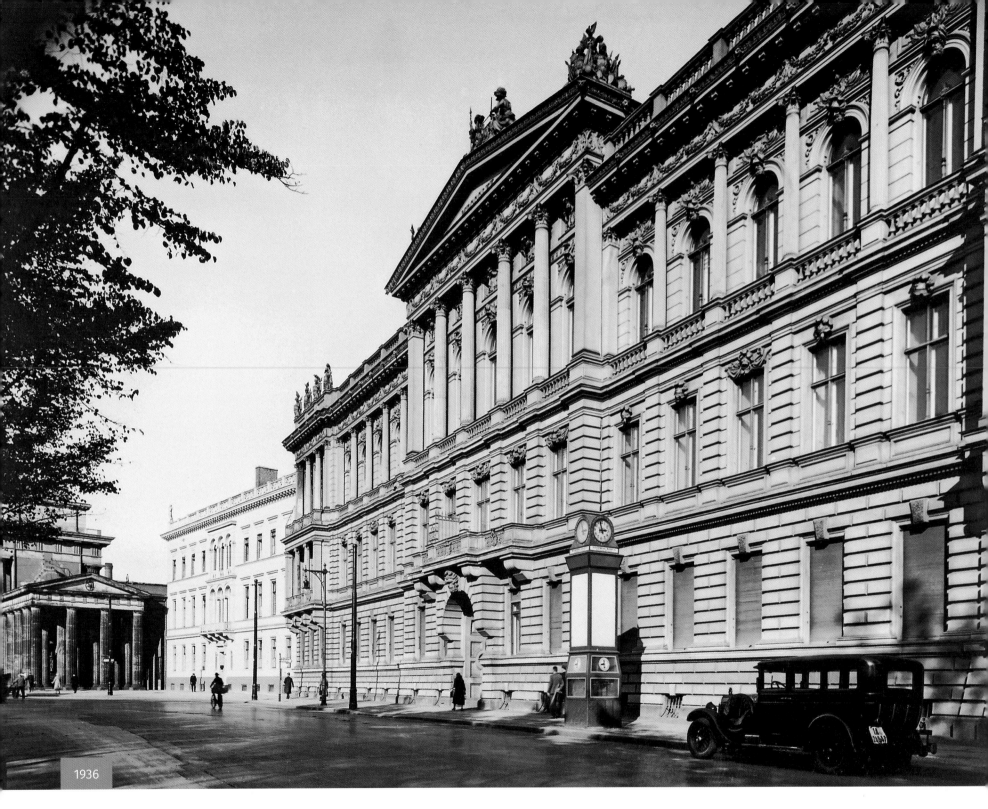

1936

AMERICAN EMBASSY (BLÜCHER PALACE) / HOLOCAUST MEMORIAL

LEFT: This grandiose structure on Ebertstrasse was built for the Blücher family in the 1870s. In 1931 it was acquired by the U.S. government as a new embassy, but soon after, a major fire gutted most of the building. Financing problems and the uncertainty created when the Nazis seized power in 1933 delayed the necessary repairs until the late 1930s. By 1945 the building had once again been gutted by fire, although most of the Ebertstrasse facade pictured here was still standing. Between the Blücher Palace and the Brandenburg Gate (at the far left) sits the three-storey Haus Sommer, similar in appearance to the Haus Liebermann on the other side of the gate and first built in the 1730s.

LINKS: Dieses grandiose Bauwerk an der Ebertstraße wurde in den 1870ern von der Blücher Familie errichtet. 1931 erwarb es die US-amerikanische Regierung als neue Botschaft, aber bald darauf brannte der Großteil des Gebäudes aus. Finanzierungsprobleme und die Unsicherheit, die durch die Machtübernahme der Nazis 1933 ausgelöst wurde, verzögerten die notwendigen Reparaturen bis in die späten 30er Jahre. Vor 1945 brannte das Gebäude nochmals aus, obwohl ein großer Teil der Fassade in der Ebertstraße (hier abgebildet) noch stand. Zwischen dem Palais Blücher und dem Brandenburger Tor (ganz links) steht das drei-stöckige in den 1730ern errichtete Haus Sommer, ähnlich in Erscheinung wie das Haus Liebermann auf der anderen Seite des Tors.

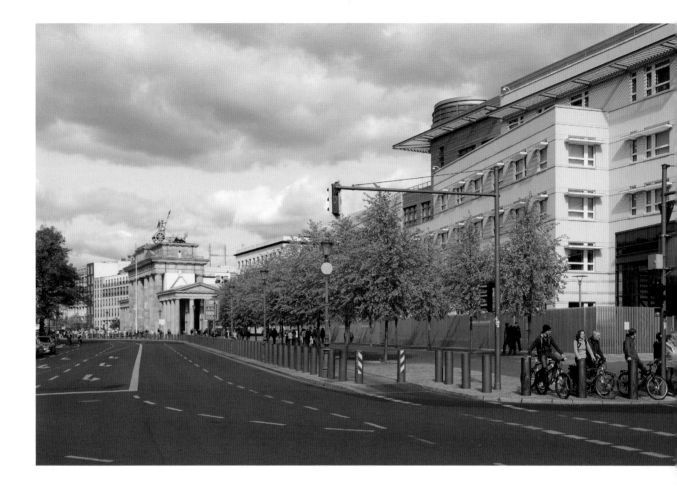

ABOVE: This photo was taken a little further south along the Ebertstrasse and shows the American Embassy, opened by President George H. W. Bush on July 4, 2008, on the right. Designed by the American architecture firm of Moore Ruble Yudell in the 1990s, it was the final building completed on Pariser Platz. Its long gestation was the result of the complexity of resolving security requirements at the site, which is exposed and has public space on three sides. Directly south of the American Embassy stands the Memorial to the Murdered Jews of Europe (see inset left). Covering a four-acre site, the design for the memorial was originally a collaboration between artist Richard Serra and architect Peter Eisenman.

OBEN: Dieses Foto wurde etwas weiter südlich an der Ebertstraße gemacht und zeigt rechts die Botschaft der Vereinigten Staaten, die am 4. Juli 2008 von Präsident George H.W. Bush eröffnet wurde. Von der amerikanischen Architektenfirma Moore Ruble Yudell in den 90ern entworfen, ist es das letzte Gebäude, das am Pariser Platz fertiggestellt wurde. Der lange Reifeprozess ist das Resultat der komplexen Sicherheitsvorkehrungen auf dem Grundstück, da dieses freiliegt und an drei der Seiten öffentlicher Raum liegt. Südlich von der amerikanischen Botschaft steht das Denkmal der Ermordeten Juden Europas (siehe Kasten). Das Denkmal auf der 19,000m2 großen Fläche war ursprünglich eine Kollaboration zwischen Künstler Richard Serra und Architekt Peter Eisenmann.

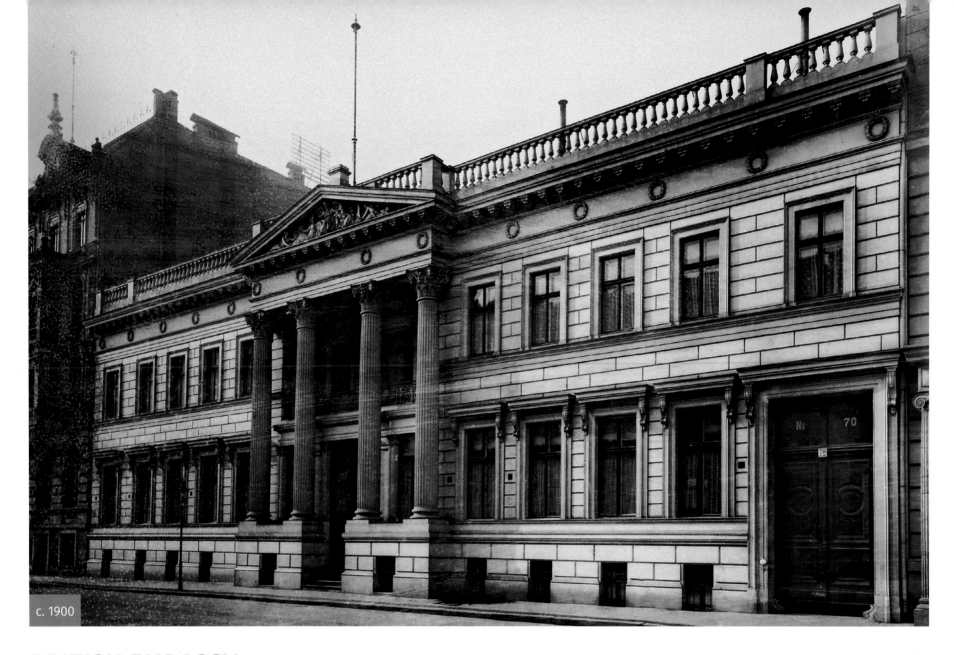

c. 1900

BRITISH EMBASSY

ABOVE: This palace was first built in 1871 as the private residence of entrepreneur Bethel Henry Strousberg, the "Railway King". Soon after, Strousberg went bankrupt, and the British government leased the newly completed building to serve as its embassy. After 1882, the Foreign Ministry was only a few doors away and the French and Russian Embassies were also in the vicinity. In the early 1900s, the kaiser sent a direct request to the British ambassador to sell part of the large garden to Lorenz Adlon for his hotel. The ambassador felt he had no choice but to agree. The British regretted this decision, and in 1939, attempts were made to find a larger site, until war intervened.

OBEN: Dieses Palais wurde erstmals 1871 als private Residenz des Unternehmers Bethel Henry Strousberg, dem "Eisenbahnkönig", gebaut. Bald darauf machte Strousberg Bankrott und die britische Regierung mietete das neu-errichtete Gebäude als Botschaft. Nach 1882 war das Außenministerium nur einige Türen weiter und die französischen und russischen Botschaften lagen auch in der Nähe. In den frühen 90ern schickte der Kaiser eine direkte Bitte an den britischen Botschafter, einen Teil der großen Gärten an Lorenz Adlon für sein Hotel zu verkaufen. Der Botschafter sah sich gezwungen, einzuwilligen. Die Briten bereuten später diese Entscheidung und 1939 wurde der Versuch gemacht, ein größeres Grundstück zu finden, bis der Krieg in die Quere kam.

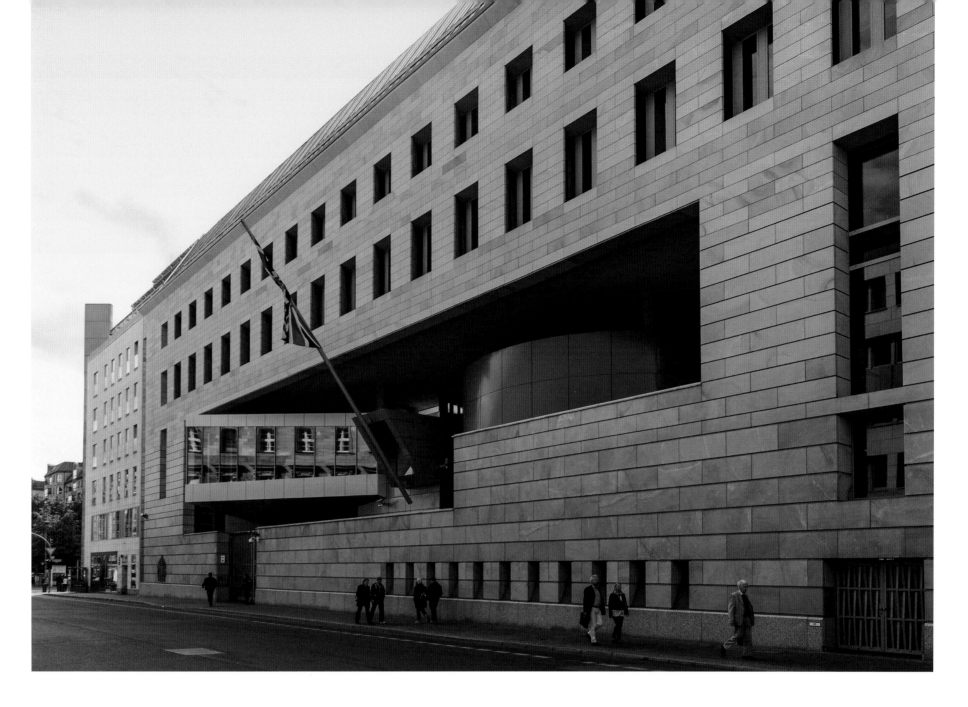

ABOVE: After World War II, the embassy was in a poor condition, and in the 1960s the East German government pulled it down. Like the Americans and French, the British had been prevented from using the site due to its proximity to the Berlin Wall. But with the collapse of the wall and the return of the site to the British government after 1990, a new building was constructed by Michael Wilford. Queen Elizabeth II opened the new embassy in 2000. Inside, the old wrought-iron gates from the original building have been turned into an art feature, alongside works of contemporary British sculptors.

OBEN: Nach dem Zweiten Weltkrieg war die Botschaft in schlechter Verfassung und in den 60ern ließ sie die ostdeutsche Regierung abreißen. Wie die Amerikaner und die Franzosen wurden die Briten durch die Lage neben der Berliner Mauer an der Nutzung des Grundstücks gehindert. Doch nach dem Fall der Mauer und der Rückgabe des Grundstücks an die britische Regierung, wurde von Michael Wilford ein neues Gebäude errichtet. Königin Elizabeth II eröffnete 2000 die neue Botschaft. Innen wurden, neben Stücken von zeitgenössischen britischen Bildhauern, die alten Toren aus Schmiedeeisen als Kunstwerk installiert.

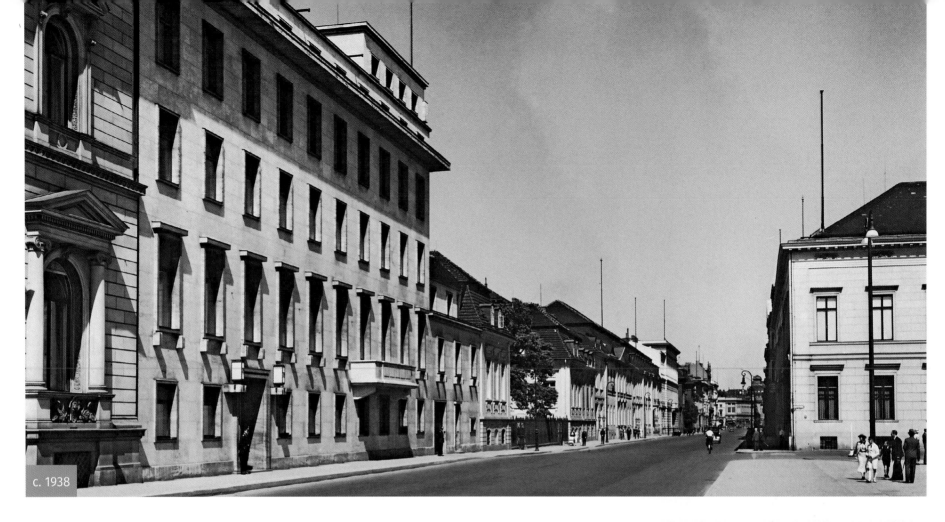

c. 1938

WILHELMSTRASSE / WILHELMPLATZ

ABOVE: This late-1930s view was taken from Wilhelmplatz, looking north up the Wilhelmstrasse. On the left are the Reich Chancellery buildings, which were first turned into the residence and home of the chancellor in the 1860s and extended with the white stone building in the 1920s. Also visible is the so-called Führerbalkon, the balcony added by Albert Speer to the extension, allowing crowds to see Hitler from the square. After 1933, the Wilhelmplatz became the nerve centre of the Third Reich. The newly formed Ministry of Propaganda and Public Enlightenment, run by Joseph Goebbels, took over the old government press office, housed in an eighteenth-century palace (visible on the right side of the photo). Since this was too small, Goebbels commissioned a massive extension in 1934. In 1939 the Presidential Palace was taken over by foreign minister Joachim von Ribbentrop.

OBEN: Diese Ansicht des Wilhelmplatzes aus den 30ern schaut nach Norden die Wilhelmstraße hoch. Auf der linken Seite sind die Reichskanzleigebäude, welche in den 1860ern zum ersten Mal als Residenz und Heim für den Kanzler verwendet wurden und in den 1920ern durch Gebäude aus weißem Stein erweitert wurden. Auch zu sehen ist der sogenannte Führerbalkon, den Albert Speer dem Anbau hinzufügte, damit Hitler vom Platz aus für die Menge zu sehen war. Nach 1933 wurde der Wilhelmplatz zum Nervenzentrum des Dritten Reiches. Das neu gebildete Reichsministerium für Volksaufklärung und Propaganda, von Joseph Goebbels geführt, übernahm das alte Presseamt in einem Schloss aus dem 18. Jahrhundert (rechte Seite des Fotos). Da dies zu klein war, gab Goebbels 1934 einen gewaltigen Anbau in Auftrag. 1939 wurde der Präsidentenpalast von Außenminister Joachim von Ribbentrop übernommen.

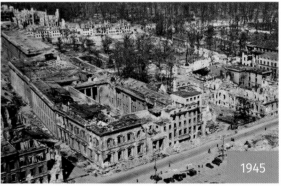

1945

ABOVE: Ruins of the Reich Chancellery, Hitler's government headquarters.

OBEN: Die Ruinen der Reichskanzlei, der Hauptsitz von Hitlers Regierung.

ABOVE: These blocks are typical Communist-built apartment buildings, constructed using prefabricated panels in the late 1980s. For decades after the war, the Wilhelmstrasse was an empty wilderness for East Berliners. Even the name was changed to Otto-Grotowohl-Strasse. There were also legitimate logistical reasons for not rebuilding the street—it was very close to the border and the site of Hitler's bunker lies just behind the buildings on the left of the photo. The Communist government feared that drawing any attention to this could encourage neo-Nazism. After reunification, the street name was changed back to Wilhelmstrasse. Today, anti-Nazi rebels are remembered here. The profile of a face was unveiled in 2011 and honours Georg Elser, the cabinetmaker who planted a bomb in the Burgerbräukeller in Munich in 1939, a single-handed attempt to assassinate Hitler.

OBEN: Diese Blöcke sind typisch für Wohnhäuser, die in den 80ern unter dem Kommunismus und mit vorgefertigten Platten gebaut wurden. Jahrzehnte nach dem Krieg war die Wilhelmstraße für die Ostberliner eine leere Wildnis. Sie wurde sogar in Otto-Grotowohl-Straße umbenannt. Es gab auch berechtigte logistische Gründe, weshalb die Straße nicht wieder aufgebaut wurde - sie lag zu nah an der Grenze und Hitlers Bunker liegt genau hinter dem Gebäude auf der linken Seite des Fotos. Die kommunistische Regierung scheute sich, aus Angst Neonazismus zu ermuntern, davor, Aufmerksamkeit darauf zu erregen. Nach der Wiedervereinigung wurde die Straße wieder zur Wilhelmstraße umbenannt. Heute wird hier an anti-Nazi Rebellen erinnert. Das Profil eines Gesichts wurde 2011 enthüllt und ehrt den Tischler Georg Elser, der 1939 in einem einhändigen Anschlagsversuch gegen Hitler, eine Bombe im Burgerbräukeller setzte.

VOSS STRASSE / NEW REICH CHANCELLERY

BELOW: In 1938 work started on a new extension to the Reich Chancellery buildings westward along the Voss Strasse and stretching all the way to Ebertstrasse (then called Hermann-Göring-Strasse). Designed by Albert Speer, the entire building was finished in January 1939. This photo shows the Voss Strasse facade from the west end. SS sentries can be seen guarding the entrance in the foreground, which is actually the back entrance. In March 1939, the newly completed building was the venue chosen to bully the president of Czechoslovakia, Emil Hácha, into allowing Nazi troops to occupy his country.

UNTEN: 1938 begann der Bau einer neuen Erweiterung der Reichskanzleigebäude nach Westen an der Voss Straße entlang und bis zur Ebertstraße (damals Hermann-Göring-Straße genannt) vor. Das gesamte Gebäude wurde im Januar 1939 von Albert Speer entworfen und fertiggestellt. Dieses Foto zeigt die Fassade vom Westen zur Voss Straße hin. Es sind im Vordergrund SS Wächter zu sehen, die den Eingang, der eigentlich als Hintereingang benutzt wurde, bewachen. Im März 1939 wurde das neu-fertiggestellte Gebäude als Schauplatz gewählt, um den Präsidenten der Tschechoslowakei, Emil Hácha, unter Druck zu setzen. Er sollte Nazi-Truppen erlauben sein Land zu besetzen.

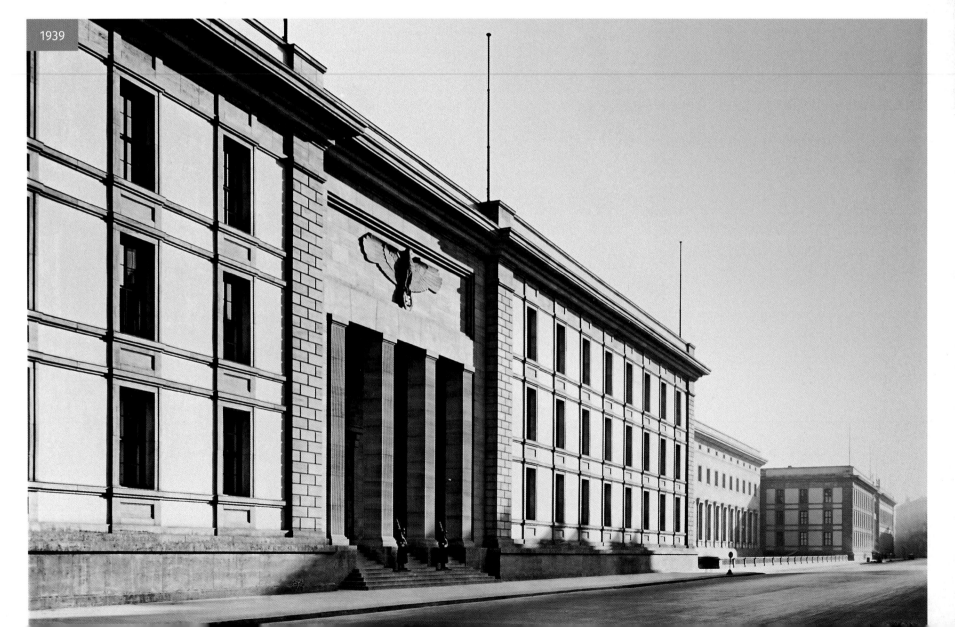

1939

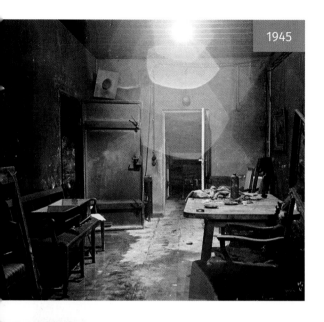

1945

BELOW: No signs of the Reich Chancellery can be seen on Voss Strasse today. The site lay just inside the Soviet sector, and the building was quickly demolished in the late 1940s with the agreement of the Western Allies—one of the few subjects they agreed on after the war. Large quantities of marble from inside the building were salvaged beforehand, to be reused on several Soviet war memorials and to redecorate the inside of the local underground station, Mohrenstrasse. In the middle distance on the left stands the newly built Singaporean Embassy, opened in 2011.

LEFT: This photo shows the central room of the "Führerbunker" where Adolf Hitler committed suicide on April 30, 1945. Positioned behind the old Reich Chancellery, nothing remains of the structure apart from the floorplate, the rest of the structure having been destroyed in the 1980s.

UNTEN: Heute ist keine Spur der Reichskanzlei in der Voss Straße zu entdecken. Das Grundstück lag knapp innerhalb der Grenze des sowjetischen Sektors und das Gebäude wurde in den 40ern mit der Zustimmung der Westalliierten schnell abgerissen – einer der wenigen Themen, über die sie sich nach dem Krieg einig waren. Große Mengen Marmor vom Inneren des Gebäudes wurden jedoch zuvor geborgen, um später für verschiedene sowjetische Kriegsdenkmäler und zur Renovierung von dem lokalen U-Bahnhof Mohrenstraße verwendet zu werden. In der mittleren Distanz auf der linken Seite sieht man die neu erbaute Botschaft Singapurs, die 2011 eröffnet wurde.

LINKS: Dieses Foto zeigt den zentralen Raum des „Führerbunkers", wo Adolf Hitler am 30. April 1943 Selbstmord beging. Hinter der alten Reichskanzlei positioniert, ist von dieser Struktur außer der Bodenplatte nichts verblieben; der Rest des Baus wurde in den 80er Jahren geräumt. destroyed in the 1980s.

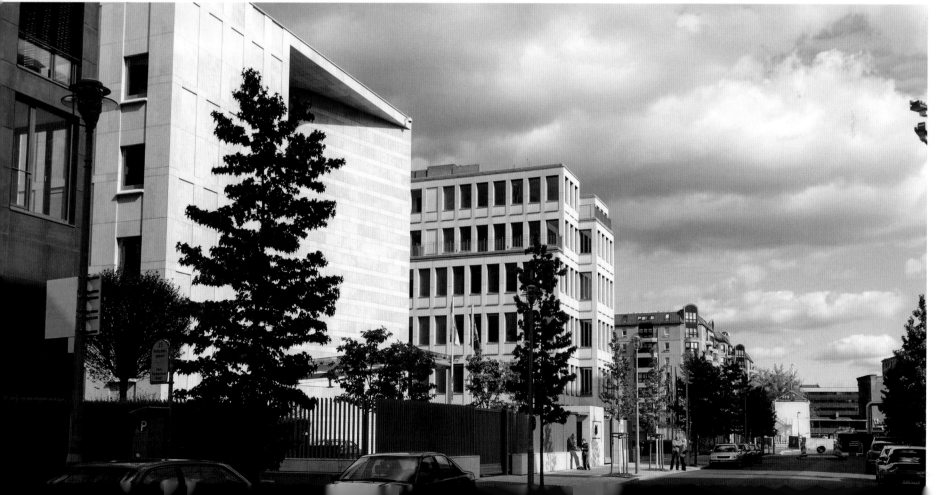

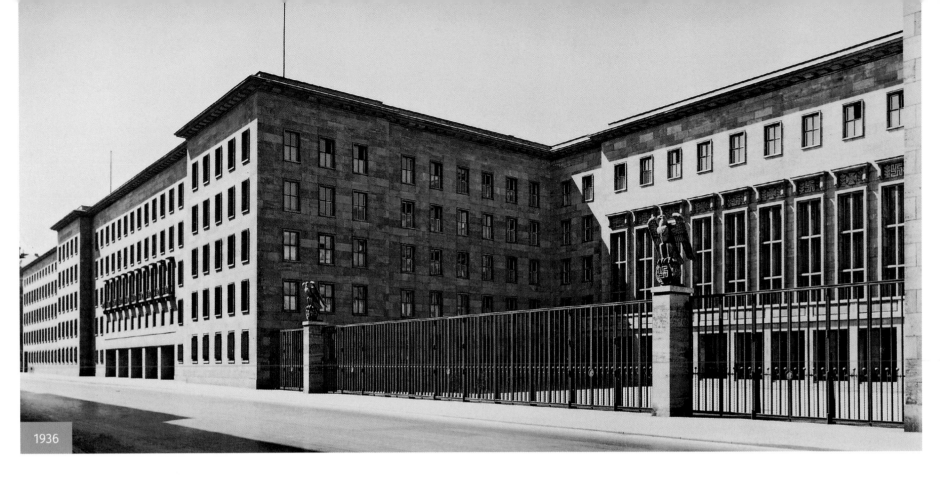

1936

MINISTRY OF AVIATION

ABOVE: Pictured here is the Ministry of Aviation building on the Wilhelmstrasse. Commissioned by Hermann Göring and built by Ernst Sagebiel, a former partner of the famed modernist architect Erich Mendelsohn. When Hitler seized power, the terms of the Treaty of Versailles prevented Germany from operating an air force after World War I. By 1935 Hitler's confidence had grown to such an extent that he began to ignore the terms of the treaty; building a new Ministry of Aviation (effectively an air force headquarters) was one example of this defiance. The building was finished in time for the Olympics in August 1936. It housed not only the Luftwaffe headquarters, but also the civilian air administration, another department in Göring's extensive portfolio. From 1939 onwards, the bombing campaigns against cities such as Warsaw and Rotterdam, and the Blitz on London, were plotted in this building.

OBEN: Hier ist das Reichsluftfahrtministerium in der Wilhelmstraße abgebildet. Es wurde von Hermann Göring in Auftrag gegeben und von Ernst Sagebiel, ehemaliger Partner des berühmten modernistischen Architekten Erich Mendelsohn, gebaut. Als Hitler zur Macht kam, verhinderten die Bestimmungen des Friedensvertrags von Versailles nach dem 1. Weltkrieg Deutschland daran eine eigene Luftwaffe zu betreiben. 1935 war Hitlers Selbstvertrauen so gewachsen, dass er begann, die Bestimmungen zu ignorieren; das neue Reichsluftfahrtministerium (im Grunde ein Luftwaffenhauptquartier) zu bauen war ein Beispiel seiner Missachtung des Vertrages. Das Gebäude wurde noch vor den Olympischen Spielen im August 1936 fertiggestellt. Dort waren das Hauptquartier der Luftwaffe sowie das zivile Luftverkehrsamt, noch eine der Abteilungen aus Görings umfangreichem Portfolio, untergebracht. Von 1939 an wurden in diesem Gebäude Bombardierungen von Städten wie Warschau und Rotterdam sowie der Blitzkrieg in London geplant.

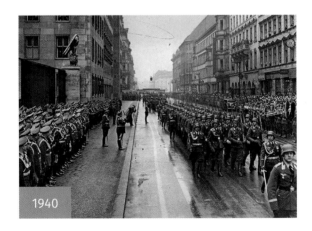

1940

ABOVE: Göring stands in front of the Ministry of Aviation to salute his Luftwaffe in a wartime parade. The 1936 railings remain to link old with new.

OBEN: Göring steht vor dem Luftfahrtsministerium um seine Luftwaffe bei einer Kriegszeitparade zu salutieren. Die Reling von 1936 ist eine Verbindung zwischen alt und neu.

ABOVE: Remarkably, given the nature of this target, most of the building survived the war intact. The ironwork in the front is original and some of the facing stone also survived. The first Communist East German government was inaugurated here in October 1949. Later, the government moved to a more central building. The southern end of the building (in the far distance) bordered the wall, and in 1965 the roof of the building served as the jumping-off point for a spectacular escape by a family of three, who used a cable and harnesses to slide to freedom. Today the building has been totally refurbished for the Federal Ministry of Finance. In 2007 the building was used as a backdrop in the filming of *Valkyrie*, a dramatization of the story of anti-Nazi resistance fighter Count Graf von Stauffenberg.

OBEN: Bemerkenswerterweise blieb der größte Teil des Gebäudes, trotz dessen Bedeutung, durch den Krieg unversehrt. Die Schmiedearbeit vorne ist original und etwas Blendstein hat auch überlebt. Die erste kommunistische ostdeutsche Regierung wurde im Oktober 1949 dort eingeführt. Später zog die Regierung in ein zentraler gelegenes Gebäude. Das südliche Ende des Gebäudes (in der Ferne) grenzte an die Mauer und 1965 diente das Dach als Absprungstelle für die spektakuläre Flucht einer dreiköpfigen Familie, die ein Kabel und Gurte benutzten, um in die Freiheit zu gleiten. Heute wurde das Gebäude komplett saniert und dient als Finanzministerium. 2007 wurde das Gebäude auch als Kulisse für *Operation Walküre*, der Verfilmung der Geschichte des Widerstandskämpfers Claus Schenk Graf von Stauffenberg, genutzt.

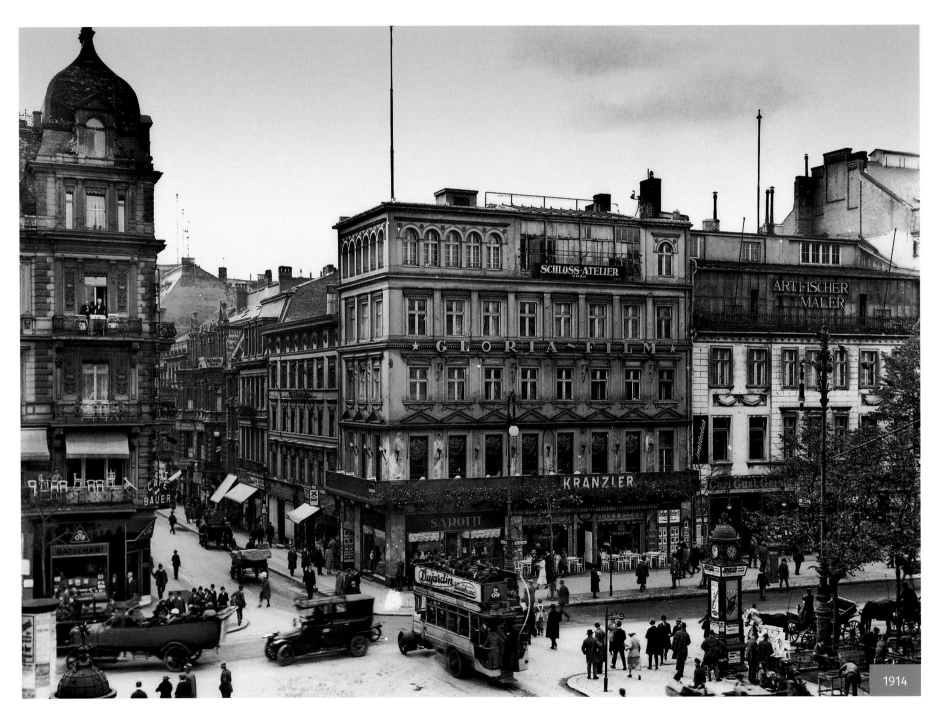

1914

UNTER DEN LINDEN AND FRIEDRICHSTRASSE

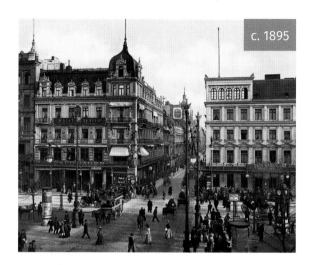

c. 1895

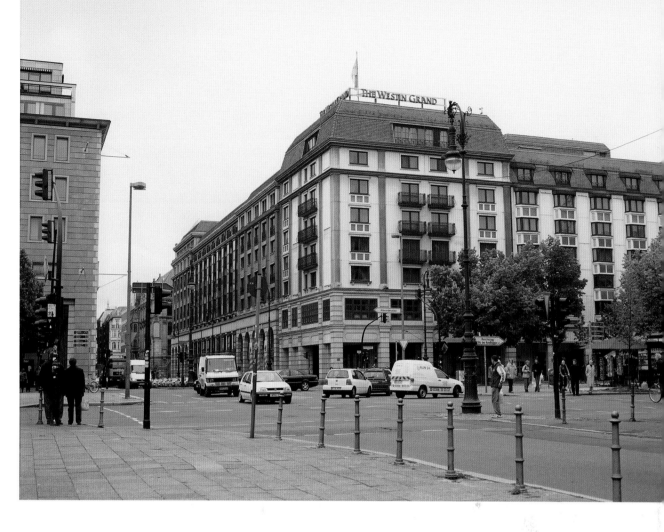

LEFT: Café Kranzler stands on the corner of Unter den Linden and Friedrichstrasse. The Viennese master baker Johann Georg Kranzler opened this shop in 1834. Although the restaurant became the fashionable place to be seen for kaffee und kuchen (coffee and cakes), Kranzler initially ruffled feathers by opening the first public smoking room and by putting seats out on the street, both contrary to existing regulations. Unter den Linden can be seen in the foreground. This magnificent boulevard was first laid out in 1648 as a tree-lined avenue outside the city walls. A hundred years later, walls were moved so that the avenue was inside the city, with the Brandenburg Gate at one end.

LINKS: Café Kranzler liegt an der Kreuzung Unter den Linden und Friedrichstraße. Der Wiener Meisterbäker Johann Georg Kranzler öffnete 1834 seinen Laden. Obwohl man später dort gerne bei Kaffee und Kuchen gesehen wurde, skandalisierte Kranzler zunächst mit dem ersten öffentlichen Raucherzimmer und mit Bestuhlung auf dem Gehweg, was beides gegen die geltenden Vorschriften verstieß. Im Vordergrund ist Unter den Linden zu sehen. Der grandiose Boulevard wurde 1648 als baumgesäumte Allee außerhalb der Stadt angelegt. Hundert Jahre später wurde die Stadtmauer verlegt, sodass die Allee innerhalb der Stadtgrenze und mit dem Brandenburger Tor an einem Ende lag.

ABOVE: Both Café Kranzler and the neighbouring building on Unter den Linden were destroyed in an air raid in 1944. The luxurious Westin Grand Hotel was built in the 1980s by a Japanese company contracted by the East German government. On the left of the photo is the 1990s-built Linden Corso, bought by Volkswagen. Its ground floor is used as a vehicle showroom. Heading along Friedrichstrasse, the entire stretch of the street all the way to Leipzigerstrasse has been transformed since 1990, becoming the new upscale shopping street to rival the Ku'damm on the west side of town.

OBEN: Sowohl Café Kranzler als auch das benachbarte Gebäude auf Unter den Linden wurden 1944 in einem Luftangriff zerstört. Das luxuriöse Westin Grand Hotel wurde in den 80ern von einer japanischen Firma, die von der ostdeutschen Regierung beauftragt wurde, gebaut. Auf der linken Seite des Fotos ist das in den 90ern erbaute Lindencorso zu sehen, welches später von Volkswagen gekauft wurde. Das Erdgeschoss dient als Showroom für die Fahrzeuge. Die gesamte Strecke der Friedrichstraße bis hin zur Leipzigerstraße hat sich seit 1990 gewandelt und ist nun eine gehobene Einkaufsstraße, ähnlich wie der Ku'damm im Westen der Stadt.

ABOVE LEFT: Unter den Linden in the mid 1890s featuring the famous Café Bauer and across the street the (as yet unsigned) Kranzler confectionery.

OBEN LINKS: Auf dem Unter den Linden der 1890er war auf das berühmte Café Bauer und auf der anderen Straßenseite das Café Kranzler (noch ohne Schild).

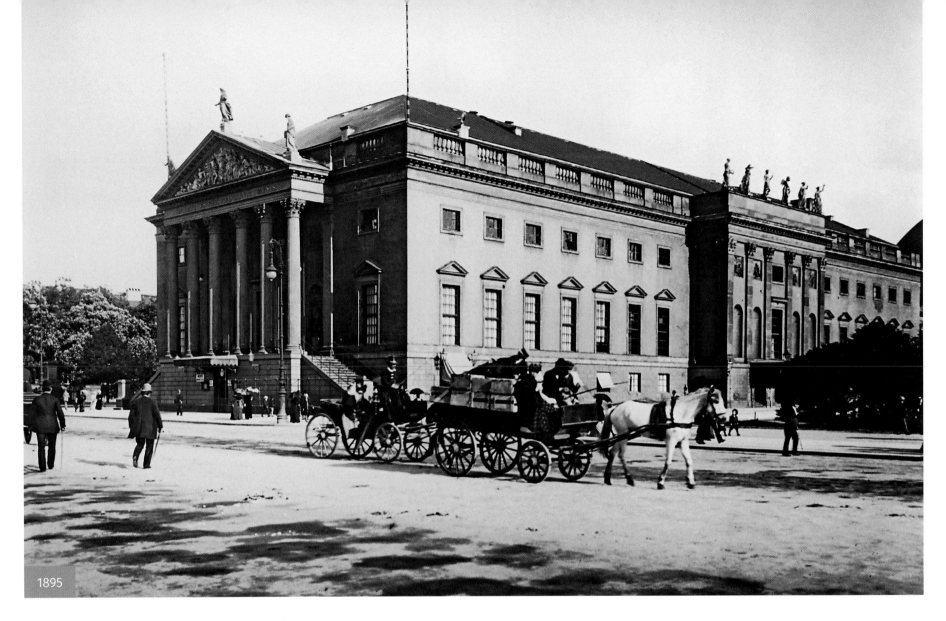

1895

ROYAL OPERA HOUSE / STAATSOPER UNTER DEN LINDEN

ABOVE: Originally built as the Royal Opera House, this was the first new building commissioned by Frederick the Great in what became known as Frederick's Forum. Court architect Georg Wenzeslaus von Knobelsdorff designed the building with the help of sketches made by the king. It was the first purpose-built opera house in Berlin. During Frederick's reign, the audience was limited to the nobility, but in the late 1780s it was opened to the public. Exactly a hundred years after it was finished, the entire structure was destroyed by fire. Although the outside was rebuilt in keeping with the original, the interiors were modernized in late classical style. This picture of the reconstructed building was taken in 1895. After 1933, all Jewish members of the orchestra were dismissed, and many, including Otto Klemperer, went into exile.

OBEN: Ursprünglich als Königliche Oper erbaut, war es das erste neue Gebäude, das Friedrich der Große in Auftrag gab. Der Platz darum wurde als Forum Fridericianum bekannt. Hofarchitekt Georg Wenzeslaus von Knobelsdorff entwarf das Gebäude mit Hilfe von Zeichnungen, die der König gefertigt hatte. Es war das erste zweckbestimmte Opernhaus Berlins. Während Friedrichs Herrschaft war das Publikum auf den Adel beschränkt, aber in den späten 1780ern wurde das Opernhaus öffentlich zugänglich. Genau hundert Jahre nach der Fertigstellung wurde der gesamte Bau von einem Feuer zerstört. Obwohl das neu-erbaute Äußere dem Original entspricht, wurde das Innere der Spätklassik entsprechend modernisiert. Dieses Foto des neuen Gebäudes wurde 1895 gemacht. Nach 1933 wurden alle jüdischen Orchestermitglieder entlassen und viele, darunter auch Otto Klemperer, gingen ins Exil.

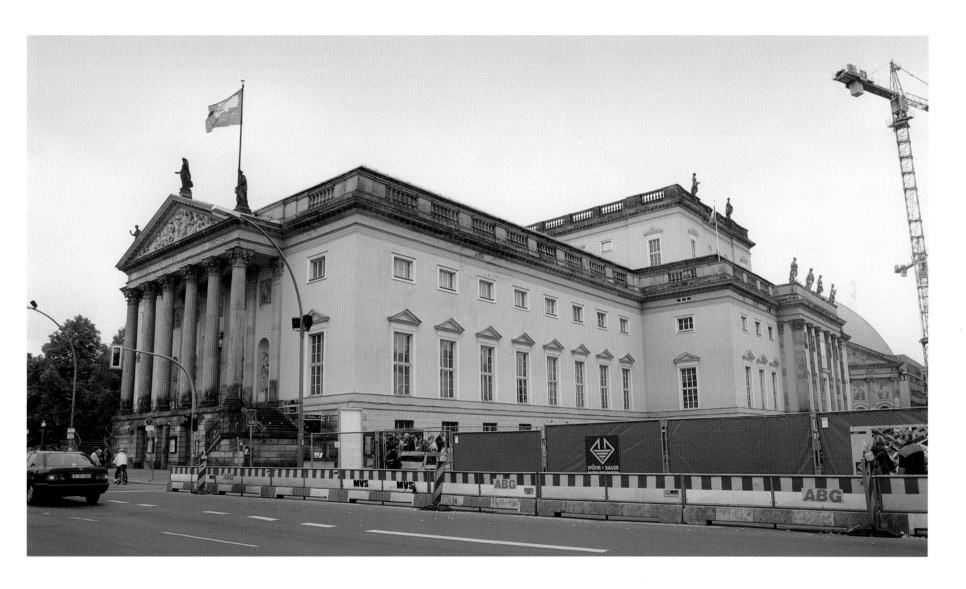

ABOVE: The opera house is undergoing a complete modernization and refurbishment, which will be completed in 2016. Now called the Staatsoper Unter den Linden (State Opera), it was significantly rebuilt in the 1950s after being bombed twice during World War II. It has also been reinvigorated since reunification with new musical talent: Daniel Barenboim became the musical director in 1992 and was awarded the title of lifetime chief conductor in 2000. To the right of the opera house, the green domed roof of St. Hedwig's Cathedral can be seen. Built for the Catholic community according to designs by Georg Wenzeslaus von Knobelsdorff, it was also damaged in World War II and was rebuilt between 1952 and 1963 to designs by Hans Schwippert.

OBEN: Das Opernhaus, nun die Staatsoper Unter den Linden genannt, wird einer Komplettsanierung unterzogen, welche Ende 2016 fertig sein soll. In den 50ern wurde es wieder aufgebaut, nachdem es im Zweiten Weltkrieg zwei Mal gebombt wurde. Seit der Wiedervereinigung wurde es auch durch neues musikalisches Talent belebt: Daniel Barenboim wurde 1992 der Musikalische Leiter und 2000 zum Chefdirigenten auf Lebenszeit ernannt. Zur Rechten des Opernhauses steht die St.-Hedwig-Kathedrale mit ihrem grünen Dom. Sie wurde für die katholische Gemeinde nach einem Entwurf von Georg Wenzeslaus von Knobelsdorff erbaut. Auch sie wurde während des Zweiten Weltkrieges beschädigt und zwischen 1952 und 1963 nach Entwürfen von Hans Schwippert neu erbaut.

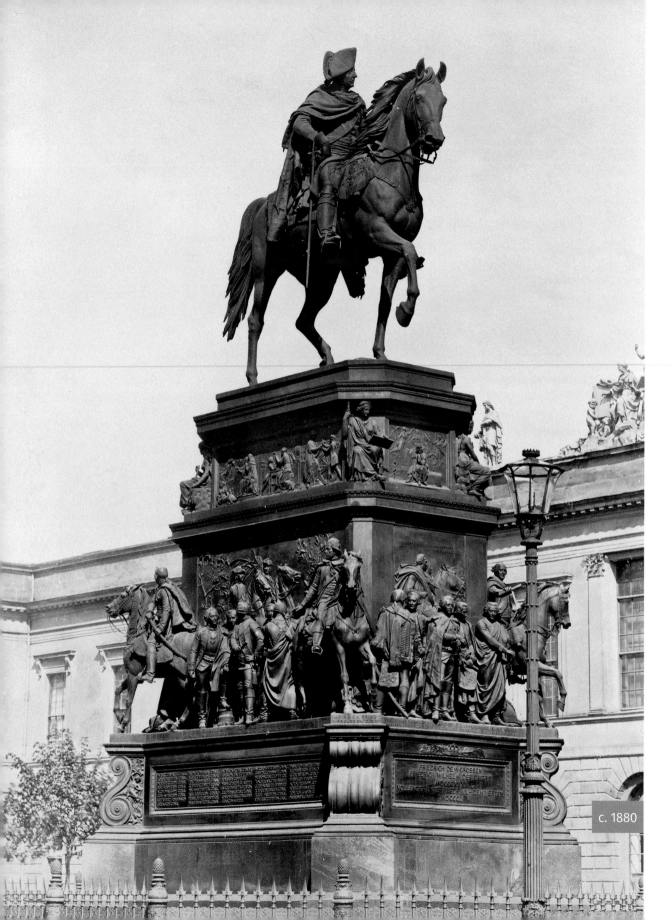

c. 1880

FREDERICK THE GREAT STATUE

LEFT: The equestrian statue of Frederick the Great was first unveiled in 1851. Its creator, Christian Daniel Rauch, took more than ten years to complete it. Frederick is shown riding down Unter den Linden in a deliberately relaxed pose, looking to one side. At the base of the statue, he is surrounded by four life-size figures on horses, including his younger brother, Prince Henry (centre). Frederick, who earned the nickname "Alte (Old) Fritz", was on the throne for forty-six years, during which time he doubled the size of Prussia and turned it into a European power. In the background, the two-storey building housed the Academy of Sciences and the Arts. This structure was torn down at the end of the nineteenth century to make way for the new State Library of Berlin.

LINKS: Das Reiterstandbild Friedrichs des Großen wurde erstmals 1851 enthüllt. Sein Schöpfer, Christian Daniel Rauch, brauchte zehn Jahre um es fertigzustellen. Friedrich wird dargestellt, wie er in einer gewollt entspannten Pose und zu einer Seite schauend Unter den Linden hinunter reitet. Auf dem Sockel der Statue wird er von vier lebensgroßen Figuren auf Pferden umgeben, unter anderem von seinem jüngeren Bruder Prinz Heinrich (Mitte). Friedrich, der den Spitznamen "der Alte Fritz" erhielt, saß sechsundvierzig Jahre lang auf dem Thron, in welcher Zeit er die Größe Preußens verdoppelte und es zu einer europäischen Großmacht machte. Im Hintergrund, das zweistöckige Gebäude der Akademie der Wissenschaften. Dieses Gebäude wurde am Ende des 19. Jahrhunderts abgerissen um für die neue Staatsbibliothek zu Berlin Platz zu schaffen.

RIGHT: Today the statue is in excellent condition thanks to a recent overhaul. Despite being moved twice during the twentieth century, it is now back on Unter den Linden, surrounded by a copy of its original railings. The statue was damaged in the civil war that followed the collapse of Kaiser Wilhelm II's regime in November 1918 and was repaired in the 1920s. It then survived World War II, thanks to a protective sand-filled "house" constructed to deflect the bombs. In 1950 the East Germans moved it to the gardens of Sans Souci in Potsdam. After a reassessment of Frederick's greatness, the statue was allowed to return in 1980, but for traffic reasons, it ended up a few feet further east. Following the latest restoration, it is now finally back in its original position.

RECHTS: Heute ist die Statue nach einer frischen Überholung in ausgezeichnetem Zustand. Obwohl sie im 20. Jahrhundert zweimal entfernt wurde, steht sie nun wieder Unter den Linden und wird von einer Kopie der Originalreling umgeben. Die Statue wurde im Bürgerkrieg nach dem Zerfall des Regimes von Kaiser Wilhelm II im November 1918 beschädigt und wurde dann in den 1920ern instand gesetzt. Sie überstand den Zweiten Weltkrieg Dank eines schützenden mit Sand gefüllten „Hauses", welches die Bomben abwehrte. 1950 verlegten die DDR-Regierung sie in die Gärten von Sanssouci in Potsdam. Nach der Neubeurteilung von Friedrich dem Größen, durfte die Statue 1980 wiederkehren, aber aus Verkehrsgründen stand sie einige Meter weiter östlich. Nach der letzten Restauration steht sie nun wieder auf ihrem ursprünglichen Platz.

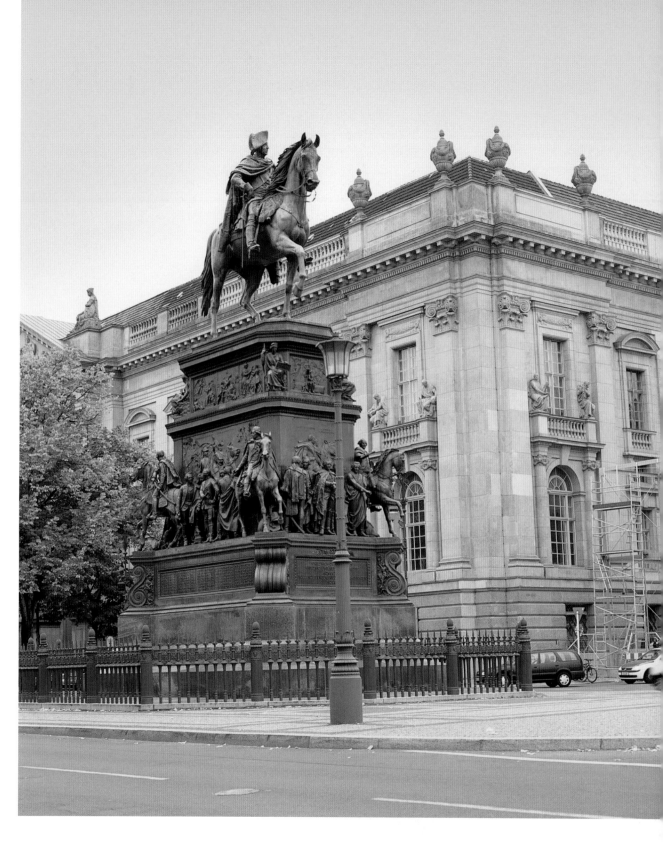

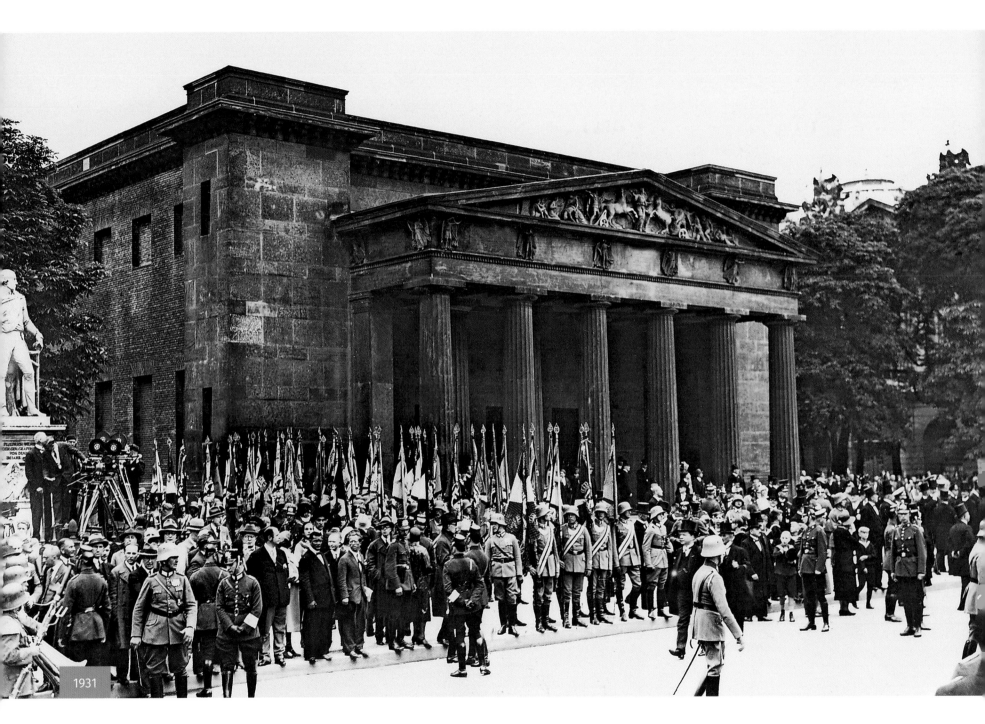

1931

NEUE WACHE

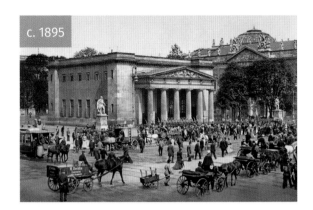

c. 1895

LEFT: Soldiers, police, and spectators in front of the Neue Wache (New Guard House) await the arrival of President Paul von Hindenburg on June 2, 1931, the day the Neue Wache was inaugurated as a war memorial to soldiers killed during World War I. The Neue Wache was built during the early 1800s, immediately after the defeat of Napoléon Bonaparte, and it provided a ceremonial home for the Palace Guard, the palace being a few hundred yards to the east. The Neue Wache was decorated with reliefs celebrating victory in what was known in Germany as the War of Liberation. Designed by Karl Friedrich Schinkel, the Neue Wache had a square design reminiscent of a Roman fort. Under the Nazis, the simple interior was embellished but not radically changed.

LINKS: Soldaten, Polizisten und Zuschauer erwarten vor der Neuen Wache die Ankunft von Präsident Paul von Hindenburg am 2. Juni, 1931, dem Tag, an dem die Neue Wache als Ehrenmal für die Gefallenen des 1. Weltkrieges eingeweiht wurde. Die Neue Wache wurde im frühen 19. Jahrhundert erbaut, unmittelbar nach der Niederlage Napoléon Bonapartes und war ein zeremonieller Standort für die Schlosswache, wobei das Schloss einige Hundert Meter weiter östlich lag. Die Neue Wache wurde mit Reliefs dekoriert, die den Sieg im Befreiungskrieg zelebrieren. Von Karl Friedrich Schinkel entworfen, hat die Neue Wache einen quadratischen Grundriss, der an ein römisches Fort erinnert. Unter der Naziherrschaft wurde das einfache Innere verziert, aber nicht grundlegend verändert.

ABOVE: Following serious damage in World War II, the war memorial was rebuilt in the 1950s and opened in May 1960 as the Memorial to the Victims of Fascism and Militarism. This was the official name until reunification. In November 1993, after much debate, it was newly inaugurated as the Central Memorial to the Victims of War and Tyranny. On the right are the pink walls of the Zeughaus, the royal armoury, now home to the Deutsches Historisches Museum (German Historical Museum). The Zeughaus was originally built for storing royal weapons, but Kaiser Wilhelm I had the structure rebuilt as a military museum. During the East German years, it was converted into a historical museum.

ABOVE LEFT: A street scene outside the Neue Wache in the mid-1890s, one of many photochrome images commissioned by the Detroit Publishing Company for its foreign selections.

OBEN: Im Zweiten Weltkrieg schwer beschädigt, wurde das Kriegsdenkmal in den 50ern neu erbaut und im Mai 1960 als Mahnmal für die Opfer des Faschismus und Militarismus eröffnet. Auf der rechten Seite sind die rosa Wände des Zeughauses, dem königlichen Waffenarsenal und nun Standort des Deutschen Historischen Museums, zu sehen. Das Zeughaus war ursprünglich für die Lagerung der königlichen Waffen erbaut worden, aber Kaiser Wilhelm I ließ das Gebäude als Militärmuseum umfunktionieren. Die Ostdeutschen haben es zu einem historischen Museum konvertiert.

OBEN LINKS: Eine Straßenszene vor der Neuen Wache Mitte der 1890er, eine von vielen fotochromen Bildern, die von der Detroit Publishing Company für ihr ausländisches Sortiment in Auftrag gab.

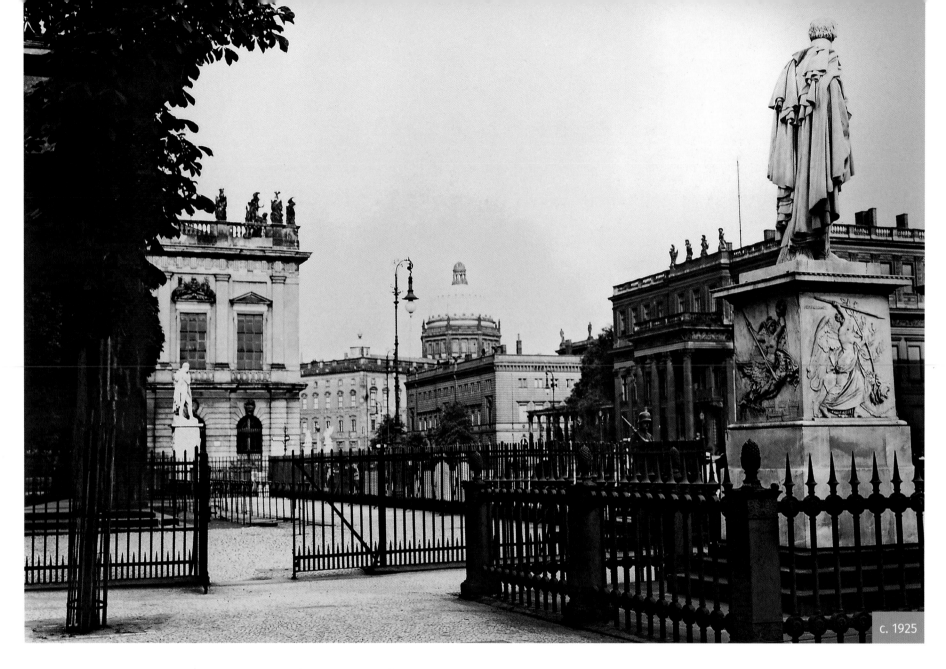

c. 1925

ZEUGHAUS AND THE EAST END OF UNTER DEN LINDEN

ABOVE: This view shows the east end of Unter den Linden. In the right foreground, surrounded by railings, is a statue of Friedrich Wilhelm von Bülow, who led the Third Prussian Corps in the Battle of the Nations against Napoléon Bonaparte. A matching statue of Gerhard von Scharnhorst can be seen in the distance with the Zeughaus behind it. Both statues were designed by Karl Friedrich Schinkel and then sculpted by Christian Daniel Rauch in 1822. In the centre is the dome of the Stadtschloss, or city palace. In the middle distance is the original Kommandantur, the Berlin military governors' seat.

OBEN: Diese Ansicht zeigt das östliche Ende von Unter den Linden. Rechts im Vordergrund, umgeben von Geländern, ist die Statue von Friedrich Wilhelm von Bülow, der den III. Armeekorps Preußens in die Schlacht gegen Napoléon Bonaparte führte. Die dazugehörige Statue Gerhard von Scharnhorsts steht in der Ferne vor dem Zeughaus. Beide Statuen wurden 1822 von Christian Daniel Rauch entworfen. In der mittleren Distanz ist die Alte Kommandantur, dem Sitz der Berliner Militärgouverneure, zu sehen.

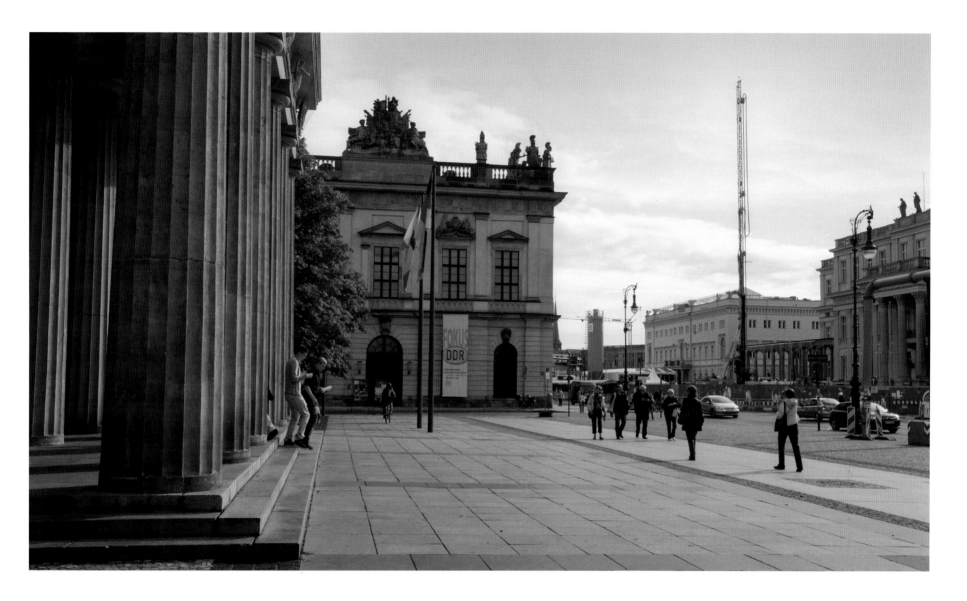

ABOVE: This photo shows the pink-walled Zeughaus with its intricate stone carvings—suits of armour, cannons, spears, and other trappings of war—on the parapet. Andreas Schlüter carved the famous heads of dying warriors inside the courtyard. The statues of von Bülow and Scharnhorst can now be found on the other side of Unter den Linden. In the middle distance on the right, on the other side of Unter den Linden, stands the all-new Kommandantur. The war-damaged Kommandantur was replaced with the East German Foreign Ministry, which was in turn torn down in 1995. The new Kommandantur opened in 2003 and houses the Berlin headquarters of the media company Bertelsmann.

OBEN: Dieses Foto zeigt das Zeughaus mit seinen rosa Wänden und komplizierten Steinschnitzen – Rüstungen, Kanonen, Speere und andere Kriegsgegenstände – auf der Brüstung. Andreas Schlüter meißelte die berühmten Köpfe von sterbenden Kriegern im Hof. Die Statuen von Scharnhorst und von Bülow sind auf der anderen Seite von Unter den Linden zu finden. In der mittleren Distanz auf der rechten Seite, auf der anderen Seite von Unter den Linden steht die neue Kommandantur. Die kriegsgeschädigte Kommandantur wurde mit dem ostdeutschen Außenministerium ersetzt, welches wiederum 1995 abgerissen wurde. Die neue Kommandantur eröffnete 2003 und ist heute das Berliner Hauptquartiere der Medienfirma Bertelsmann.

BERLIN UNIVERSITY / HUMBOLDT UNIVERSITY AND THE ROYAL LIBRARY

BELOW: The imposing building with the curved facade on the left is the Old Royal Library of Frederick the Great, designed by Georg Christian Unger and completed in 1780. To the right stands Berlin University, on the other side of Unter den Linden; the two buildings were designed as part of Frederick's Forum. The Old Library started out as both the royal library and as the royal magazine—the army used the basement of the building to store gunpowder until 1814. Above the main door is the Reading Room in which Vladimir Lenin spent some time in 1895. In 1914 the books were transferred to the new State Library, and the building was taken over by the university. Its list of alumni includes Karl Marx, the brothers Grimm, and no less than twenty-nine Nobel Prize winners. After World War II, the East Germans renamed the school Humboldt University to commemorate the Humboldt brothers.

UNTEN: Das imposante Gebäude mit der geschwungenen Fassade auf der linken Seite ist die Alte Königliche Bibliothek von Friedrich dem Großen, entworfen von Georg Christian Unger und 1780 fertiggestellt. Auf der Rechten steht die Universität zu Berlin auf beiden Seiten von Unter den Linden – beides als Teil des Forum Fridericianum entworfen. Die Alte Bibliothek begann als sowohl königliche Bibliothek und königlicher Speicher – die Armee nutzte bis 1814 den Keller des Gebäudes zur Lagerung von Schießpulver. Über dem Haupteingang liegt der Lesesaal, in dem 1895 auch Vladimir Lenin Zeit verbrachte. 1914 wurden die Bücher in die Neue Staatsbibliothek verlagert und das Gebäude wurde von der Universität übernommen. Unter den ehemaligen Studenten zählen Karl Marx, die Gebrüder Grimm, und nicht weniger als neunundzwanzig Nobelpreisträger. Nach dem Zweiten Weltkrieg benannten die Ostdeutschen sie, zu Ehren von den Humboldt Brüdern, in Humboldt Universität um.

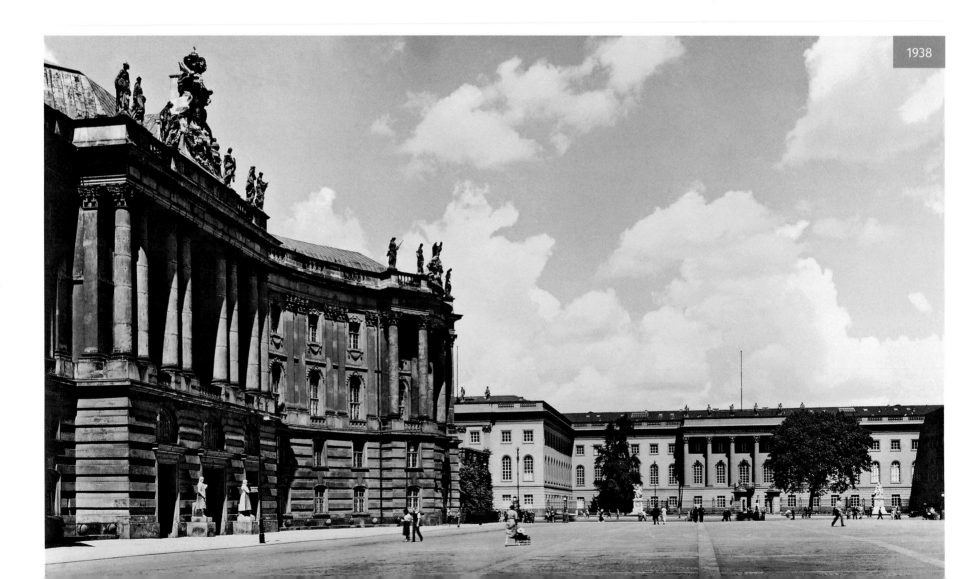

1938

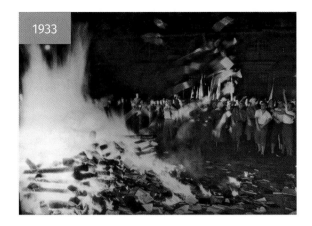

1933

ABOVE: Nazi students burn books in Opern Platz on May 10, 1933.

OBEN: Nazistudenten verbrennen auf dem Opernplatz am 10. Mai 1933 Bücher.

BELOW: Today the square is called Bebelplatz. In the middle of this square, on May 10, 1933, the Propaganda Ministry of the newly formed Nazi dictatorship organized students of the university to burn books by "un-Germanic" writers. Anyone who fell foul of the long list of Nazi prejudices—racial, political, and social—found their works committed to the flames, including authors such as Bertoldt Brecht, Albert Einstein, and Ernest Hemingway. In 1995, a wonderfully subtle memorial, designed by Israeli artist Micha Ullmann, opened in the middle of the square. A three-foot square glass panel provides a view into a large underground room called the "Empty Library," which contains illuminated white shelves large enough to hold 20,000 books, the number of books burned in 1933.

UNTEN: Heute wird dies der Bebelplatz genannt. In der Mitte des Platzes organisierte am 10. Mai 1933 das Propagandaministerium der Nazidiktatur durch Studenten der Universität die Verbrennung von Büchern „undeutscher". Jeder, der der langen Liste von Vorurteilen – ethnisch, politisch, und gesellschaftlich – der Nazis zuwider war, sah, wie seine Werke den Flammen zum Opfer fielen, darunter Bertolt Brecht, Albert Einstein und Ernest Hemingway. 1995 eröffnet mitten auf dem Platz ein wundervoll subtiles Mahnmal vom israelischen Künstler Micha Ullmann. Eine 5 x 5m große Glasplatte bietet den Einblick in einen großen unterirdischen Raum mit dem Namen die „leere Bibliothek". Der Raum enthält erleuchtete weiße Regale mit Platz für 20,000 Bücher – die Anzahl von Büchern, die 1933 verbrannt wurden.

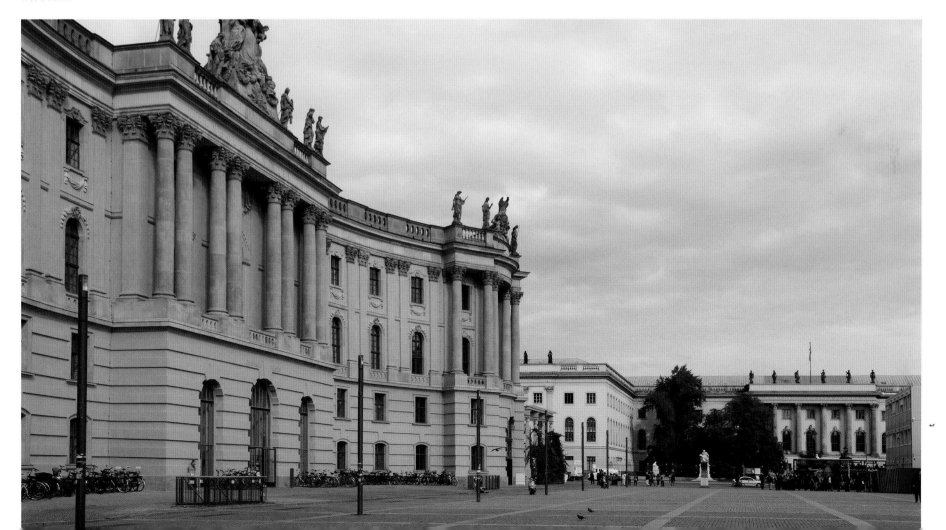

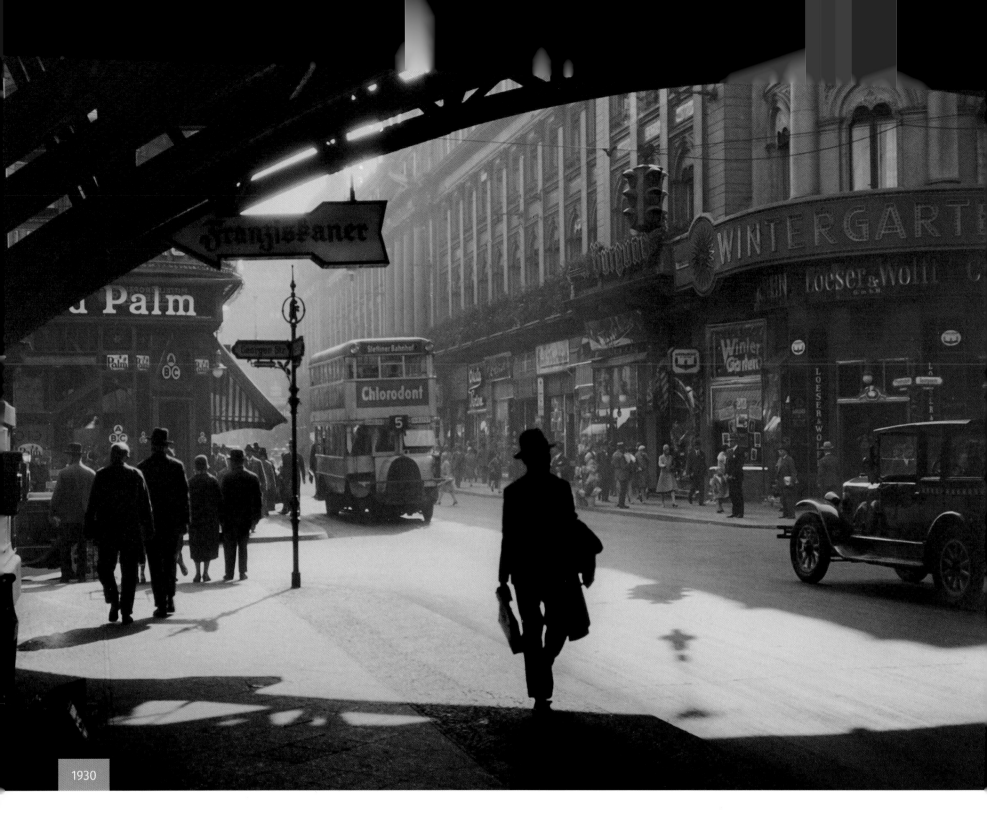

FRIEDRICHSTRASSE STATION

LEFT: This picture is framed by the archway of the Friedrichstrasse railway station and looks south in the direction of Unter den Linden. In 1888 the Wintergarten variety theatre opened—its entrance can be seen on the right. A year after this photo was taken, the 1931 census showed that Berlin had a population of 4.3 million and was the third-largest city in the world after London and New York. By the time the Nazis started to close down venues in 1933, there were about 250 places serving the public on this street alone, from simple bars to variety theatres and nightclubs. For family entertainment, the Wintergarten offered variety shows and tea dances. At the other extreme there was the Black Cat Cabaret!

LINKS: Dieses Foto wird vom Torbogen des Bahnhofs Friedrichstraße gerahmt und zeigt nach Süden in Richtung Unter den Linden. 1888 eröffnete das Wintergarten Varietétheater – dessen Eingang ist rechts zu sehen. Ein Jahr nachdem dieses Foto gemacht wurde, zeigte die Volkszählung von 1931, dass Berlin eine Einwohnerzahl von 4.3 Millionen hatte und damit, nach London und New York, die drittgrößte Stadt der Welt war. Als die Nazis 1933 mit den Schließungen anfingen, gab es allein auf dieser Straße 250 Lokale, die die Öffentlichkeit bedienten – von einfachen Bars bis hin zu Varietétheatern und Nachtklubs. Für familienfreundliche Unterhaltung sorgte der Wintergarten mit Varietéshows und Tanztees. Am anderen Ende des Spektrums gab es das Black Cat Cabaret!

ABOVE: Today even the shape of the railway arch has changed, reflecting the fact that in the mid-1990s, the entire four-line elevated railroad between Zoo station and Ostbahnhof was renovated. The city's population is smaller than in the 1930s, and now stands at approximately 3.5 million. During the years of division, the S-Bahn, or local trains, continued to run between Zoo station in West Berlin and Friedrichstrasse station here in the East, allowing visitors and commuters to access East Berlin from the West. The visitor-processing building still stands to the north of the station, known poignantly as the Tränenpalast (Palace of Tears). This was where returning West Berliners bade farewell to their family and friends in East Berlin.

OBEN: Heute ist sogar die Bogenform anders, weil die gesamte erhöhte viergleisige Bahnstrecke zwischen Zoo und Ostbahnhof Mitte der 90er renoviert wurde. Die Einwohnerzahl der Stadt ist geringer als in den 30ern und liegt nun bei ungefähr 3.5 Millionen. Selbst in den Jahren der Teilung verkehrte die S-Bahn zwischen Zoo im Westen und Friedrichstraße im Osten, was Besuchern und Pendlern ermöglichte den Osten von West Berlin aus zu erreichen. Die Ausreisehalle steht noch am nördlichen Ende des Bahnhofs und ist nachhaltig als Tränenpalast bekannt. Hier verabschiedeten sich wiederkehrende Westberliner von ostberliner Familie und Freunden.

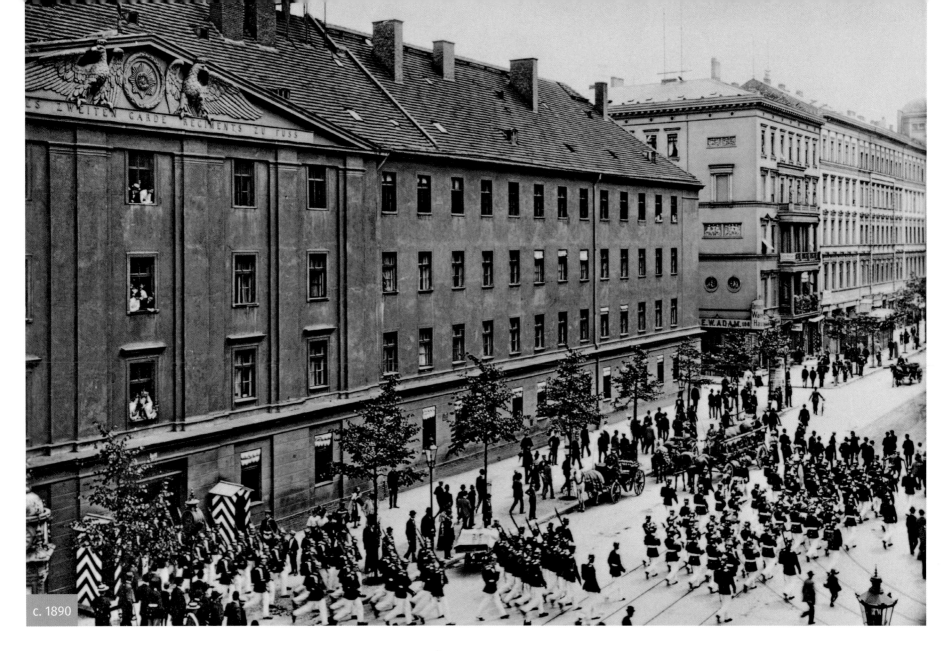

c. 1890

BARRACKS ON FRIEDRICHSTRASSE / FRIEDRICHSTADT-PALAST

ABOVE: This photo dates from the 1890s and shows infantry soldiers leaving their barracks at the north end of the Friedrichstrasse. The barracks building dates from the 1760s and was first built for an artillery regiment. When these barracks were built, the population of Berlin was over 100,000, but more than a quarter of that number were soldiers. Many were pressed into service against their will, and desertion was common. One of the functions of the last set of city walls in both Berlin and Potsdam was to reduce the flow of deserters. Many regiments were garrisoned in the north part of the old city, and a prewar map reveals many streets with military connections.

OBEN: Dieses Bild wurde in den 1890ern gemacht und zeigt Infanteristen die ihre Baracken am nördlichen Ende der Friedrichstraße verlassen. Das Barackengebäude wurde in den 1760ern ursprünglich für ein Artillerieregiment erbaut. Als diese Baracken gebaut wurden, lebten in Berlin über 100,000 Einwohner, doch davon waren ein Viertel Soldaten. Viele wurden gegen ihren Willen in den Dienst gezwungen und Desertion war nicht selten. Eine der Funktionen der äußeren Stadtmauern in Berlin und Potsdam war, den Strom der Deserteure einzudämmen. Viele Regimente wurden im Norden der alten Stadt stationiert und eine Stadtkarte von vorm Krieg weißt viele Straße mit militärischen Hintergründen auf.

ABOVE: The theatre shown here is perhaps the most interesting example of late-Plattenbau architecture in the city. Plattenbau describes the prefabricated nature of this type of building, used by East Germany until 1989. Here the facade includes Jugendstil (Art Nouveau) ornamentation. Described as the largest revue venue in Europe, the main theatre opened in 1984 and accommodates 1,900. There is also a smaller stage for more intimate shows.

OBEN: Das hier abgebildete Theater ist das wohl interessanteste Beispiel eines späten Plattenbaus der ganzen Stadt. Plattenbau beschreibt die vorgefertigte Beschaffenheit dieser Art von Bau, die bis 1989 in der DDR gängig war. Diese Fassade hat Verzierungen im Jugendstil. Damals als größte Veranstaltungsstätte Europas beschrieben, wurde dieses Theater 1984 eröffnet und bietet Platz für 1,900 Menschen. Es gibt auch eine kleinere Bühne für intimere Aufführungen.

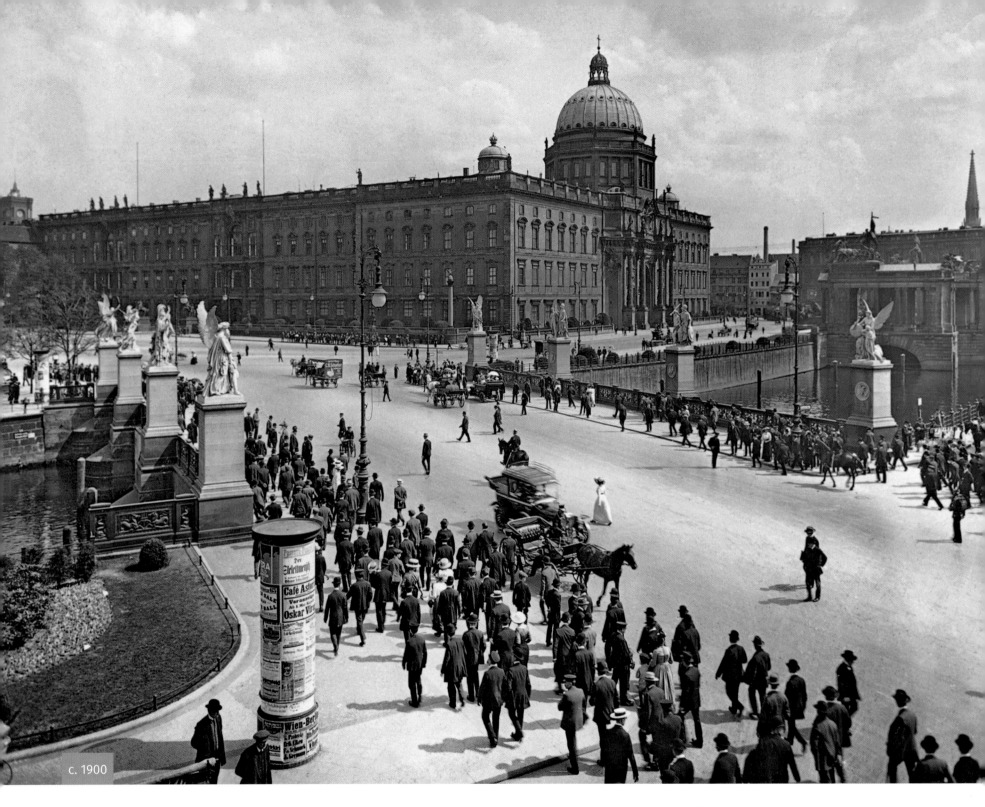

c. 1900

PALACE BRIDGE AND STADTSCHLOSS / SCHLOSSPLATZ / HUMBOLDT BOX

LEFT: This view from a window in the Zeughaus is dominated by the massive form of the Stadtschloss, the City Palace. The appearance of the city palace in this photo, including the cupola on the southwest facade, dates from the late seventeenth and early eighteenth centuries, when the previous Renaissance-style palace was almost entirely remodelled. In the foreground, the Palace Bridge traverses the Spree at the end of Unter den Linden. The bridge is adorned with eight marble statues designed by Schinkel in the 1820s when the entire bridge was replaced. The statues show the life and death of a Greek warrior, but a lack of public funds meant that the marble figures weren't actually created until after the architect's death in the mid-nineteenth century.

LINKS: Dieser Ausblick von einem Fenster des Zeughauses wird von der massiven Form des Stadtschlosses beherrscht. Die Erscheinung des Stadtschlosses in diesem Foto, mit seiner Kuppel auf der südwestlichen Fassade, stammt aus dem später 17. und frühem 18. Jahrhundert, als der alte Renaissancestil überholt wurde. Im Vordergrund überquert die Schlossbrücke am Ende von Unter den Linden die Spree. Die Brücke wird von acht Marmorstatuen geziert, die in den 1820ern von Schinkel entworfen wurden, als die gesamte Brücke ersetzt wurde. Die Statuen zeigen Leben und Tod eines griechischen Kriegers, aber aufgrund von fehlenden öffentlichen Geldern wurden die Statue erst Mitte des 19. Jahrhunderts lange nach dem Tod des Künstlers hergestellt.

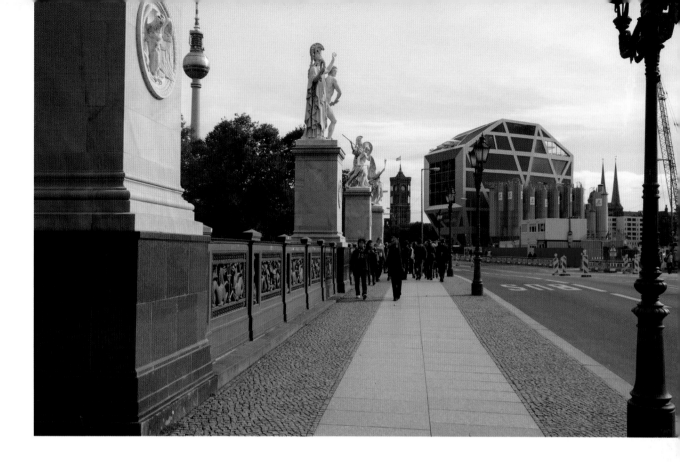

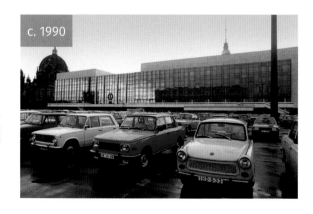

c. 1990

ABOVE: The absence of the palace today suggests it was lost in World War II; although seriously damaged, the structure could have been saved but in 1950, the East German government destroyed it, not wanting to preserve a relic of the city's Prussian past. In 1976 a parliament building, the Palace of the Republic, was built on the east side of the site, but this in turn was demolished. After extensive discussions the federal and city governments reached an agreement to create the Humboldt Forum on this site. Bringing together three major institutions (the Museums of Ethnology and Asian Art, the City Library, and part of the Humboldt University library) with major spaces for public exhibitions, the Humboldt Forum is intended to complement the Museum Island nearby and act as a venue for international cultural exchange.

OBEN: Die heutige Abwesenheit des Schlosses spiegelt wieder, was im Zweiten Weltkrieg verloren wurde; obwohl es stark beschädigt war, hätte es gerettet werden können. Doch die ostdeutsche Regierung ließ es 1950 abreißen, weil sie kein Relikt der preußischen Vergangenheit der Stadt erhalten lassen wollte. 1976 wurde dort ein Parlamentsgebäude, der Palast der Republik, auf der Ostseite des Grundstücks errichtet. Aber auch dieses wurde abgerissen. Nach langen Diskussionen zwischen Bundes- und Stadtregierung, einigte man sich dort das Humboldt-Forum zu bauen. Eine Zusammenführung von drei großen Instituten (das Ethnologische Museum und Museum für Asiatische Kunst, der Zentral- und Landesbibliothek Berlin, und der Staatsbibliothek) mit großen Räumen für öffentliche Ausstellungen, ist das Humboldt-Forum als Gegenstück zur Museumsinsel und Ort für internationalen kulturellen Austausch gedacht.

LEFT: The Palace of the Republic. The three cars in the foreground were the most commonly seen cars in East Germany before 1990; from left to right: Russian Lada, East German Wartburg, and East German Trabant.

LINKS: Der Palast der Republik. Die drei Autos im Vordergrund waren vor 1990 in der DDR die meistgesehensten Autos; von links nach rechts: ein russischer Lada, ein ostdeutscher Wartburg und ein ostdeutscher Trabant.

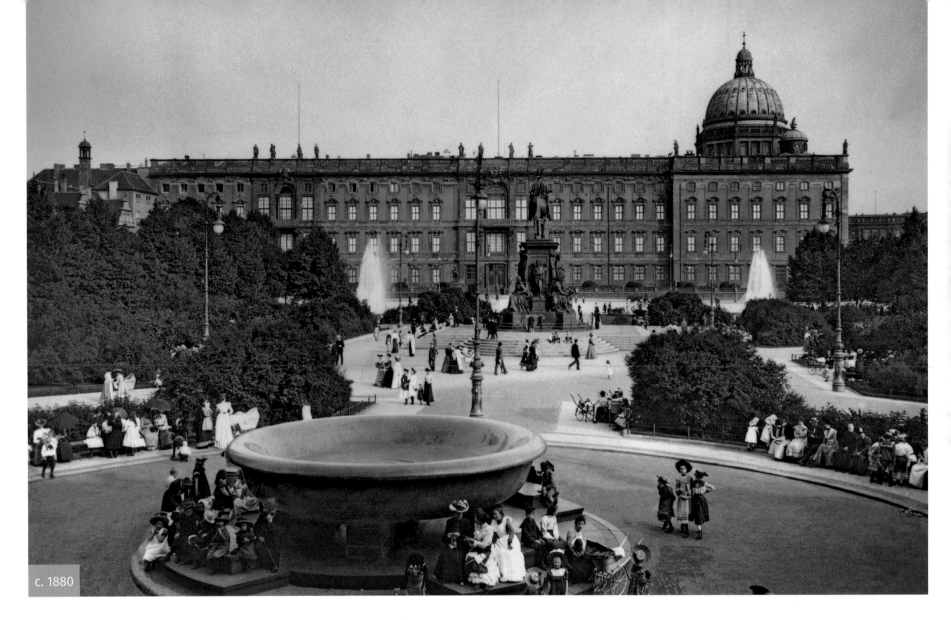

c. 1880

LUSTGARTEN AND CITY PALACE / SCHLOSSPLATZ

ABOVE: This lively picture of the Lustgarten (Pleasure Garden) was taken in 1913, from the steps of the Altes Museum (Old Museum). In the foreground is a granite bowl with a diameter of more than six metres, created out of a single glacial boulder by Christian Gottlieb Cantian in the late 1820s. It was originally commissioned to grace the interior courtyard of the Altes Museum but was too big to fit in. Schinkel made a base for it so that it could stand permanently in the Lustgarten. The Lustgarten was created as a public garden by Duke Friedrich Wilhelm, the "Great Elector", in the late 1600s. However, his grandson, Friedrich Wilhelm I, the "Soldier King", ripped out the gardens and installed a military parade ground. During the nineteenth century, the gardens were reinstated, and the statue of Friedrich Wilhelm III (centre) was unveiled in 1871.

OBEN: Dieses lebhafte Bild des Lustgartens wurde 1913 von den Stufen des Alten Museums aus aufgenommen. Im Vordergrund steht eine Schale aus Granit mit einem Durchmesser von mehr als sechs Metern, welche in den späten 1820ern von Christian Gottlieb Cantian aus einem einzelnen Findling geschaffen wurde. Sie war ursprünglich für den inneren Hof des Alten Museums bestimmt, aber war dafür doch zu groß. Schinkel schuf das Podest, sodass es dauerhaft im Lustgarten stehen konnte. Der Lustgarten wurde im späten 17. Jahrhundert von Graf Friedrich Wilhelm, dem "Großen Kurfürst", als öffentlicher Garten konzipiert. Sein Enkel, der Soldatenkönig Friedrich Wilhelm I, jedoch, ließ den Garten aufreißen und einen militärischen Exerzierplatz darauf bauen. Im 19. Jahrhundert wurden die Gärten wiederhergestellt und 1871 wurde eine Statue von Friedrich Wilhelm III.(Mitte) enthüllt.

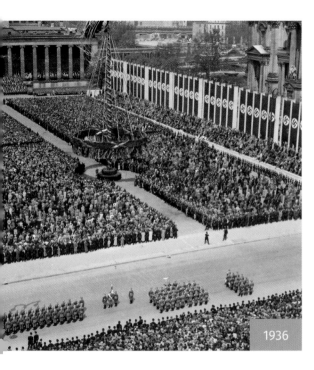

1936

ABOVE: A May Day rally at the Lustgarten in 1936 with the Altes Museum as a backdrop.

OBEN: Eine Maikundgebung 1936 auf dem Lustgarten mit dem Alten Museum in Hintergrund.

RIGHT: The Eosander portal (partially hidden behind trees at the left in the archival photo) has reappeared on the right, behind a red crane. It is now part of the Staatsratsgebäude (State Council Building), constructed by the East Germans in the early 1960s. When the ruins of the City Palace were cleared away in 1950, this portal was dismantled and saved because of its connection with Karl Liebknecht, cofounder of the German Communist Party, and the events of November 9, 1918. On that day, Kaiser Wilhelm II abdicated, resulting in a scramble for power. Liebknecht, representing the far left, proclaimed the founding of a socialist republic from the balcony of this portal. This brief civil war ended in Berlin in January 1919, soon after the murders of Karl Liebknecht and Rosa Luxemburg by right-wing police.

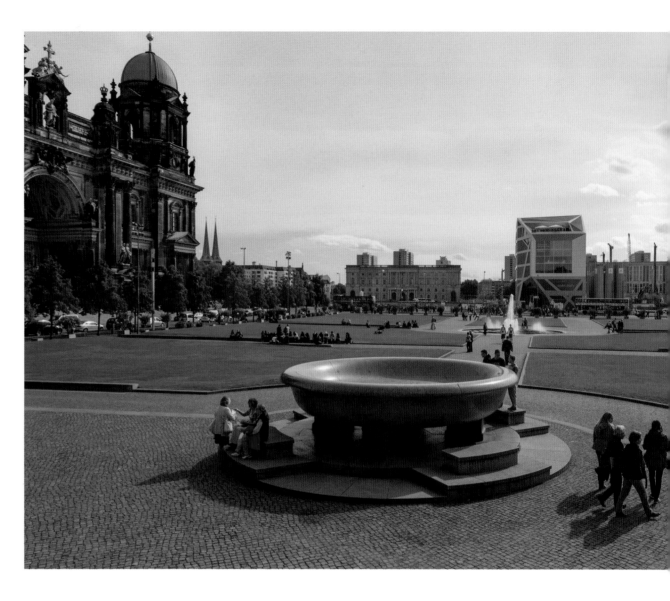

OBEN: Das Eosanderportal (auf diesem Archivfoto links teilweise von Bäumen verdeckt) ist wiederaufgetaucht, hinter einem roten Kran. Es ist nun Teil vom Staatsratsgebäude, welches von den Ostdeutschen in den frühen 60ern gebaut wurde. Als die Ruinen des Stadtschlosses 1950 weggeräumt wurden, wurde dieses Portal abgebaut und wegen dessen Verbindung zu Karl Liebknecht, Mitgründer der Deutschen Kommunistischen Partei, und den Geschehnissen des 9. November 1918 gerettet. An diesem Tag dankte Kaiser Wilhelm II ab, was ein Gerangel um Macht nach sich zog. Liebknecht, der die linkspolitische Seite vertritt, hat vom Balkon des Portals die Gründung einer sozialistischen Republik erklärt. Dieser kurze Bürgerkrieg endete im Januar 1919 in Berlin, kurz nach der Ermordung von Karl Liebknecht und Rosa Luxemburg durch eine rechtsstehende Polizei.

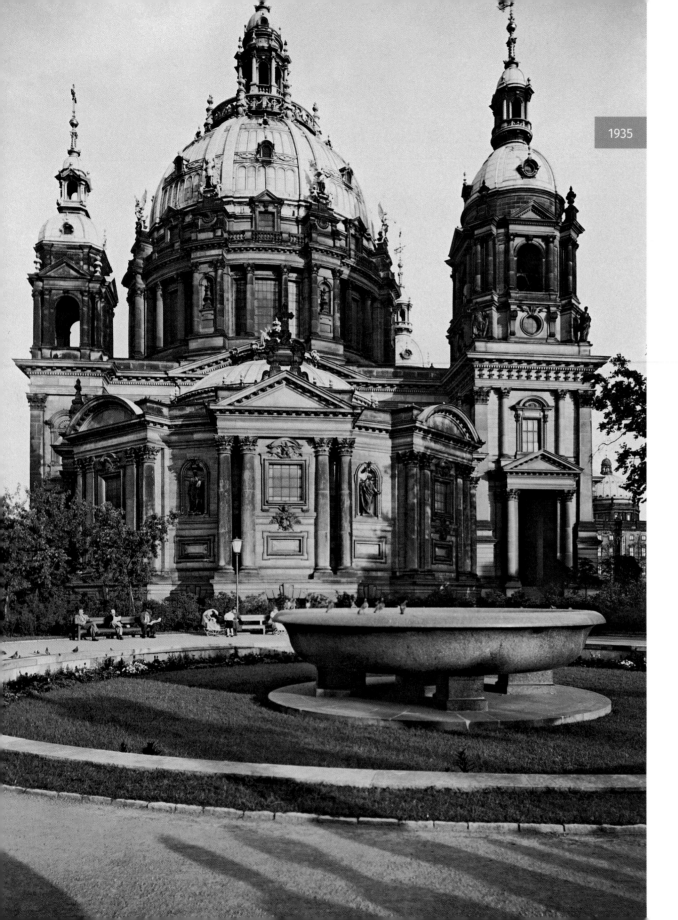

1935

BERLINER DOM

LEFT: The Berliner Dom (Berlin Cathedral) was built in a Renaissance style and finished in 1905. It replaced the relatively small cathedral first constructed by Johann Boumann for Frederick the Great. The new building served two purposes: it continued to be the royal burial church and, at the same time, hoped to be the Protestant equivalent of the Vatican. The reason for the corner cupola being larger on the right is that this side (the west front) was visually much more important than the left (river) side of the building. The cathedral is most frequently approached from the open space of the Lustgarten, which offers a dramatic view of the building's west front. The granite bowl was moved here in 1934 allowing unrestricted space on the Lustgarten for Nazi military parades.

LINKS: Der Berliner Dom wurde im Renaissancestil gebaut und 1905 fertiggestellt. Er ersetzte eine relativ kleine Kathedrale, die einst von Johann Boumann für Friedrich den Großen erbaut wurde. Der neue Bau diente doppeltem Zweck: er war weiterhin die königliche Grabeskirche und, gleichzeitig, das erhoffte protestantische Gegenstück zum Vatikan. Die Eckkuppel auf der rechten Seite ist größer, weil diese Seite (die Westseite) viel sichtbarer ist als die linke Seite zum Fluss hin. Man nähert sich der Kathedrale meist vom offenen Platz des Lustgartens, was einen dramatischen Blick auf die Westseite bietet. Die Granitschale wurde 1934 verschoben, um auf dem Lustgarten uneingeschränkten Platz für die Militärparaden der Nazis zu bieten.

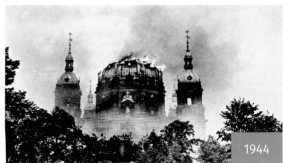

1944

RIGHT: The Berliner Dom seems to have shrunk over the years, and the burial chapel at the front has disappeared. The cathedral was seriously damaged during World War II—the ground floor collapsed down into the crypt. The decision to not repair the burial chapel was a political one taken by the leaders of East Germany in the 1970s, even though the cost of repairing the building was shared by the West German government and Protestant churches in West Germany. It was only in 1993 that interior work inside the sermon church was completed, and further work to the crypt was finished only in the late 1990s.

RECHTS: Der Berliner Dom scheint über die Jahre geschrumpft zu sein und die Grabkapelle davor ist verschwunden. Der Dom wurde im Zweiten Weltkrieg sehr stark beschädigt – das Erdgeschoss brach in das Grabgewölbe darunter ein. Die Entscheidung der ostdeutschen Regierung das Gewölbe nicht zu sanieren war in den 70ern eine politische, obwohl die Kosten der Sanierung von der westdeutschen Regierung, sowie der protestantischen Kirche in Westdeutschland, mitgetragen geworden wären. Erst 1993 wurde die Arbeit im Inneren der Predigtkirche beendet und eine weitere Sanierung der Gewölbe wurde erst in den späten 90ern fertiggestellt.

LEFT: The cathedral in flames after an Allied bombing raid in May 1944.

LINKS: Der Dom in Flammen, nach einem Bombenangriff der Alliierten im Mai 1944.

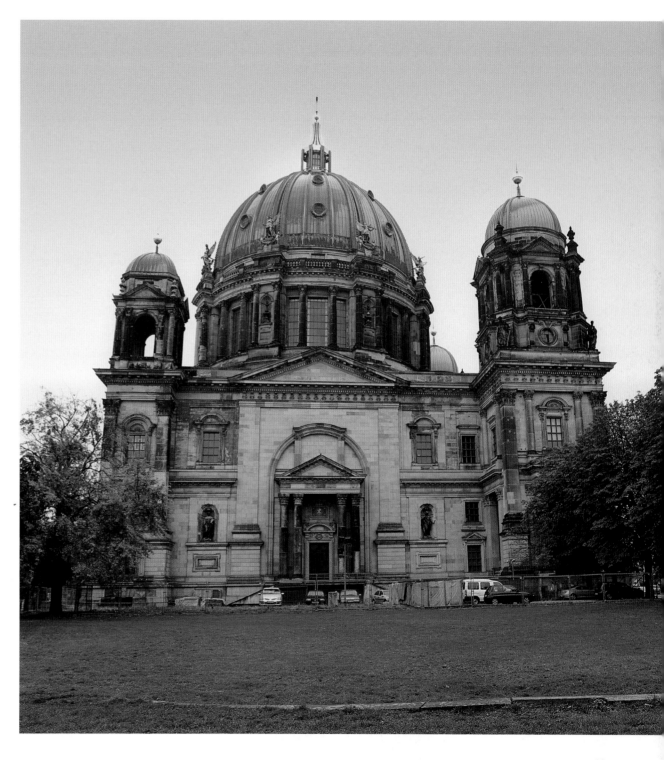

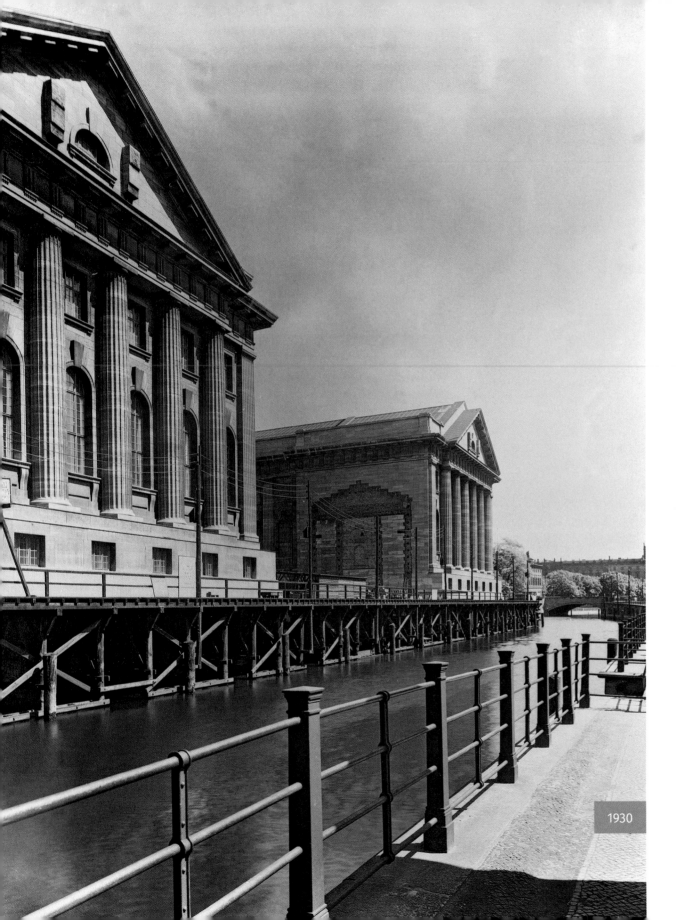

1930

PERGAMON MUSEUM AND MUSEUM ISLAND

LEFT: Seen from the west bank of the Spree, this view shows the two wings of the most famous museum on Museum Island just before it opened in 1930. Still to be built is the pedestrian bridge linking the west bank with the main entrance. The Pergamon was designed by Alfred Messel. The first building on the site had to be demolished because the foundations were not strong enough; this explains why the museum in its present form was only completed in 1930. The museum's outward appearance was modelled on the Temple of Zeus at Pergamon, from which the museum obtained its most famous artefact, the Pergamon altar. The massive building also displays the Roman market gate from Miletus and the Ishtar Gate from Babylon. This museum was the last of five major buildings to be completed on Museum Island, a project that started with the Altes Museum a hundred years before.

LINKS: Diese Ansicht zeigt vom Westufer der Spree aus die zwei Flügel des berühmtesten Museums der Museumsinsel, kurz vor dessen Eröffnung in 1930. Hier fehlt noch die Fußgängerbrücke, die das Westufer mit dem Haupteingang verbindet. Das Pergamon wurde von Alfred Messel entworfen. Der erste Bau auf dem Grundstück musste abgerissen werden, weil das Fundament nicht stark genug war; deswegen wurde das Museum in seiner jetzigen Form erst 1930 fertig. Die äußere Erscheinung des Museums ist dem Zeustempel am Pergamon nachempfunden, aus dem das bekannteste Artefakt im Museum stammt – der Pergamonaltar. Das massive Gebäude enthält auch das römische Markttor von Miletus und das Ischtar-Tor aus Babylon. Das Museum war das letzte der fünf großen Bauwerke, die auf der Museumsinsel fertigstellt wurden, ein Projekt, das hundert Jahre vorher mit dem Alten Museum begann.

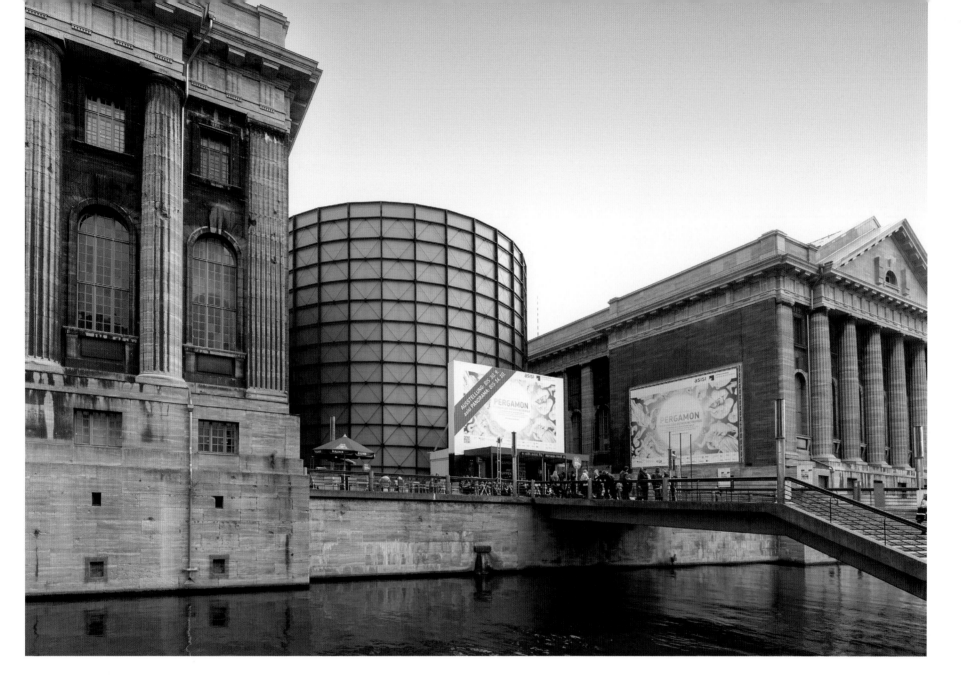

ABOVE: Despite the war damage on the columns and pilasters, the Pergamon was the only building on Museum Island to survive with most of its roof intact. The size of many of the stone pieces made an evacuation of these relics difficult. The decision to move works of art and antiquities from other collections into Germany for safekeeping during the war resulted in split collections afterwards. Some pieces ended up in the Soviet zone, some in the Western Allies' zone. It has taken more than two decades to repair the damage of this legacy, and Museum Island has now been designated a UNESCO World Heritage Site.

OBEN: Trotz der Kriegsschäden an Säulen und Wandpfeilern war das Pergamon das einzige Bauwerk der Museumsinsel, das mit einem größtenteils unversehrten Dach davonkam. Die Größe vieler der Steinwerke machte eine Evakuierung der Relikte schwierig. Die Entscheidung die Kunstwerke und Antiquitäten anderer deutscher Sammlungen zur Verwahrung zu verlagern, hatte nach dem Krieg geteilte Kollektionen zur Folge. Manche Stücke landeten im sowjetischen Sektor, manche bei den Westalliierten. Es hat mehr als zwei Jahrzehnte gebraucht um den Schaden dieses Vermächtnisses zu beheben und die Museumsinsel gehört nun zum Weltkulturerbe der UNESCO.

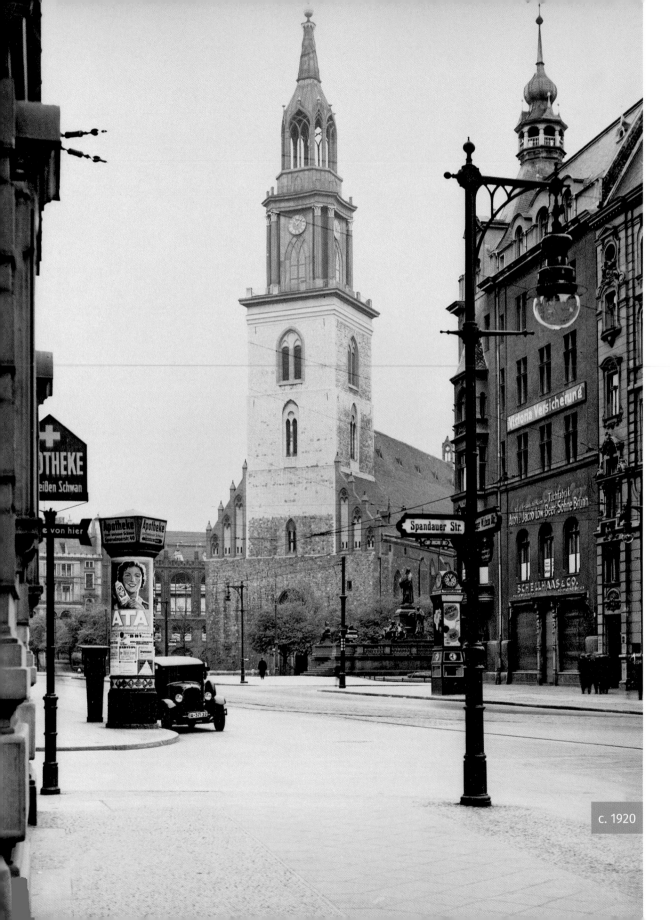

c. 1920

MARIENKIRCHE AND FERNSEHTURM (TV TOWER)

LEFT: In the late thirteenth century, the new town of Berlin expanded northward from its origins around the Nikolaiviertel. On the junction of what is today Spandaustrasse and Karl-Liebknecht-Strasse, a new marketplace was set up, beside which was built a new church, the Marienkirche, named after the Virgin Mary. It is the second-oldest church in Berlin after the Nikolaikirche (see page 56). Over time, the Marienkirche expanded westward and a tower was added in the fifteenth century; this burned down several times, and in 1790, the architect of the Brandenburg Gate, Carl Gottfried Langhans, was commissioned to rebuild it, creating the copper-clad spire we know today. By the time this photo was taken in the 1920s, the borough of Spandau had been incorporated into the greater metropolitan area of Berlin.

LINKS: Im späten 13. Jahrhundert weitete sich die neue Stadt Berlin von ihrem Ursprung um das Nikolaiviertel nach Norden aus. An der Kreuzung der heutigen Spandauerstraße und der Karl-Liebknecht-Straße wurde ein neuer Marktplatz angesiedelt und neben ihm eine neue Kirche – die Marienkirche, nach der Mutter Maria benannt – errichtet. Sie ist nach der Nikolaikirche die zwei-älteste Kirche Berlins (siehe Seite 56). Im Lauf der Zeit erweiterte sich die Marienkirche nach Westen und im 15. Jahrhundert wurde ein Turm angebaut; dieser brannte mehrere Male nieder und 1790 wurde der Architekt des Brandenburger Tors, Carl Gottfried Langhans, damit beauftragt, den Turm neu zu entwerfen. Das Resultat war die kupferne Kirchturmspitze, die wir heute kennen. Als dieses Foto in den 20ern gemacht wurde, war der Bezirk Spandau bereits Teil des größeren Stadtgebiet Berlins.

RIGHT: Today the Marienkirche is somewhat dwarfed by the structure of the Fernsehturm (TV Tower) on Alexanderplatz. The church weathered the inferno of World War II better than any other in the city. By 1950 the worst damage had been repaired. Today it is the only medieval church in the city still in use as a church. Inside, a fifteenth-century mural called *The Dance of Death* is the church's most interesting feature; painted in the vaults under the tower after an attack of the plague, it attests to the destruction of death and is nearly seventy feet long. The TV Tower was built in the late 1960s and has become a defining feature of Berlin's skyline. It was opened to coincide with the twentieth anniversary of the founding of East Germany in 1949.

RECHTS: Heute scheint die Marienkirche neben dem Fernsehturm am Alexanderplatz etwas klein. Die Kirche hat das Inferno des 2. Weltkriegs überlebt, besser als jede andere Kirche der Stadt. Bis 1950 waren die schlimmsten Schäden behoben. Heute ist es hier die einzige mittelalterliche Kirche, die noch als solche genutzt wird. Innen ist eine Wandmalerei aus dem 15. Jahrhundert namens „Der Totentanz" das interessanteste Merkmal; nach einem Anfall der Pest in den Gewölben unter dem Turm gemalt, bezeugt es die Zerstörung des Todes und ist fast dreiundzwanzig Meter lang. Der Fernsehturm wurde in den späten 60ern gebaut und ist seitdem zu einem bestimmenden Merkmal der Berliner Skyline geworden. Seine Eröffnung fiel mit dem 20. Jahrestag der Gründung der DDR 1949 zusammen.

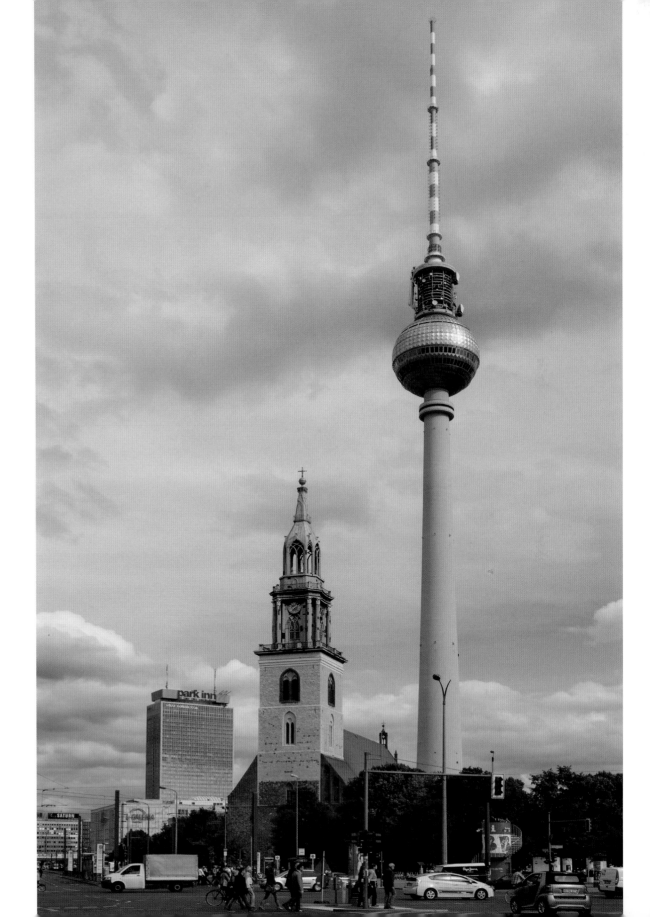

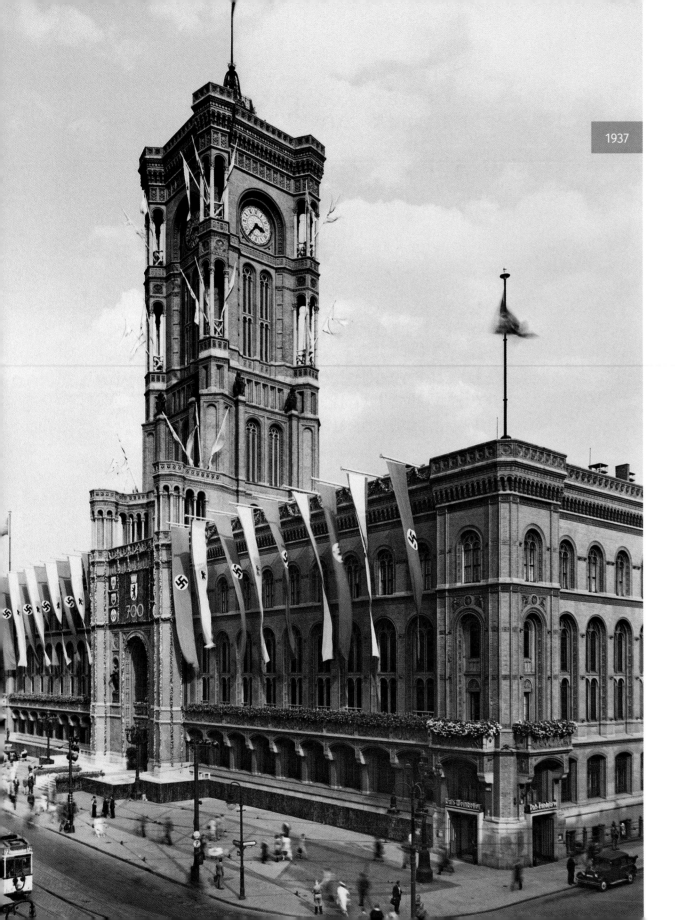

1937

ROTES RATHAUS

LEFT: The Rotes Rathaus (Red Town Hall) was opened in 1869 and is seen here in 1937, decked out with special pennants to celebrate the city's 700th anniversary. Designed by Hermann Friedrich Waesemann, it followed in the tradition started by Schinkel of building in red brick. For decades, the tower was the tallest non-sacred building in the city. The first forty years of the Rotes Rathaus's existence witnessed an explosion in the size of the city, with the population growing from less than a million in 1869 to over three million in the early 1900s. Despite the enormous size of the Rotes Rathaus, more space was needed for the city bureaucracy, so another huge structure, the Stadthaus, was built in the early 1900s to the south. At the time this picture was taken, the city council, like all local administrations in Germany, had been subsumed to the power of the Gauleiters, the local Nazi party bosses.

LINKS: Das Rote Rathaus wurde 1869 eröffnet und ist hier 1937, mit Wimpeln zur Feier des 700. Stadtjubiläums dekoriert, abgebildet. Von Hermann Friedrich Wäsemann entworfen, folgte es der von Schinkel begonnenen Tradition, mit roten Backsteinen zu bauen. Jahrzehnte lang war der Turm das höchste nicht-sakrale Bauwerk der Stadt. In den ersten vierzig Jahren seines Bestehens war das Rote Rathaus Zeuge des explosiven Wachstums, wobei die Bevölkerungszahlen von weniger als eine Millionen in 1869 bis zu über drei Millionen in den frühen 1900ern anstiegt. Trotz der beachtlichen Größe des Roten Rathauses brauchte die Bürokratie der Stadt mehr Platz, also wurde ein zweites riesiges Gebäude – das Stadthaus – in den frühen 1900ern im Süden gebaut. Als dieses Foto aufgenommen wurde, war der Stadtrat, wie alle örtlichen Verwaltungen, bereits der Kontrolle des Gauleiters der regionalen nationalsozialistischen Partei subsumiert.

RIGHT: Although much of the Rotes Rathaus was destroyed in World War II, it was rebuilt in the 1950s, and from 1958 this was where the East Berlin city administration was based. Berliners often joke that it is called the Rotes Rathaus, not because of its appearance, but the leaning of its politicians. In truth, the left-wingers have often played a role in city politics and since reunification in 1990, the reconstituted Communist Party, now called Die Linke, garners a large number of votes, and shared power with the Social Democrats from 2001 to 2011. In 2001 Klaus Wowereit became mayor of Berlin, making him the first openly gay mayor of a large European city. In recent years, city politics have been burdened by the city's enormous debt problem, a legacy of underinvestment in Communist times.

RECHTS: Obwohl ein Großteil des Roten Rathauses im Zweiten Weltkrieg zerstört wurde, wurde es in den 50ern neu erbaut und von 1958 an hatte die Stadtverwaltung Ostberlins hier ihren Sitz. Berliner scherzen oft, dass es nicht wegen seiner Erscheinung das Rote Rathaus genannt wird, sondern wegen der Neigungen dessen Politiker. In der Tat haben linke Politiker oft eine Rolle in der Stadtpolitik gespielt und seit der Wiedervereinigung 1990, hält die wiederhergestellte kommunistische Partie, heute Die Linke genannt, viele Stimmen; von 2001 bis 2011 teilte sie mit den Sozialdemokraten die Macht. 2001 wurde Klaus Wowereit Bürgermeister Berlins und damit der erste geoutete schwule Bürgermeister einer großen europäischen Stadt. In den letzten Jahren wird die Stadtpolitik schwer von Schuldenproblemen belastet, das Vermächtnis von Unterinvestition in kommunistischen Zeiten.

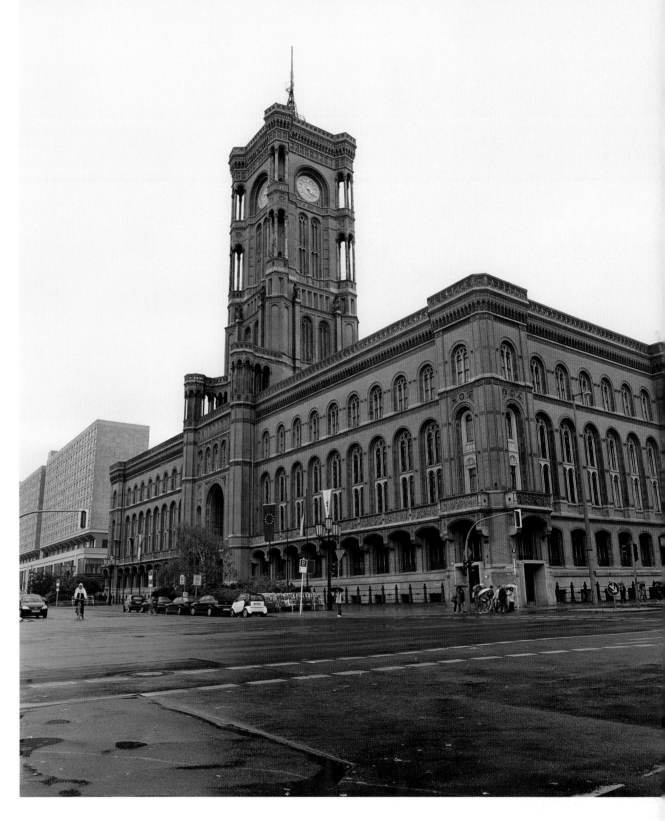

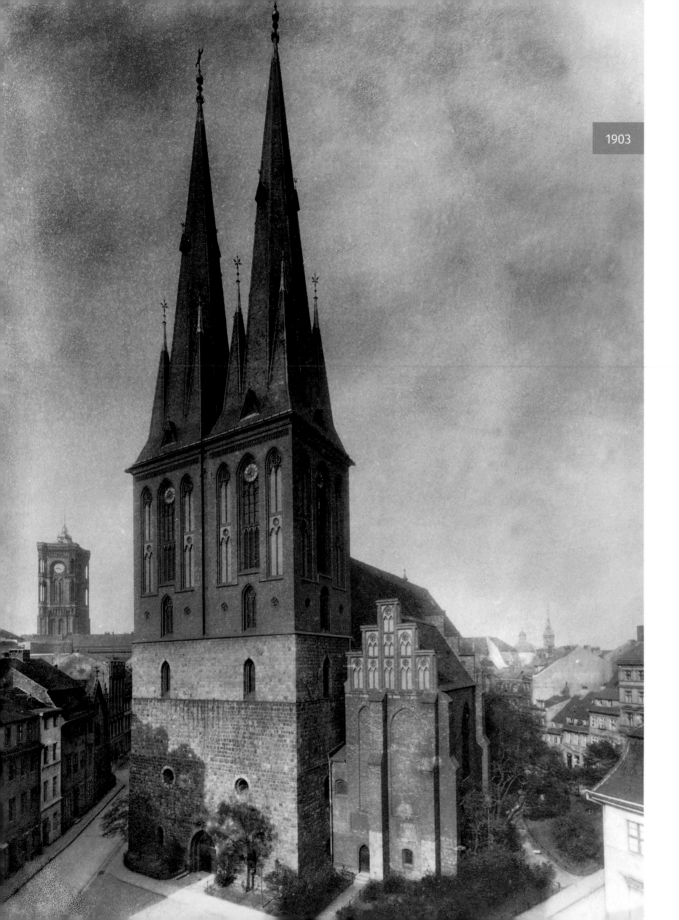

1903

NIKOLAIKIRCHE AND NIKOLAIVIERTEL

LEFT: The Nikolaikirche is the oldest church in the city and the oldest stone-built structure that survives in the medieval centre of town. It is named after St. Nicholas, the patron saint of sailors. It is believed that the oldest stone walls of the existing tower structure date from 1230. Later in the same century, the hall of the original stone church was remodelled with the first brick structure in early Gothic style. It was not until 1470 that it assumed its late-Gothic appearance. Over the following centuries, neither Renaissance nor baroque trends touched the church. In the 1870s, city builder Hermann Blankenstein decided, among other things, that the asymmetric tower was unfinished; it was removed and replaced with the twin tower construction seen in this 1903 photograph.

LINKS: Die Nikolaikirche ist die älteste Kirche der Stadt und das älteste Steinbauwerk, das im mittelalterliche Zentrum der Stadt überlebt. Sie ist nach St. Nikolaus, dem Schutzheiligen der Seefahrt, benannt. Man glaubt, dass die ältesten Steinmauern im bestehenden Turm noch aus 1230 stammen. Später im selben Jahrhundert wurde die Halle der Originalkirche mit einem Backsteinbau im frühen gotischen Stil erweitert. Erst 1470 trat die Kirch in ihrer Spät-Gotischen Erscheinung auf. Über die folgenden Jahrhunderte hinterließen weder Renaissance noch Barock ihre Spuren. In den 1870ern entschied der Leiter des Stadtbaurats Hermann Blankenstein unter anderem, dass der asymmetrische Turm nicht fertig war; dieser wurde entfernt und mit den Zwillingstürmen ersetzt, die hier im Foto von 1903 zu sehen sind.

RIGHT: The destruction of this church in World War II was almost total. In bombing raids in June 1944, the tower was burned out, and in May 1945, the hall of the church was destroyed. Nothing was done to secure the ruins and more collapsed in 1949. Only in 1979 were the first measures taken to secure the ruins, and it was decided by the government to restore the area around the church, the Nikolaiviertel, to tie in with the city's 750th anniversary celebrations in 1987. The restoration of the church was carried out as faithfully as possible, rebuilding the nineteenth-century matching towers. Just behind the trees on the left stands the rebuilt sixteenth-century pub Zum Nussbaum. This was still standing at the end of the war on the Fischerinsel on the west bank of the Spree, but occupied a site destined for high-rise apartments. The city planners' solution was to dismantle and rebuild it in the Nikolaiviertel!

RECHTS: Die Zerstörung der Kirche im Zweiten Weltkrieg war fast vollständig. In den Bombenangriffen im Juni 1944 brannte der Turm aus und im Mai 1945 wurde die Halle zerstört. Man konnte die Ruine nicht sichern und 1949 stürzten weitere Teile ein. Erst 1979 wurden anfängliche Maßnahmen ergriffen um die Ruine zu sichern und es wurde von der Regierung entschieden, das Gebiet um die Kirche herum, das Nikolaiviertel, zum Anlass der Feier des 750. Stadtjubiläums 1987 wieder herzustellen. Die Restaurierung der Kirche wurde so originalgetreu wie möglich durchgeführt, die zusammenpassenden Türme aus dem 19. Jahrhundert neu errichtet. Hinter den Bäumen auf der linken Seite steht die neu erbaute Schenke Zum Nussbaum aus dem 16. Jahrhundert. Nach dem Krieg stand sie noch auf der Fischerinsel auf dem Westufer der Spree, aber belegte ein Grundstück, das für Wohnhochhäuser bestimmt war. Die Lösung der Stadtplaner war es, die Schenke abzubauen und im Nikolaiviertel neu zu errichten!

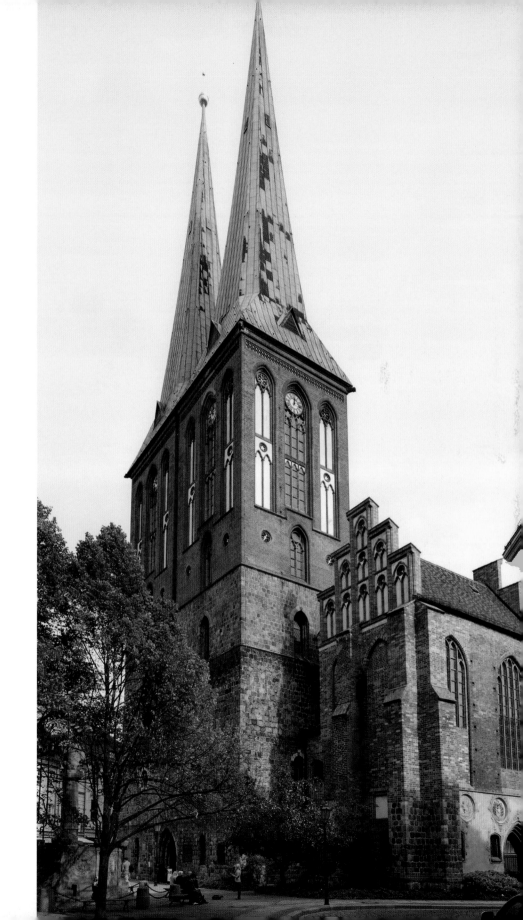

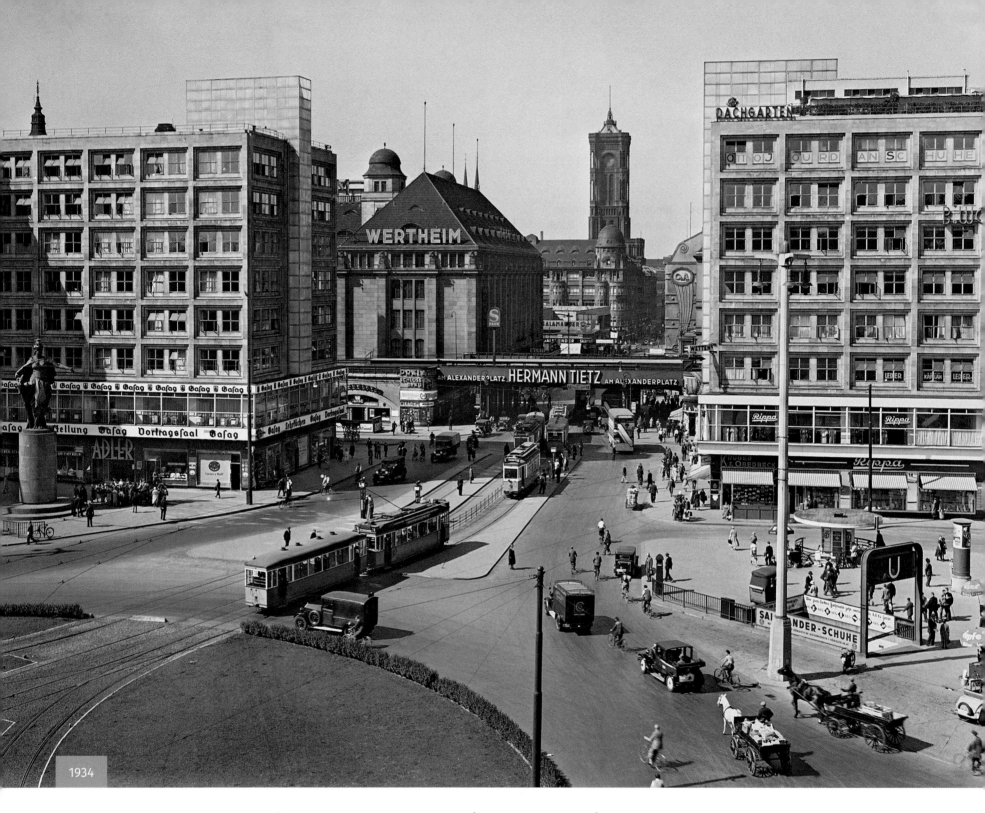

1934

ALEXANDERPLATZ / FERNSEHTURM (TV TOWER)

LEFT: Alexanderplatz, or "Alex" as it is invariably called by Berliners, was named after Czar Alexander I of Russia, who visited Berlin in 1805. This view from 1934 looks southwest along the former Königstrasse, now Rathausstrasse, with the tower of the Rotes Rathaus in the distance. Flanking the street and on the east side of the railway lines are the newly completed office buildings by Peter Behrens: the Alexander Haus on the left and the Berolina Haus on the right. Built on top of subway lines, they sit on concrete pillars nearly twenty metres deep, with rubberized joints to soak up the vibrations. In front of the Alexander Haus is the Berolina statue. This copper colossus dating from 1895 had been moved from its position in front of the Tietz department store on the northwest side of the square in 1933.

LINKS: Der Alexanderplatz oder "Alex", wie er von Berlinern oft genannt wird, wurde zu nach Zar Alexander I von Russland benannt, der 1805 Berlin besuchte. Diese Aussicht von 1934 sieht nach Südwesten, die ehemalige Königstraße, heute Rathausstraße genannt, entlang. Das Rote Rathaus ist in der Ferne zu sehen. Seitlich an der Straße, östlich an der Bahnstrecke grenzend, stehen die neuen Bürogebäude von Peter Behrens: das bn zur Linken und das Berolinahaus zur Rechten sind über U-Bahn-Linien gebaut; sie sitzen auf fast zwanzig Meter tiefen Betonpfeilern mit elastischen Lagern, welche die Vibrationen abdämmen. Vor dem Alexanderhaus steht die Berolina-Statue. Dieser Koloss aus Kupfer von 1895 wurde 1933 von seiner ursprünglichen Position vor dem Kaufhaus Tietz an der Nordwestseite des Platzes hierhin verlagert.

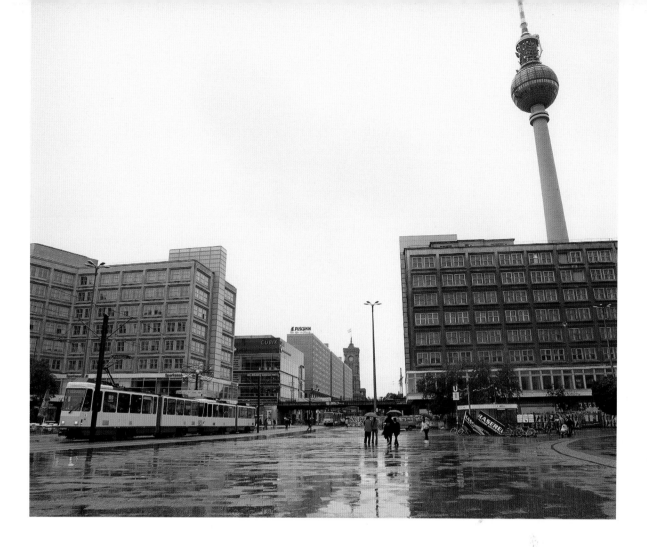

ABOVE: When this was a divided city, Alex was considered to be the centre of East Berlin. A new department store, the largest in East Germany, was built on the site of the old Tietz store, along with a thirty-nine-storey high-rise hotel. The only prewar buildings salvaged from the ruins were the two Behrens-designed buildings. In the late 1960s, the 368-metre Fernsehturm (TV Tower), seen on the right, was constructed. The second-tallest structure of its kind in Europe (after one in Moscow), it was the pride of Communist East Germany. A world clock was constructed close to where the Berolina statue once stood. A popular meeting point in Alex, the clock showed what time it was in cities all over the world, for example, in Los Angeles or Auckland, among other places, but this didn't mean the regime would let you travel there!

OBEN: Als die Stadt geteilt war, galt der Alex als Zentrum Ostberlins. Ein neues Kaufhaus, das größte der DDR, wurde auf dem Grundstück des alten Kaufhaus Tietz gebaut, sowie ein Hotel mit neununddreißig Stockwerken. Die einzigen Gebäude von vor dem Zweiten Weltkrieg, die aus den Trümmern gerettet wurden, waren die zwei von Behrens entworfenen Bauwerke. In den späten 60ern wurde der 368 Meter hohe Fernsehturm, hier rechts zu sehen, errichtet. Das zweithöchste Bauwerk seiner Art in Europa (nach dem in Moskau), war es der ganze Stolz des kommunistischen Ostdeutschlands. Die Weltzeituhr wurde nahe des ehemaligen Standpunkts der Berolina-Statue erbaut. Ein beliebter Treffpunkt am Alex, zeigte sie die Uhrzeit in vielen Städten rundum die Welt, zum Beispiel in Los Angeles oder Auckland, aber dies bedeutete nicht, dass das Regime einem erlaubte würde dorthin zu reisen!

STRAUSBERGER PLATZ / KARL-MARX-ALLEE

BELOW: This street scene from 1912 shows life east of Alexanderplatz in the district of Friedrichshain. In this photo, one can see two curious features of the Berlin streetscape: first, the column, a Litfass-Säule, on the far right of the photo. These were introduced in the mid-nineteenth century to reduce the number of bills being illegally posted on buildings. The head of police, Karl von Hinckeldey, awarded an advertising monopoly to a certain Herr Litfass, who duly installed 150 of these columns all over the city. The other curiosity is the small, cast-iron structure immediately to the left of the tree in the centre of the photo. This is a *pissoir*, or public urinal, dating from the 1880s. Some 140 of these structures were standing in the 1920s. Over the twentieth century, war and neglect destroyed most of them, but since 1990, there has been an effort to preserve them.

UNTEN: Diese Straßenszene aus 1912 zeigt das Leben östlich vom Alexanderplatz im Bezirk Friedrichshain. In diesem Foto sind zwei kuriouse Merkmale der Berliner Stadtlandschaft zu sehen: erstens, eine Litfaßsäule ganz rechts im Bild. Diese wurden Mitte des 19. Jahrhunderts eingeführt, um die Anzahl der Plakate zu reduzieren, die illegal an Gebäuden angebracht wurden. Der Generalpolizeidirektor Karl von Hinckeldey vergab das Alleinverkaufsrecht für Werbung an einen gewissen Herrn Litfaß, der prompt 150 dieser Säulen in der ganzen Stadt aufstellte. Die zweite Kuriosität ist das kleine Bauwerk aus Schmiedeeisen genau links neben dem Baum in der Mitte des Fotos. Dies ist ein Pissoir oder öffentliches Urinal aus den 1880ern. In den 20ern gab es um die 140 dieser Konstruktionen. Über das 20. Jahrhundert hinweg begannen sie, aufgrund von Krieg und Vernachlässigung, zu verschwinden. Aber seit 1990 wird sich um ihre Erhaltung bemüht.

1912

1988

ABOVE: East Germany's armed forces on parade in October 1988: anti-aircraft missiles roll past members of the Politburo in the penultimate show of strength by a collapsing regime.

OBEN: Ostdeutsche Streitkräfte im Oktober 1988 auf Parade: Flugabwehrraketen rollen an Mitgliedern des Politbüros vorbei zum vorletzten Kraftakt eines zerfallenden Regimes.

BELOW: Today Strausberger Platz is a junction on the monumental Karl-Marx-Allee, constructed in the 1950s as the showcase housing street in the former East Berlin. Its Soviet-influenced architecture was produced to mark Stalin's seventieth birthday in 1951. It was renamed Stalin Allee in his honour and a large copper statue was installed on the boulevard. In 1961 the street name was quietly changed to Karl-Marx-Allee and the statue of Stalin disappeared overnight. Major parades took place at least twice a year under the Communist regime: on May Day and in October to remember the day East Germany was founded in 1949. The last parade took place in October 1989, marking the fortieth anniversary—so all the Warsaw Pact leaders were in attendance, including Soviet leader Mikhail Gorbachev. Only a month later, the Berlin Wall came down.

UNTEN: Heute ist der Strausberger Platz eine Kreuzung der gewaltigen Karl-Marx-Allee, die in den 1950ern als Vorzeigestraße für den Wohnungsbau in der DDR gebaut wurde. Die sowjetisch geprägte Architektur wurde 1951 zum 70. Geburtstag Stalins gebaut. Sie wurde zu seinen Ehren in Stalin-Allee umbenannt und auf dem Boulevard wurde eine große Kupferstatue errichtet. 1961 wurde die Straße leise zur Karl-Marx-Allee umbenannt und die Statue Stalins verschwand über Nacht. Unter der kommunistischen Herrschaft fanden mindestens zweimal im Jahr große Paraden statt: am Ersten Mai und im Oktober, um der Gründung der DDR 1949 zu gedenken. Die letzte Parade fand im Oktober 1989 zum 40. Jubiläum statt – es waren alle Oberhäupter des Warschau-Paktes anwesend, darunter auch der sowjetische Machthaber Mikhail Gorbachev. Nur einen Monat später fiel die Berliner Mauer.

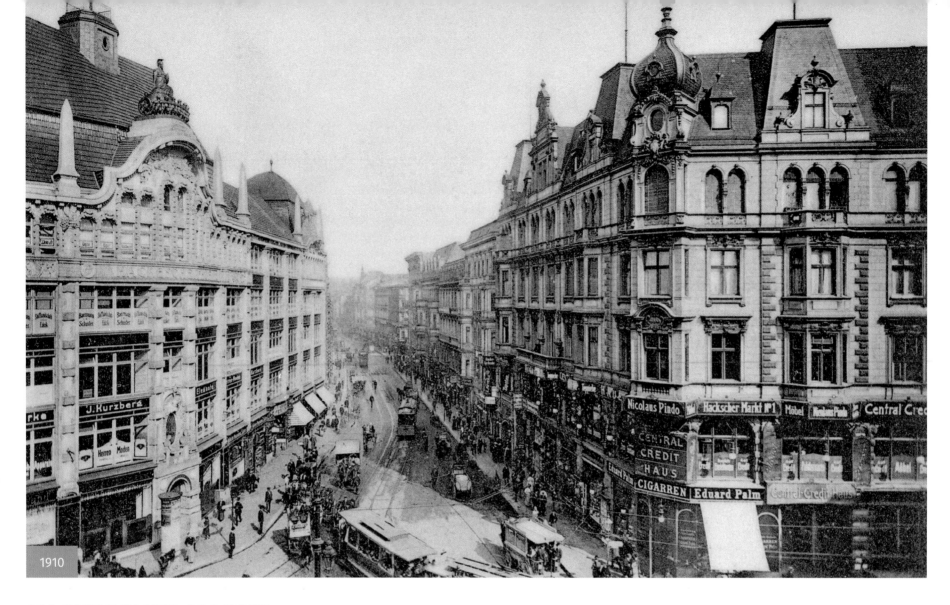

1910

HACKESCHER MARKT

ABOVE: This view from 1910 is looking up Rosenthalerstrasse, with Hackescher Markt on the right and the Hackeschen Höfe on the left. Hackescher Markt was named after Hans Christoph Friedrich Graf von Hacke, who was responsible for planning the city's expansion here. Rosenthalerstrasse was also the location of Wertheim's first department store in the city, built in the 1890s. Not far from here was one of the poorest neighborhoods of Berlin, the Scheunenviertel, or Barn Quarter. Large numbers of immigrants moved here between the 1880s and 1920s, many of Jewish extraction, fleeing grinding poverty and pogroms in eastern Europe. Speaking Yiddish and often religiously observant, the Ostjuden (Eastern Jews), as they were pejoratively called, had little in common with the more assimilated and affluent German Jews who lived in Charlottenburg and Wilmersdorf.

OBEN: Diese Ansicht aus 1910 sieht die Rosenthaler Straße hoch, mit dem Hackeschen Markt auf der rechten und den Hackeschen Höfen auf der linken Seite. Der Hackesche Markt wurde nach Hans Christoph Friedrich Graf von Hacke benannt, der hier für die Planung der Erweiterung der Stadt verantwortlich war. Rosenthaler Straße war auch der Standpunkt von Wertheims erstem Kaufhaus in der Stadt, welches in den 1890ern gebaut wurde. Unweit des Markts lag eine der ärmsten Gegenden Berlins, das Scheunenviertel. Dorthin zogen zwischen 1880 und 1920 viele Einwanderer, meist jüdischer Abstammung, hin, um der drückenden Armut und Pogromen Osteuropas zu entkommen. Von den Ostjuden, wie sie abwertend genannt wurden, sprachen viele Jiddisch und waren auch viele religiös. Sie hatten wenig mit der mehr assimilierten und wohlhabenden deutschen Juden, die in Charlottenburg und Wilmersdorf lebten, gemein.

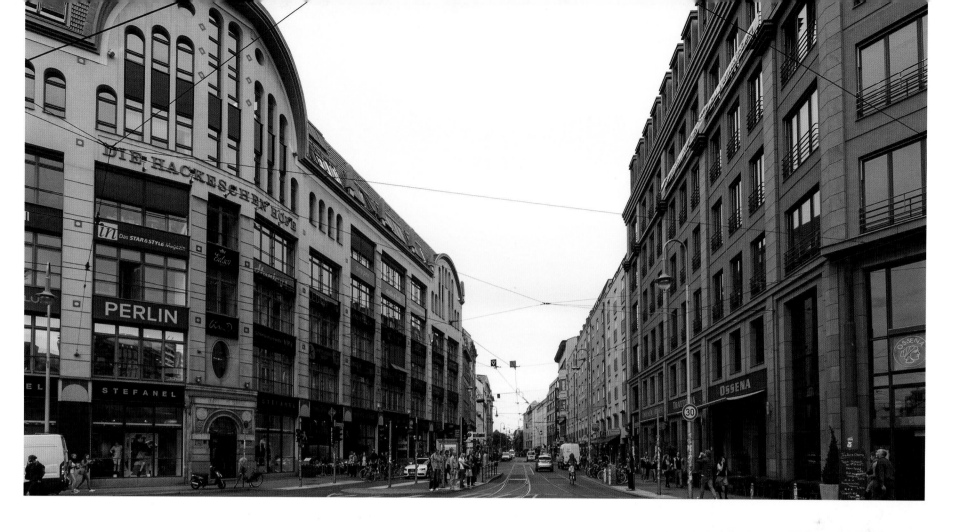

ABOVE: The facade of the Hackeschen Höfe is recognizably the same and the streetcars are still there, but the red building on the right corner is new, part of a large development, built in the late 1990s, that stretches to the railway lines to the south. As in other parts of the former East Berlin, the changes here since 1990 have been enormous; this was the first district in the old centre to come alive as far as nightlife is concerned, and at night the whole area is full of locals and visitors. On the facade of the Hackeschen Höfe can be made out the shape of a walking *Ampelmännchen*, or "traffic-light man". The iconic *Ampelmännchen* is one of the few design successes that survived the collapse of the East German regime: it is available on T-shirts and even features in traffic lights on the west side of Berlin now.

RIGHT: The "Walk" traffic light featuring Berlin's popular Ampelmännchen—once only to be found on the east side of town.

OBEN: Die Fassade der Hackeschen Höfe ist die gleiche geblieben, sowie die Straßenbahnen, aber das rote Gebäude an der rechten Ecke ist neu, Teil eines großen Entwicklungsprojekts der späten 90er Jahren und welches bis zu den Bahnlinien im Süden reicht. Wie in anderen Gebieten des ehemaligen Ostberlins sind die Veränderungen hier seit 1990 gewaltig; dies war der erste Bezirk im alten Stadtzentrum, welcher ein reges Nachtleben entwickelte und nachts ist die Gegend voller Einheimische und Besucher. Auf der Fassade der Hackeschen Höfe kann man die Form eines laufenden Ampelmännchens erkennen. Die Ikone ist einer der wenigen Designs, die erfolgreich den Zusammenbruch des alten DDR-Regimes überlebt haben: heute ist es auf T-Shirts und sogar an Ampeln in Westberlin zu finden.

RECHTS: Das beliebte „Gehen"-Ampelmännchen – einst nur im Osten der Stadt zu finden.

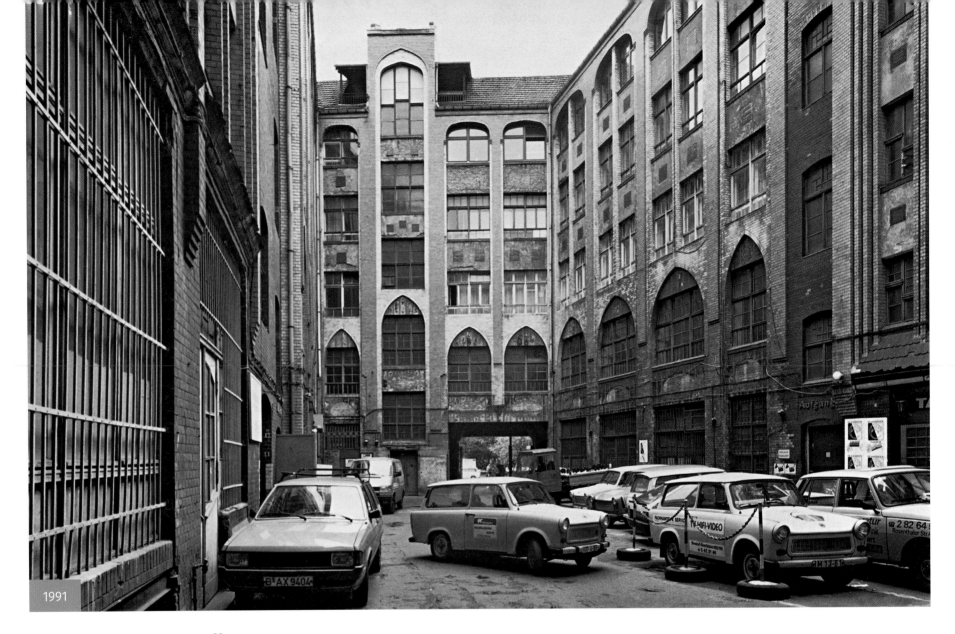

1991

HACKESCHEN HÖFE

ABOVE: This courtyard is the first of eight interior courtyards developed in the early 1900s as a mixed-use development and called simply the Hackeschen Höfe; it connects Rosenthaler Strasse (seen through the driveway) with Sophienstrasse. In the centre of this photo are two Trabant cars made by the East German state as their answer to the Volkswagen Beetle. Three million Trabis came off the production lines between 1964 and 1990. The car acquired legendary status for many reasons: with only nine moving parts, it was surprisingly reliable and economical, and it didn't rust, thanks to the Duroplast bodywork. But, with the petrol tank positioned above the engine, safety apparently wasn't high on the agenda for its producers, and the two-stroke engine caused a lot of pollution.

OBEN: Dieser Hof ist der Erste von acht Innenhöfen, die in den frühen 1900ern als Nutzungsmischung entwickelt und schlicht die Hackeschen Höfe genannt wurden; sie verbindet die Rosenthaler Straße (durch die Einfahrt zu sehen) mit der Sophienstraße. In der Mitte des Fotos stehen zwei Trabant Autos, die vom ostdeutschen Staat als Antwort auf den VW-Käfer produziert wurden. Zwischen 1964 und 1990 fuhren drei Millionen Trabis von der Produktionslinie. Das Auto hat aus vielen Gründen einen legendären Ruf: Mit nur 9 beweglichen Teilen war es überraschend ökonomisch und rostete dank der Duroplast-Karosserie nicht. Aber mit dem Kraftstofftank über dem Motor war die Sicherheit wohl nicht von größter Priorität und der Zweitaktmotor verursachte viel Verschmutzung.

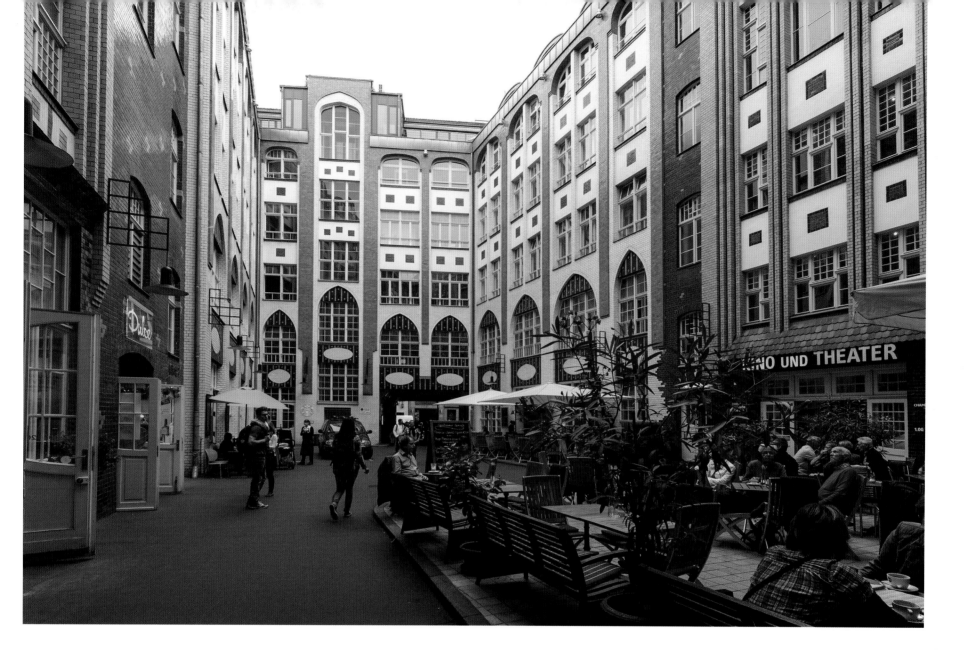

ABOVE: The wonderful Art Nouveau interior facades can be seen in their original colour as designed by August Endell in the early 1900s. When it first opened in 1907, the Hackeschen Höfe contained restaurants, workshops, offices, and apartments. In 1924 the development was purchased by a Jewish investor, Jacob Michael. He left Germany before the Nazi takeover but was forced by the state to sell the property in 1940. However, the authorities were unaware that he had sold it to someone who held it in trust for him. After the war, the property was nationalized by the East German government. The reunification agreement allowed former owners to reclaim nationalized real estate and the property was returned to Michael's heirs. It was then sold to a developer and restored in the mid-1990s.

OBEN: Die wundervollen inneren Fassaden im Jugendstil haben noch ihre Originalfarben, wie sie von August Endell in den frühen 1900ern entworfen wurden. Als sie 1907 erstmals eröffneten, umfassten die Hackeschen Höfe Restaurants, Werkstätten, Büros und Wohnungen. 1924 wurde der Bau vom jüdischen Investor Jacob Michael gekauft. Er verließ Deutschland, bevor die Nazis an die Macht kamen, aber war 1940 gezwungen die Immobilie zu verkaufen. Jedoch wussten die Behörden nicht, dass er an jemanden verkaufte, der sie für ihn treuhänderisch verwaltete. Nach dem Krieg wurde die Immobilie von der DDR-Regierung verstaatlicht. Die Bestimmungen der Wiedervereinigung erlaubten ehemaligen Besitzern jedoch ihr verstaatlichtes Eigentum zurückzufordern und die Immobilie wurde an Michaels Erben zurückgegeben. Es wurde dann Mitte der 90er Jahre an einen Entwickler verkauft.

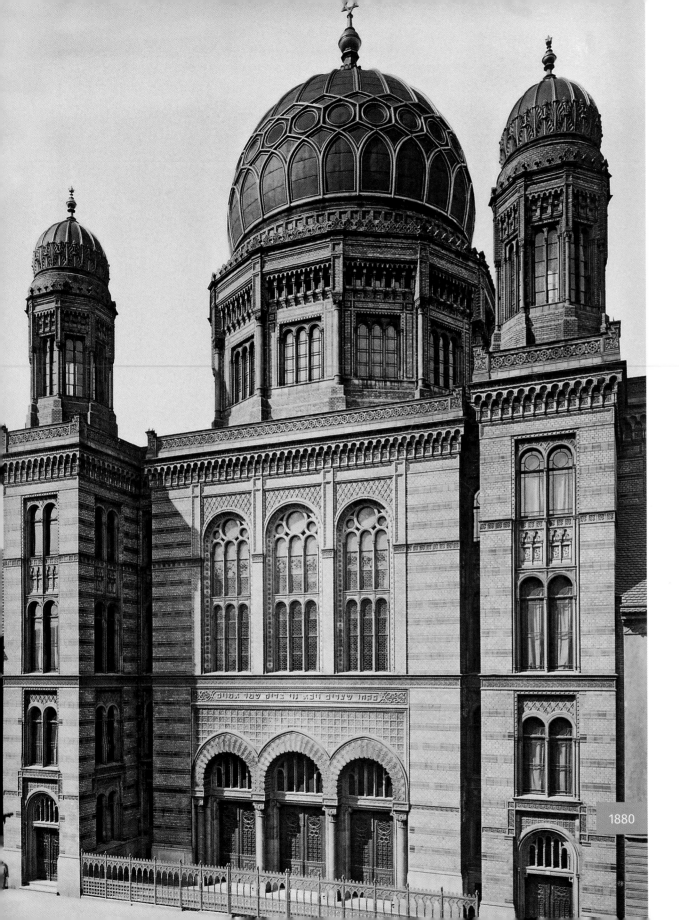

1880

NEUE SYNAGOGE

LEFT: In the middle of the nineteenth century, Berlin's Jewish community had grown, but there were only two synagogues in the city; the oldest, on Heidereutergasse, failed to meet the demands of a growing community. In the 1850s, this site on Oranienburger Strasse was purchased. Eduard Knoblauch designed a large dome above the hall of the proposed temple. However, the elders of the community modified the plans so that the dome would be built on top of the entrance vestibule, making the dome visible from the street. Built between 1859 and 1866, several court figures, including Chancellor Otto von Bismarck, attended the opening ceremony. By 1880, when this photo was taken, the Neue Synagoge (New Synagogue) had become a major tourist attraction, thanks to the exotic dome and the size of the building, which could accommodate 3,000 people.

LINKS: Mitte des 19. Jahrhunderts war die jüdische Gemeinde Berlins gewachsen, aber es gab nur zwei Synagogen in der Stadt; die älteste in der Heidereutergasse, konnte den Bedürfnissen der wachsenden Gemeinde nicht gerecht werden. In den 18050ern wurde dieses Grundstück in der Oranienburgerstraße gekauft. Eduard Knoblauch entwarf eine große Kuppel über der Halle des geplanten Tempels. Die Ältesten der Gemeinde passten die Pläne jedoch an, sodass die Kuppel über der Eingangshalle sein würde und so von der Straße zu sehen sein würde. Zwischen 1859 und 1866 erbaut, nahmen mehrere Hofleute, darunter Kanzler Otto von Bismarck, an der Eröffnungszeremonie teil. Bis 1880, als dieses Foto gemacht wurde, war die Neue Synagoge zu einer wesentlichen Touristenattraktion geworden, dank der exotischen Kuppel und der Größe des Gebäudes, welches Platz für 3,000 Menschen bot.

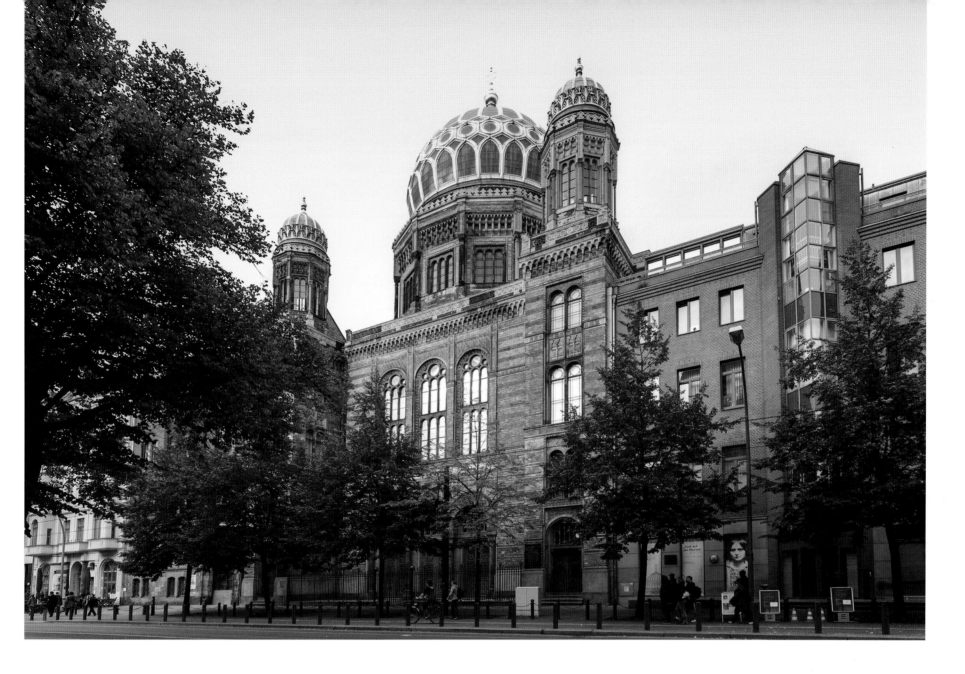

ABOVE: In 1995 the Centrum Judaicum opened as a museum for the synagogue and the prewar Jewish community. Only the front half of the building has been rebuilt; the site of the main temple lies empty behind it. Targeted by Hitler's Sturmabteilung (Brownshirts) on November 9, 1938—Reichskristallnacht, the "Night of Broken Glass"— the synagogue was spared only due to the personal intervention of the local police chief, who was, unusually for 1938, not a Nazi. However, the community lost the building to the government in 1940, and the main hall and dome were destroyed in bombing raids during the war. The reconstruction, started in 1988, distinguishes between the new and original stonework; the lighter stone is new. Only the left-hand cupola of the three domes is original.

OBEN: 1995 eröffnete das Centrum Judaicum als Museum für die Synagoge und die jüdische Gemeinde vor dem Krieg. Nur die vordere Hälfte des Gebäudes ist wieder aufgebaut worden; der Platz des Haupttempels dahinter bleibt leer. Am 9. November, 1938 – der Reichskristallnacht - wurde sie von Hitlers Sturmabteilung anvisiert. Die Synagoge blieb nur auf Grund des persönlichen Einschreitens des örtlichen Polizeichefs, der ungewöhnlicherweise 1938 kein Nazi war, verschont. Die Gemeinde verlor das Gebäude jedoch 1940 an die Regierung und die Haupthalle und die Kuppeln wurden während des Kriegs in Bombenangriffen zerstört. Der Wiederaufbau, der 1988 begann, unterscheidet zwischen dem neuen und alten Mauerwerk; der hellere Stein ist neu. Nur die linke der drei Kuppeln ist original.

MÜHLENDAMM

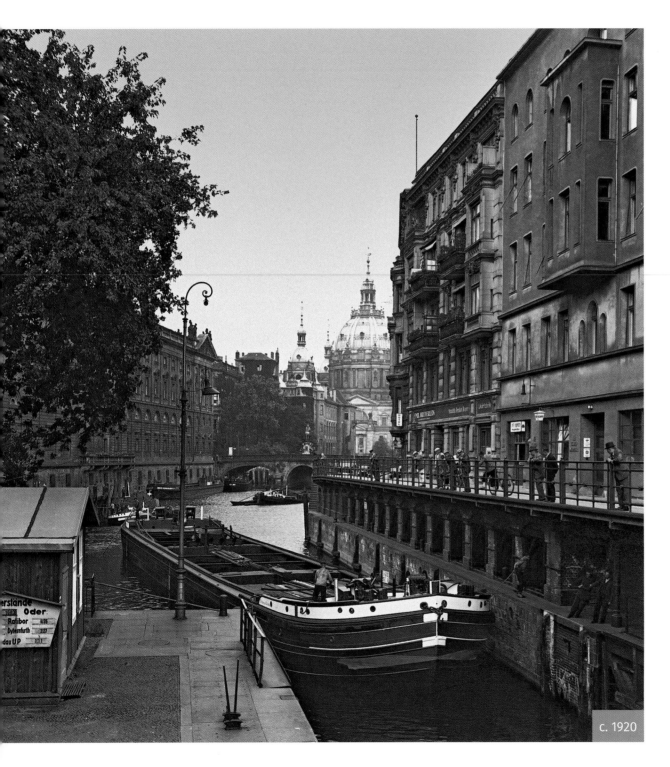

c. 1920

LEFT: The name of this street, Mühlendamm, can best be translated as "Mill Crossing". The relative ease of crossing the Spree here explains why the twin twelfth-century towns of Berlin and Cölln were founded at this location. Soon after the towns were established, the river was closed to traffic here to allow a mill to function. Boats were diverted to the other arm of the Spree for the next six hundred years. The number of mills grew to ten by the early nineteenth century. In the 1890s, the Spree became navigable again at this spot with the construction of the Mühlendamm lock. In the middle distance on the left bank of the Spree are the Neue Marstall (New Stables), which were built in the 1890s for the royal palace and had sandstone-covered facades. Beyond the Neue Marstall are the back of the city palace and the Berliner Dom.

LINKS: Die relative Leichtigkeit, mit der die Spree an dieser Stelle überquert werden kann, erklärt, weshalb die Zwillingsstädte Berlin und Cölln im 12. Jahrhundert hier gegründet wurden. Bald nach der Gründung der Städte wurde der Fluss für den Verkehr gesperrt, um eine Mühle zu bauen. Boote wurden für die nächsten 600 Jahre über den anderen Arm der Spree umgeleitet. Die Anzahl der Mühlen wuchs bis zum frühen 19. Jahrhundert auf zehn. In den 1890ern wurde die Spree an dieser Stelle durch den Bau der Mühlendammschleuse wieder passierbar. In der mittleren Distanz auf dem linken Ufer der Spree steht der Neue Marstall, welcher in den 1890ern für den königlichen Palast und mit Fassaden aus Sandstein gebaut wurde. Hinter dem Neuen Marstall sind der Rücken des Stadtschlosses und der Berliner Dom zu sehen.

ABOVE: Soon after the archival photo was taken, the Mühlendamm was widened and the locks removed. The position of the bridge was also moved, necessitating the removal of the Ephraim Palace in the Nikolaiviertel. The modern photograph was taken from a different point to achieve the same angle on the Marstall and the Dom. The days of Berlin relying on waterborne traffic for its existence may be over, but the river continues to be used and enjoyed in a different way, by open-top tour boats.

OBEN: Bald, nachdem dieses Archivfoto gemacht wurde, wurde der Mühlendamm erweitert und die Schleusen entfernt. Die Position der Brücke wurde auch verschoben, was der Abriss des Ephraim-Palais im Nikolaiviertel voraussetzte. Das moderne Foto wurde aus einer anderen Perspektive gemacht, um den gleichen Blickwinkel auf den Marstall und den Dom zu zeigen. Die Zeiten, in denen Berlin sich auf den Verkehr zu Wasser verließ, mögen lang vorüber sein, aber der Fluss wird weiter auf andere Weise genutzt und genossen – von und auf offenen Tourbooten.

1937

JUNGFERNBRÜCKE AND REICHSBANK / FOREIGN MINISTRY

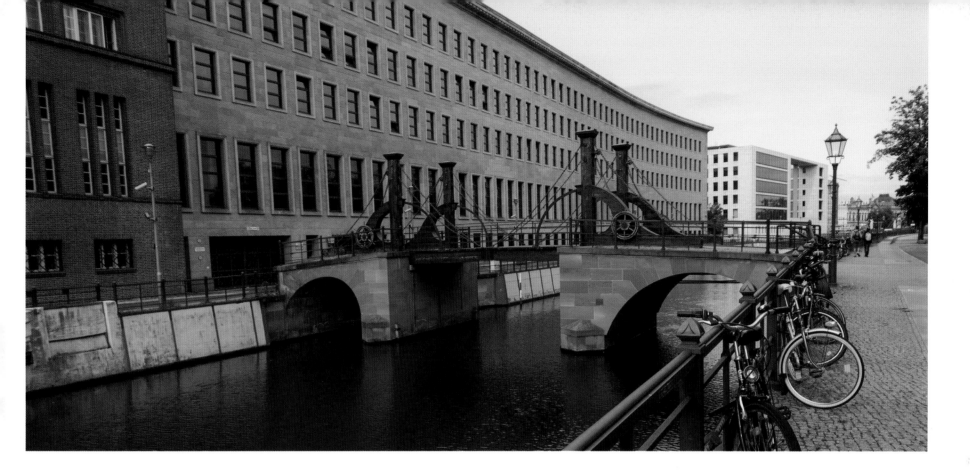

LEFT: The first wooden bridge on this part of the Spree was built in the late 1600s, replaced by this iron drawbridge, the Jungfernbrücke, in 1798. By the time this photo was taken in 1937, this arm of the Spree was closed to traffic. It is no accident that a young lady is leaning on the railings for the photographer: Jungfernbrücke translates as "Maiden's Bridge". In the early 1700s, many unmarried daughters of Huguenot families congregated here to chat and sell trinkets. The left bank seen in this photo was where many Huguenots first settled, and is close to the Huguenot church on Gendarmenmarkt (see page 72). The massive building to the left of the bridge is the new Reichsbank. Designed by Heinrich Wolff for the German national bank, it was the first major new public building completed in the centre of town by the Nazi dictatorship.

LINKS: Die erste Holzbrücke auf diesem Teil der Spree wurde im späten 17. Jahrhundert gebaut, dann 1798 ersetzt. Als 1937 dieses Foto gemacht wurde, war dieser Zweig der Spree bereits für den Schiffsverkehr gesperrt. Es ist kein Zufall, dass die junge Frau sich für den Fotografen gegen die Brüstung lehnt – die Brücke wird schließlich Jungfernbrücke genannt. Im frühen 18. Jahrhundert trafen sich hier viele unverheiratete Töchter aus Hugenotten Familien, um zu reden und Kleinigkeiten zu verkaufen. Auf dem linken Flussufer, hier im Bild zu sehen, haben sich viele Hugenotten niedergelassen, in der Nähe der Kirche am Gendarmenmarkt (siehe Seite 72). Das gewaltige Bauwerk zur Linken der Brücke ist die neue Reichsbank. Von Heinrich Wolff für die deutsche Nationalbank entworfen, war es das erste große Gebäude, das vom Naziregime im Stadtzentrum fertiggestellt wurde.

ABOVE: The Jungfernbrücke, now limited to pedestrains, survived World War II and is Berlin's oldest bridge. More surprising is the fact that the huge mass of the Reichsbank survived. At first it was controlled by the East German finance ministry, but after 1959, it effectively became the main administrative building for the dictatorship, housing the central committee of the ruling Socialist Unity Party. In the same building, the local Berlin apparatus of the party was headquartered. Rebuilt in the 1990s by Hans Kollhoff for the foreign ministry, it has had a new addition built on the north side where the royal mint used to stand. Since November 1999, when the foreign ministry moved from Bonn to Berlin, this has been where Germany's foreign minister works, using the same office once occupied by East German party secretary Erich Honecker.

OBEN: Die Jungfernbrücke, heute nur für Fußgänger zugänglich, überlebte den Zweiten Weltkrieg und ist Berlins älteste Brücke. Noch überraschender ist jedoch, dass die riesige Gestalt der Reichsbank überlebt hat. Zuerst wurde sie vom Finanzministerium der DDR kontrolliert, aber nach 1959 wurde es tatsächlich als Hauptverwaltungsgebäude für die Diktatur genutzt. Dort war der Zentralausschuss der Sozialistischen Einheitspartei untergebracht. Im selben Gebäude hatte auch der Berliner Apparat der Partei ihr Hauptquartier. In den 90ern von Hans Kollhoff für das Außenministerium neu erbaut, hat es nun einen Anbau an der Nordseite, wo das königliche Münzamt einst stand. Seit November 1999, als das Außenministerium von Bonn nach Berlin umzog, arbeitet hier der deutsche Außenminister im selben Büro, das einmal dem ostdeutschen Parteisekretär Erich Honecker gehörte.

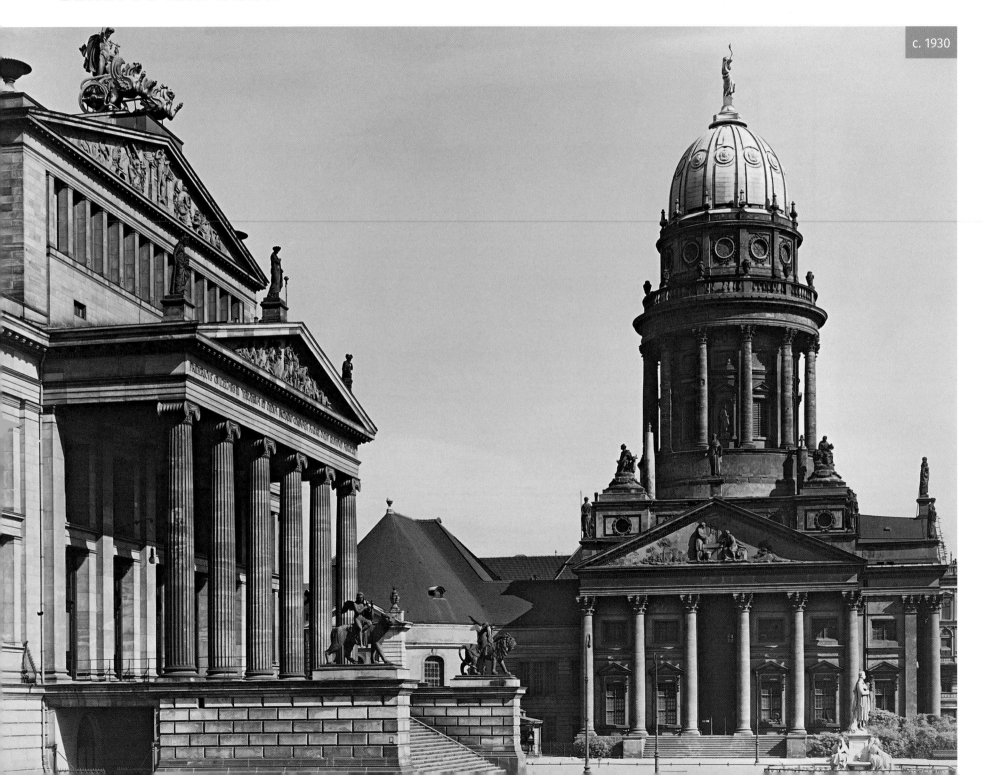

c. 1930

LEFT: This view of Gendarmenmarkt shows Schinkel's Schauspielhaus on the left, with the French Church centre and right, and is taken from the steps of the matching German Church. This area was first built out in the early 1700s, soon after large numbers of French Protestant refugees, the Huguenots, had arrived in Berlin on the invitation of the Great Elector. They had their own church built for them (the single-storey building directly behind the steps of the Schauspielhaus) in this new part of town where many of them settled. In the late eighteenth century, Frederick the Great commissioned Carl von Gontard to build the grandiose towers for both churches, and in the 1790s the first theatre was built where the Schauspielhaus now stands. This was damaged by fire in the early 1800s, and Schinkel rebuilt it to a larger plan.

LINKS: Diese Ansicht des Gendarmenmarkts zeigt Schinkels Schauspielhaus auf der linken Seite, mit dem Französischen Dom in der Mitte, und wurde von den Stufen des dazupassenden Deutschen Doms gegenüber gemacht. Die Fläche wurde erstmals im frühen 18. Jahrhundert bebaut, kurz, nachdem eine große Anzahl von französischen protestantischen Flüchtlingen – die Hugenotten – auf Einladung des Großen Kurfürst in Berlin ankamen. Für sie wurde eine eigene Kirche errichtet (ein einstöckiges Bauwerk direkt hinter den Stufen des Schauspielhauses), im neuen Stadtteil, den sie besiedelten. Im späten 18. Jahrhundert gab Friedrich der Große bei Carl von Gontard den Bau grandioser Türmer für beide Dome in Auftrag. In den 1790ern wurde das erste Theater erbaut, dort wo das Schauspielhaus heute steht. Dieses wurde im frühen 19. Jahrhundert durch einen Brand beschädigt und Schinkel errichtet es nach einem größeren Plan neu.

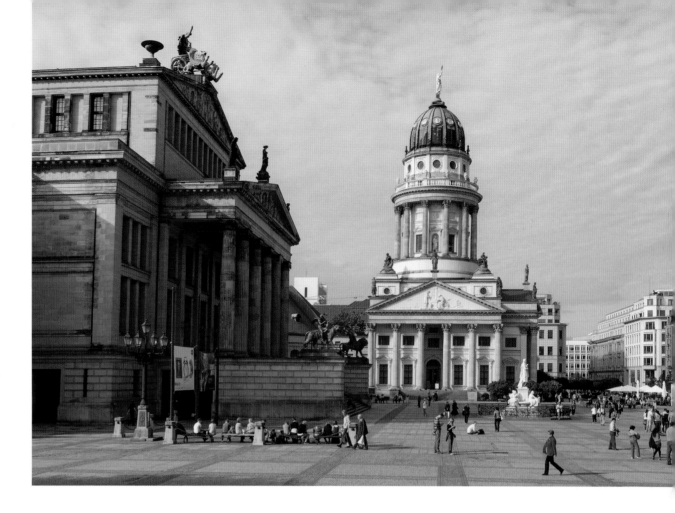

ABOVE: Both churches and the Schauspielhaus suffered serious damage in World War II. Like the Hotel Adlon, the Schauspielhaus survived the bombing only to catch fire at the very end of the Battle of Berlin; it was allegedly set on fire by SS troops. The French Church was rebuilt in the late 1970s, and as before, there is a Huguenot museum in the tower section. It was not until 1978 that reconstruction started on the Schauspielhaus; in 1984 it was reopened with much pomp as the new auditorium for the Berlin Symphony Orchestra. Now officially called the Konzert Haus, it has a rich musical past: this was the venue for the premiere of Weber's opera *Der Freischütz*, and Wagner conducted *The Flying Dutchman* here. Today Gendarmenmarkt is particularly noted for its Christmas market.

OBEN: Beide Dome und das Schauspielhaus wurden im Zweiten Weltkrieg stark beschädigt. Wie das Hotel Adlon überlebte das Schauspielhaus die Bombenangriffe, nur um dann zu Ende der Schlacht von Berlin Feuer zu fangen; angeblich wurde das Feuer von SS-Truppen gelegt. Der Französische Dom wurde in den späten 70ern saniert, und wie zuvor, gibt es im Turmabschnitt ein Hugenottenmuseum. Erst 1978 wurde der Wiederaufbau des Schauspielhauses begonnen; 1984 wurde es mit viel Glanz und Gloria als neuer Saal des Berliner Sinfonieorchesters neu eröffnet. Es heißt nun offiziell das Konzerthaus und hat eine reiche musikalische Geschichte: es war Veranstaltungsort für die Premiere von Webers Oper „Der Freischütz" und Wagner hat hier „Der Fliegende Holländer" dirigiert. Heute wird der Weihnachtsmarkt auf dem Gendarmenmarkt sehr geschätzt.

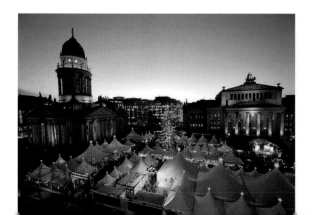

LEFT: A modern view showing the Schauspielhaus and the Gendarmenmarkt with its Christmas market.

LINKS: Eine moderne Aussicht auf das Schauspielhaus und dem Weihnachtsmarkt auf dem Gendarmenmarkt.

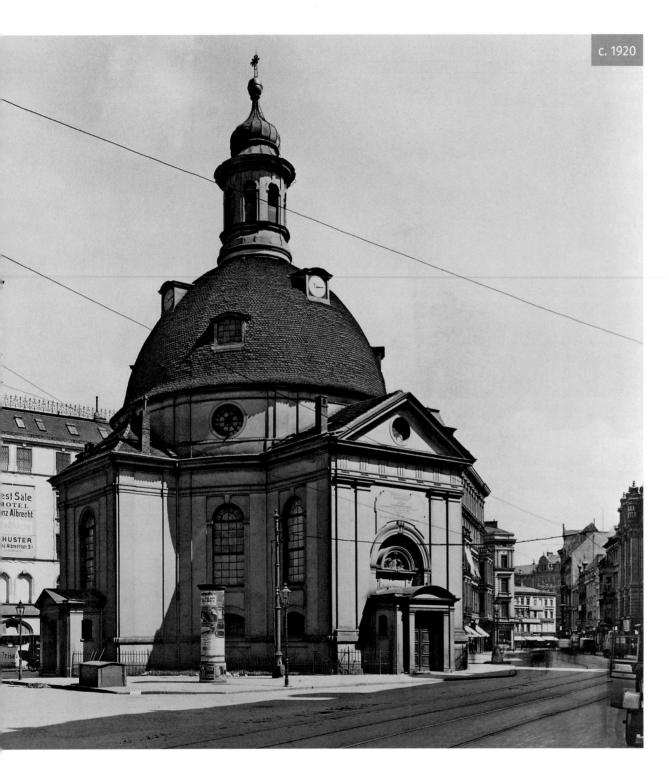

BETHLEHEMSKIRCHE / MAUERSTRASSE

LEFT: In the early 1730s, on the invitation of Frederick Wilhelm I, the "Soldier King", Protestants who had been persecuted in Bohemia were allowed to settle in Berlin and Rixdorf (today the city district of Berlin Neu-Kölln). Between 1735 and 1737, the Protestants were allowed to build their own church, named the Bethlehemskirche in memory of the Bethlehem Chapel in Prague, where the Bohemian Reformer Jan Hus had preached. It was located just inside the city walls on the corner of Mauerstrasse and Krausenstrasse in the Friedrichstadt, where the community had been allowed to build their homes. In the distance on the right, Mauerstrasse runs into Friedrichstrasse, which would one day become famous as the site of Checkpoint Charlie.

LINKS: In den frühen 1730ern, auf Einladung von Friedrich Wilhelm I, dem Soldatenkönig, durften Protestanten, die in Böhmen verfolgt worden waren, sich in Berlin und Rixdorf (heute der Bezirk Neukölln) niederlassen. Zwischen 1735 und 1737 wurde den Protestanten erlaubt ihre eigene Kirche zu bauen. Sie wurde die Bethlehemskirche genannt, in Gedenken an die Bethlehemskapelle in Prag, wo der Böhmische Reformator Jan Hus predigte. Die Kirche lag knapp innerhalb der Stadtmauer an der Ecke von Mauerstraße und Krausenstraße in Friedrichstadt, wo der Gemeinschaft erlaubt wurde ihre Häuser zu bauen. In der Ferne auf der rechten Seite geht die Mauerstraße in die Friedrichstraße über. Dort würde später der berühmte Checkpoint Charlie stehen.

ABOVE: The church was badly damaged in the war, and its remains were pulled down in the early 1960s. In the years of division, this became part of the high-security area around the visitor processing buildings at Checkpoint Charlie. In the 1990s, the famed American architect Philip Johnson designed the office building that dominates the photo. In 1999, in the open space on this side of the new building, the authorities marked out the walls of the Bethlehemskirche in pink, white, and grey in the cobblestones. Now a frame has been added that re-creates the three-dimensional shape of the church. On the right-hand side of the photo can be seen the eleven-metre-high sculpture *Houseball* (1996), by Claes Oldenburg and Coosje van Bruggen.

OBEN: Die Kirche wurde im Krieg stark beschädigt und die Überreste wurden in den frühen 60ern abgerissen. In den Jahren der Teilung wurde dies Teil des Hochsicherheitsbereichs um den Grenzübergang Checkpoint Charlie. In den 90ern entwarf der berühmte amerikanische Architekt Philip Johnson das Bürogebäude, das dieses Foto dominiert. Auf dem offenen Gelände an der Seite des neuen Gebäudes markierten 1999 die Behörden mit rosa, weißen und grauen Pflastersteinen die Wände der Bethlehemskirche. Nun wurde ein Rahmen errichtet, der die drei-dimensionale Form der Kirche nachzeichnet. Auf der rechten Seite des Fotos ist die 11 Meter hohe Skulptur Houseball (1996) von Claes Oldenburg und Coosje van Bruggen zu sehen.

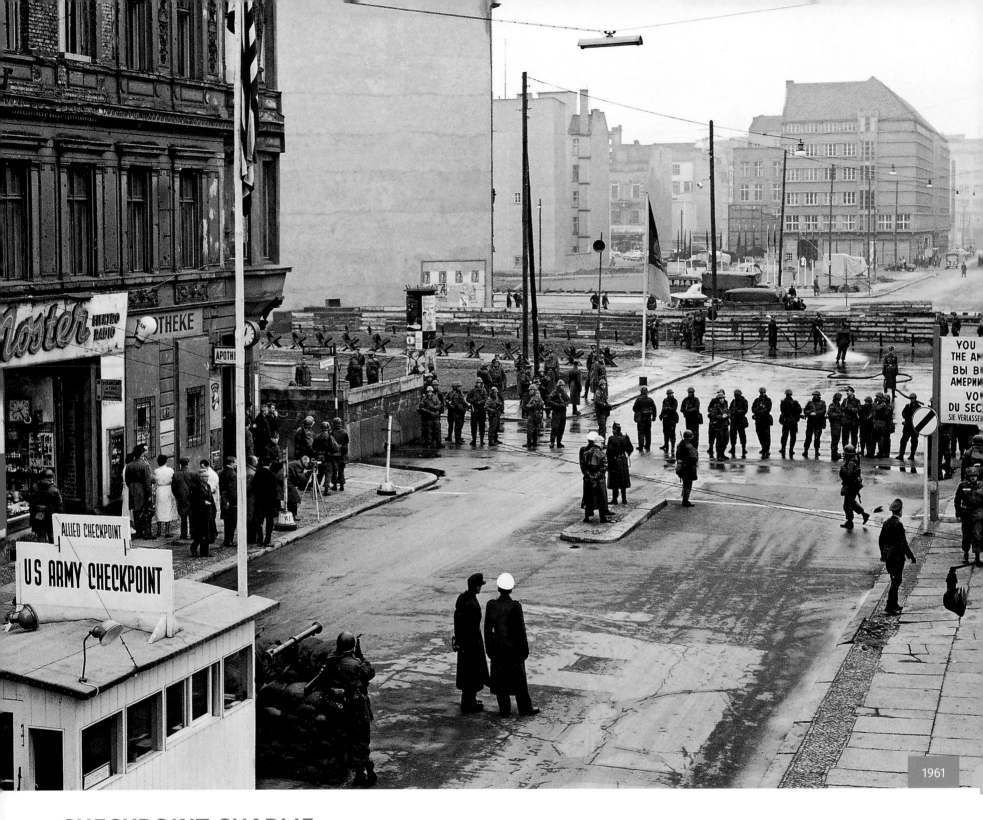

1961

CHECKPOINT CHARLIE

c. 1961

LEFT: In the early hours of August 13, 1961, East German troops began to seal off the border surrounding West Berlin. Fifty thousand men constructed the first barbed-wire "wall" in just a few hours, concentrating on the thirty-mile stretch of border that separated West Berlin from East Berlin. Over the following weeks, the entire hundred-mile perimeter of West Berlin was surrounded with a wall of bricks, mortar, and barbed wire. It was built with one purpose: to prevent East Germans from reaching West Berlin, their stepping-stone to West Germany. Along this wall were a small number of crossing points. However, East Germany insisted that all foreigners—including soldiers of the Western Allies—had to use just one, at Friedrichstrasse. This photo was taken in December 1961; East German border troops are drawn up in a line facing the west. The white line painted on the road marks the border.

LINKS: In den frühen Morgenstunden des 13. August 1961 begannen ostdeutsche Truppen die Grenze um Westberlin dichtzumachen. Fünfzigtausend Männer errichteten innerhalb weniger Stunden die erste "Mauer" aus Stacheldraht, vornehmlich entlang der ca. 50 Kilometer langen Grenze zwischen West- und Ostberlin. In den darauffolgenden Wochen wurde der Perimeter Westberlins von einer Mauer aus Hohlblocksteinen, Mörtel und Stacheldraht umgeben. Sie wurde zu einem Zweck gebaut: um Ostdeutsche davon abzuhalten Westberlin, ihr Trittstein nach Westdeutschland, zu erreichen. An der Mauer gab es eine kleine Anzahl von Übergängen. Jedoch bestand die DDR darauf, dass alle Ausländer – auch Soldaten der Westalliierten – den Übergang an der Friedrichstraße zu nutzten. Das Foto wurde im Dezember 1961 gemacht; die ostdeutschen Grenztruppen stehen in einer Reihe nach Westen schauend. Die weiße Linie, die auf der Straße gemalt ist, markiert die Grenze.

BELOW: The crossing point was quickly dubbed "Checkpoint Charlie" by the Western Allies (Checkpoints Alpha and Bravo already existed at either end of the East German highway). Today the hut and the board in the photo seem unchanged, but both are actually replicas. Sadly, the conservators were too late to protect any structures at Checkpoint Charlie. The curious photograph of a young Russian soldier facing the west (mirrored by a young American facing east) was placed there in 1998 by the city and was the work of artist Frank Thiel, who won a competition to mark the site of the crossing point. In 2000 the foundation that runs the Wall Museum at Checkpoint Charlie was responsible for building the replica of the hut on the left of the photo.

ABOVE LEFT: American soldiers surveil their East German counterparts from a tank near Checkpoint Charlie.

UNTEN: Der Übergang wurde schnell von den Westalliierten „Checkpoint Charlie" getauft (Checkpoint Alpha und Bravo gab es bereits an den Enden der ostdeutschen Autobahn). Heute scheinen die Hütte und das Schild unverändert, aber eigentlich sind beide Nachbildungen. Leider kamen Konservatoren zu spät, um die Bauten des Checkpoint Charlie zu erhalten. Das kuriose Foto des jungen russischen Soldaten, der Richtung Westen sieht (gespiegelt von einem jungen Amerikaner, der nach Osten sieht) wurde dort 1998 von der Stadt plaziert und ist eine Arbeit von Frank Thiel, der eine Ausschreibung dafür. 2000 war die Stiftung, die das Mauermuseum am Checkpoint Charlie betreibt, für den Bau der nachgebildeten Hütte auf der linken Seite des Fotos verantwortlich.

OBEN LINKS: Amerikanische Soldaten überwachen ihre ostdeutschen Gegenstücke von einem Panzer nahe Checkpoint Charlie.

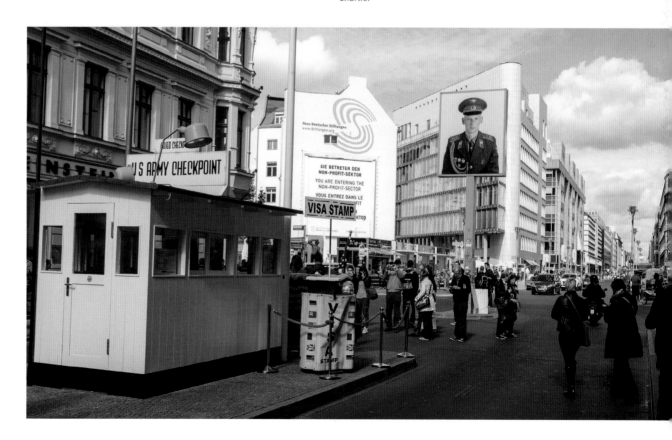

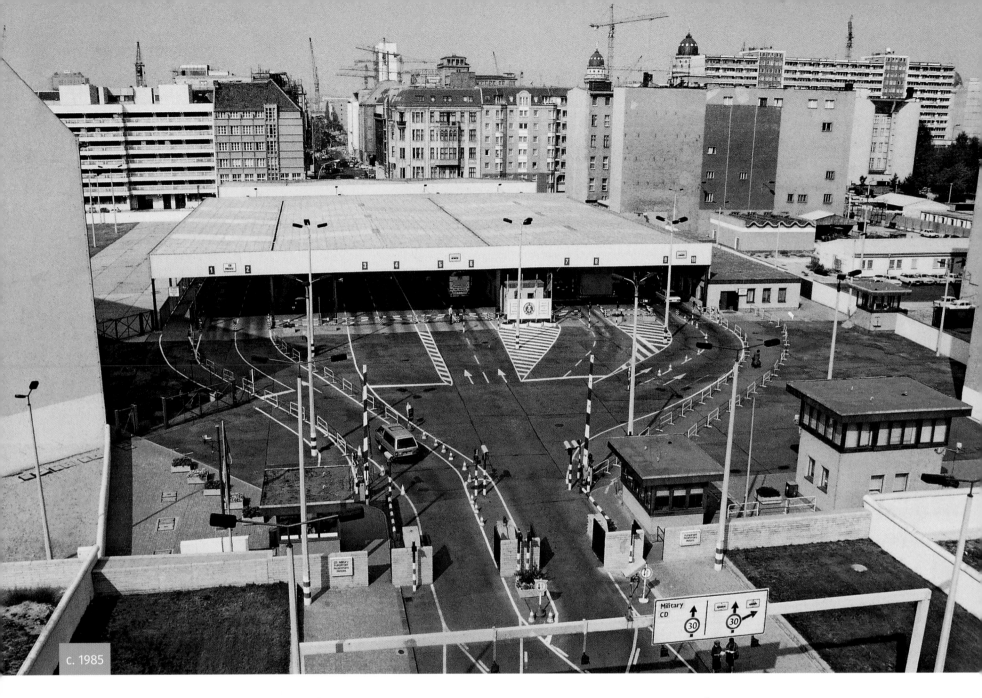

c. 1985

VISITOR PROCESSING BUILDING, CHECKPOINT CHARLIE / FRIEDRICHSTRASSE

ABOVE: This picture was taken from the west side of the border, looking at the visitor processing building constructed in 1985 on the east side of Checkpoint Charlie. Prior to 1985, there was a motley array of single-storey buildings serving the same purpose. Checkpoint Charlie was the busiest of the seven crossing points. Most foreign visitors chose to use it, although they could also access East Berlin by the S-Bahn train from Zoo station to Friedrichstrasse station.

OBEN: Dieses Foto wurde von der Westseite der Grenze von der 1985 errichteten Ausreisehalle auf der Ostseite des Checkpoint Charlies gemacht. Vor 1985 gab es eine zusammengewürfelte Sammlung einstöckiger Gebäude, die den gleichen Zweck erfüllten. Checkpoint Charlie war der belebteste der sieben Übergänge. Die meisten Besucher aus dem Ausland nutzen ihn, obwohl sie Ostberlin auch mit der S-Bahn vom Bahnhof Zoo über Friedrichstraße erreichen konnten.

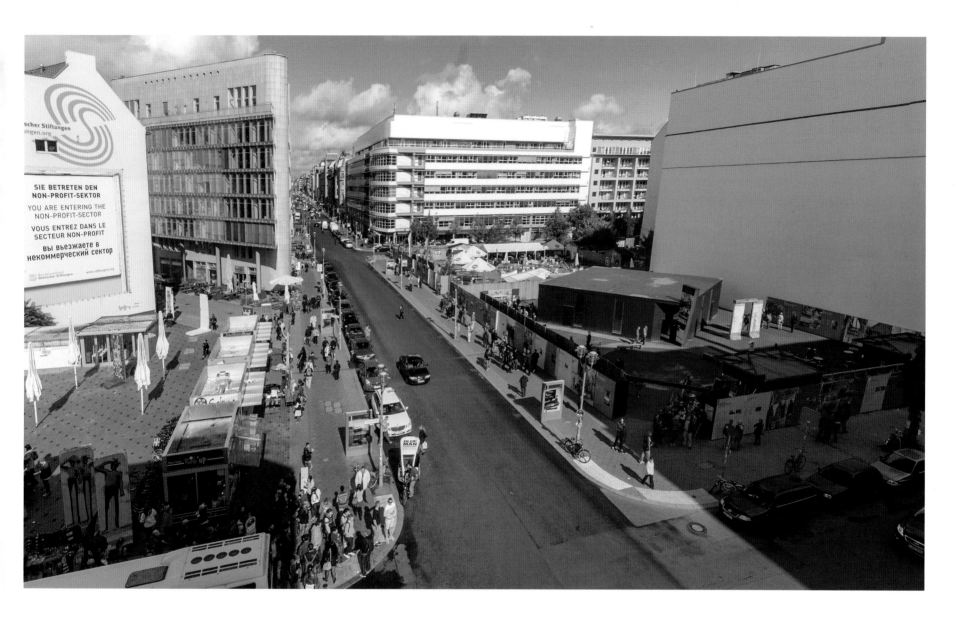

ABOVE: Almost nothing is recognizable today, as more than half of the original site now houses new commercial buildings. Sadly, none of the border-control buildings were protected by the city authorities at Checkpoint Charlie; instead, resources were diverted into creating a memorial at Bernauerstrasse. A temporary museum for the crossing point opened in 2012, seen on the right. Today Checkpoint Charlie is one of the major tourist attractions in Berlin; where once people waited in line to enter East Germany, they now wait their turn to take photos of the Checkpoint Charlie hut.

OBEN: Heute ist es fast nicht wiederzuerkennen, da mehr als die Hälfte des Standorts nun mit neuen kommerziellen Gebäuden bebaut ist. Leider wurden keine der Gebäude der Grenzkontrolle von der Stadt geschützt; stattdessen wurden die Mittel in die Erschaffung eines Denkmals an der Bernauer Straße investiert. Ein vorübergehendes Museum für den Grenzübergang wurde 2012 eröffnet, rechts zu sehen. Heute ist Checkpoint Charlie einer der größten Touristenattraktionen Berlins; wo einst Menschen lange anstanden, um in die DDR einzureisen, warten sie hier nun um ein Foto von der Hütte am Checkpoint Charlie zu machen.

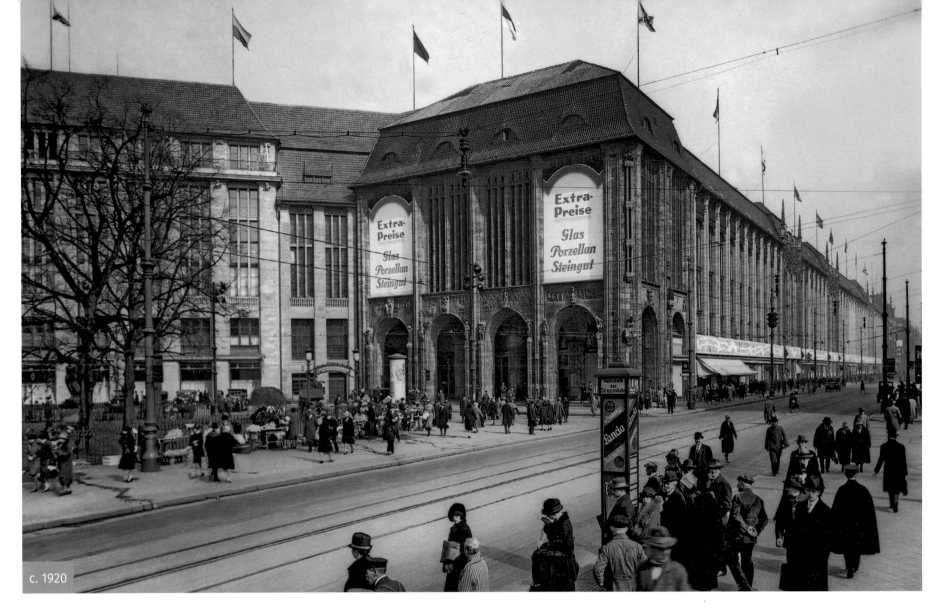

c. 1920

WERTHEIM DEPARTMENT STORE / LEIPZIGER PLATZ

ABOVE: By the 1920s, the flagship Wertheim department store rivaled Kaufhaus des Westens (Department Store of the West), or "KaDeWe", as the leading department store in the city. It fronted both Leipziger Platz, from where this shot was taken, and the Leipziger Strasse disappearing to the right. Georg Wertheim, the oldest son of the founder, and his two brothers moved the business to Berlin, opening their first store in 1890. Two years later, they opened this store on Leipziger Strasse, but this building, designed by Alfred Messel, was not built until 1905. Dubbed a "cathedral to shopping" the enormous atrium inside was a major attraction, especially when decorated for Christmas. In the late 1930s, the business was "Aryanized" and the Wertheim family went into exile.

OBEN: In den 1920ern konkurrierte das Wertheim Kaufhaus mit dem Kaufhaus des Westens, auch „KaDeWe" genannt, als führendes Kaufhaus der Stadt. Es grenzte sowohl an den Leipziger Platz (von wo aus dieses Foto gemacht wurde), als auch an die Leipziger Straße, die nach rechts verläuft. Georg Wertheim, ältester Sohn des Gründers, und seine zwei Brüder zogen mit dem Unternehmen nach Berlin und eröffneten 1890 ihr erstes Geschäft. Zwei Jahre später eröffneten sie dieses Geschäft an der Leipziger Straße, aber dieses Gebäude, von Alfred Messel entworfen, wurde erst 1905 erbaut. Als „Konsumtempel Deutschlands" getauft, war das riesige Atrium im Inneren seine größte Attraktion, besonders wenn es zu Weihnachten geschmückt war. In den späten 1930ern, wurde das Unternehmen von den Nationalsozialisten enteignet und die Wertheim-Familie ging ins Exil.

SOVIET TANKS FACE DEMONSTRATORS ON LEIPZIGER PLATZ

In June 1953, East German construction workers were told they had to work longer hours for less pay, unleashing a strike that rapidly spread into an uprising all over East Germany. In the ensuing chaos, the government turned to the Soviets for help; on June 17, Soviet tanks cleared the streets, killing up to 200 people in the suppression of the uprising all over East Germany. This photo clearly shows the war-damaged ruin of the Wertheim store on the left.

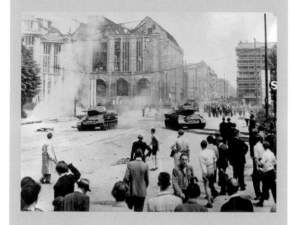

SOWJETISCHE TANKER STEHEN AM LEIPZIGER PLATZ DEMONSTRANTEN GEGENÜBER

Im Juni 1953 wurde ostdeutschen Bauarbeitern mitgeteilt, dass sie mehr Stunden für weniger Gehalt arbeiten müssten. Dies löste einen Streik aus, der sich schnell zu einem Aufstand in der gesamten DDR ausbreitete. Im darauffolgenden Chaos wandte sich die Regierung an die Sowjets; am 17. Juni räumten sowjetische Tanker die Straßen und töteten bis zu 200 Menschen in der Unterdrückung der Aufständischen. Dieses Foto zeigt deutlich die kriegsgeschädigte Ruine des Wertheim Kaufhauses auf der linken Seite.

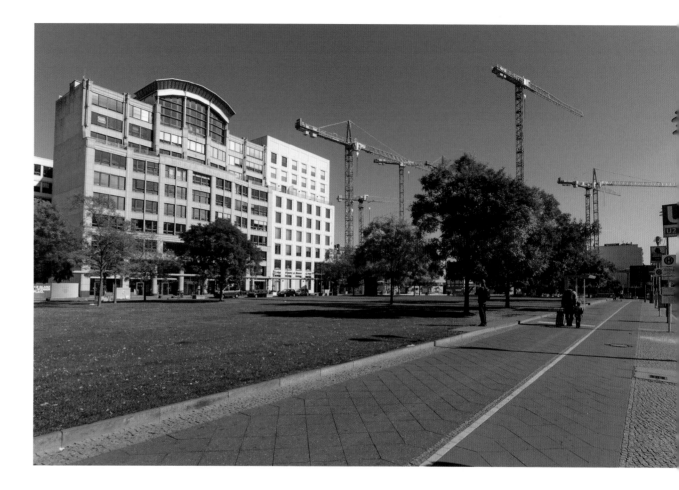

ABOVE: The Wertheim buildings were damaged by bombing in 1943 and then burned out a year later. In the late 1950s, the ruins were cleared away and after 1961 this part of town was blighted by the proximity of the Berlin Wall. At the far right of the picture, crossing the pavement and bicycle path, another line of cobblestones shows where the wall ran. This is the inner wall, the one that appears whitewashed in the photo on page 86. Unlike Potsdamer Platz next door, the original street layout of Leipziger Platz has been retained in the present rebuilding of the "square", more properly described as an octagon. After years of uncertainty, the Wertheim store site has been redeveloped by Harald Huth to create a shopping arcade, apartments, and offices.

OBEN: Das Wertheim-Gebäude wurde 1943 in einem Bombenangriff beschädigt und brannte ein Jahr später aus. In den späten 50er Jahren wurden die Ruinen geräumt und nach 1961 war dieser Teil der Stadt von der Nähe zur Mauer vereitelt. Ganz rechts im Bild, den Gehweg und Fahrradweg überquerend, zeigt eine weitere Reihe von Pflastersteinen, wo die Mauer entlang lief. Dies ist die innere Mauer, die die im Foto auf Seite 86 geweißt aussieht. Im Gegensatz zum Potsdamer Platz nebenan wurde der ursprüngliche Straßenverlauf des Leipziger Platzes beim Wiederaufbau des Platzes, der tatsächlich achteckig ist, erhalten. Nach Jahren der Unsicherheit wurde auf dem Grundstück von Wertheim das Einkaufszentrum Mall of Berlin gebaut.

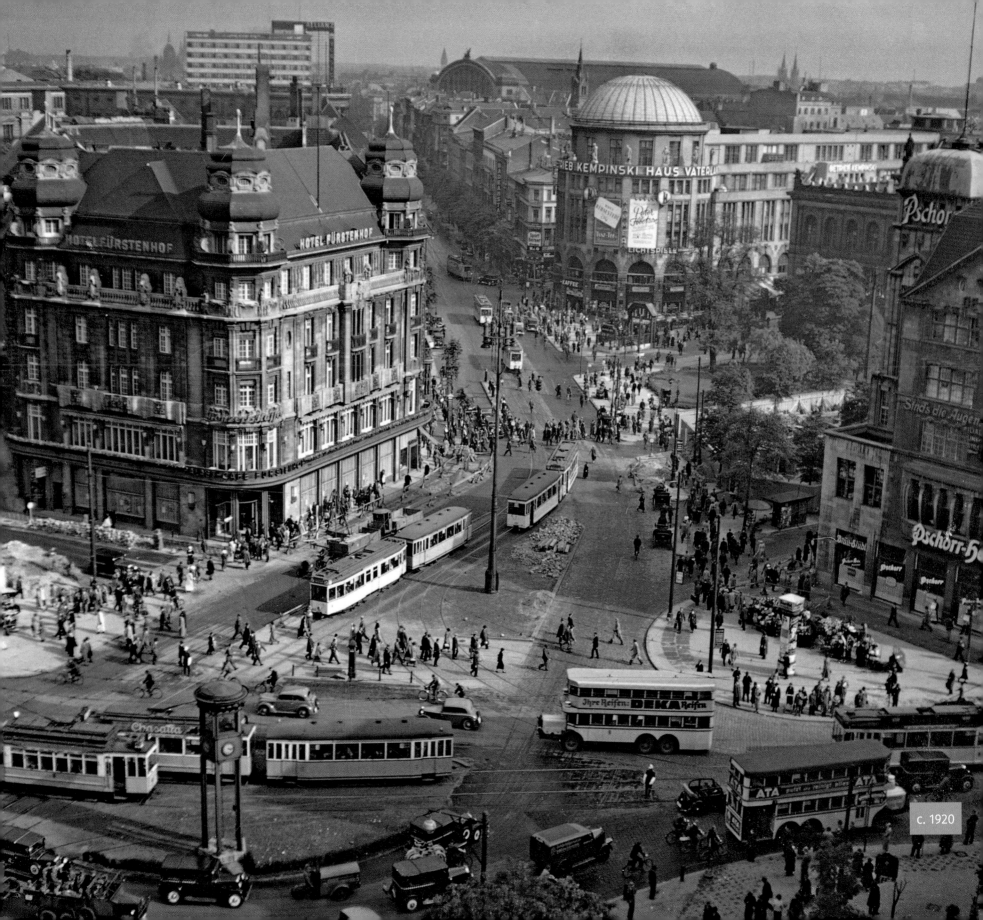

c. 1920

POTSDAMER PLATZ / STRESEMANNSTRASSE

LEFT: Potsdamer Platz in the 1920s was one of the busiest traffic intersections in Europe. Five roads came together at one point and traffic was forced through here by the presence of railway lines to the south and the Tiergarten (Animal Garden) to the west. The huge roof of the largest station in Berlin, the Anhalter, can be seen in the centre in the distance; nearer to the junction was the Potsdam station, seen on the right behind the trees in the shade. The building with the striking dome in the centre of the picture was a themed restaurant complex built in the early 1900s by the Kempinski family. Called Haus Piccadilly when it first opened, the name was changed to Haus Vaterland in 1914.

LINKS: In den 1920ern war der Potsdamer Platz eine der verkehrsreichsten Kreuzungen Europas. Hier kamen fünf Straßen an einem Punkt zusammen und der Verkehr wurde durch Bahnstrecken im Süden und dem Tiergarten im Westen hier entlang gezwungen. Das riesige Dach des größten Bahnhofs in Berlin – dem Anhalter - ist mittig in der Ferne zu sehen; nahe der Kreuzung war der Potsdamer Bahnhof, hier rechts hinter den Bäumen im Schatten. Das Gebäude mit der eindrucksvollen Kuppel in der Mitte war ein Vergnügungspalast, welcher in den frühen 1900ern von der Kempinski-Familie erbaut wurde. Bei der Eröffnung vorerst Haus Piccadilly genannt, wurde der Name 1914 zu Haus Vaterland geändert.

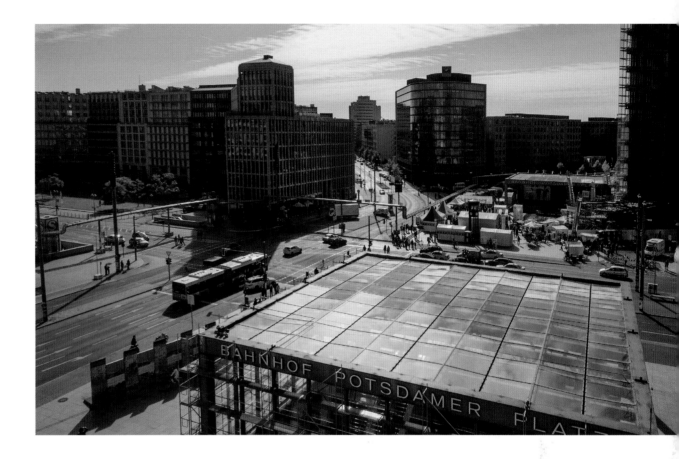

ABOVE: The curve of Stresemannstrasse (formerly Königgrätzer Strasse and, later, Saarlandstrasse) is instantly recognizable in this shot. In place of Haus Vaterland stands the curved front of a new office building designed by Georgio Grassi, the curve recalling its predecessor. On the right-hand side of the photo stands the knife-edge corner of one of the office buildings designed by Renzo Piano for Daimler's new development. This corporation is the largest investor at Potsdamer Platz; between 1994 and 1999, a seventeen-acre site was developed with over three million square feet of offices, stores, and apartments. Behind Piano's building, a green lawn marks the site of the Potsdam station; the rail lines have been moved into tunnels and a new station has been built underground.

OBEN: Die Biege der Stresemannstraße (ehemahls Königgrätzer Straße und, später, Saarlandstraße) ist in diesem Foto sofort erkennbar. Auf dem Platz des Haus Vaterland sieht man die gebogene Vorderseite eines neuen Bürogebäudes, welches von Georgio Grassi entworfen wurde und den Bogen seine Vorgängers nachempfindet. Auf der rechten Seite des Fotos steht die scharfe Ecke eines der Bürogebäude, die Renzo Piano für Daimlers neues Entwicklungsprojekt entworfen hat. Dieses Unternehmen ist der größte Investor am Potsdamer Platz; zwischen 1994 und 1999 wurde ein 680.000 m2 großes Areal mit 280.000 m2 Büro-, Laden- und Wohnfläche bebaut. Hinter Pianos Gebäude markiert eine grüne Rassenfläche den Standort des Potsdamer Bahnhofs; die Bahngleise wurden in Tunnel verlegt und unterirdisch eine neue Bahnstation wurde gebaut.

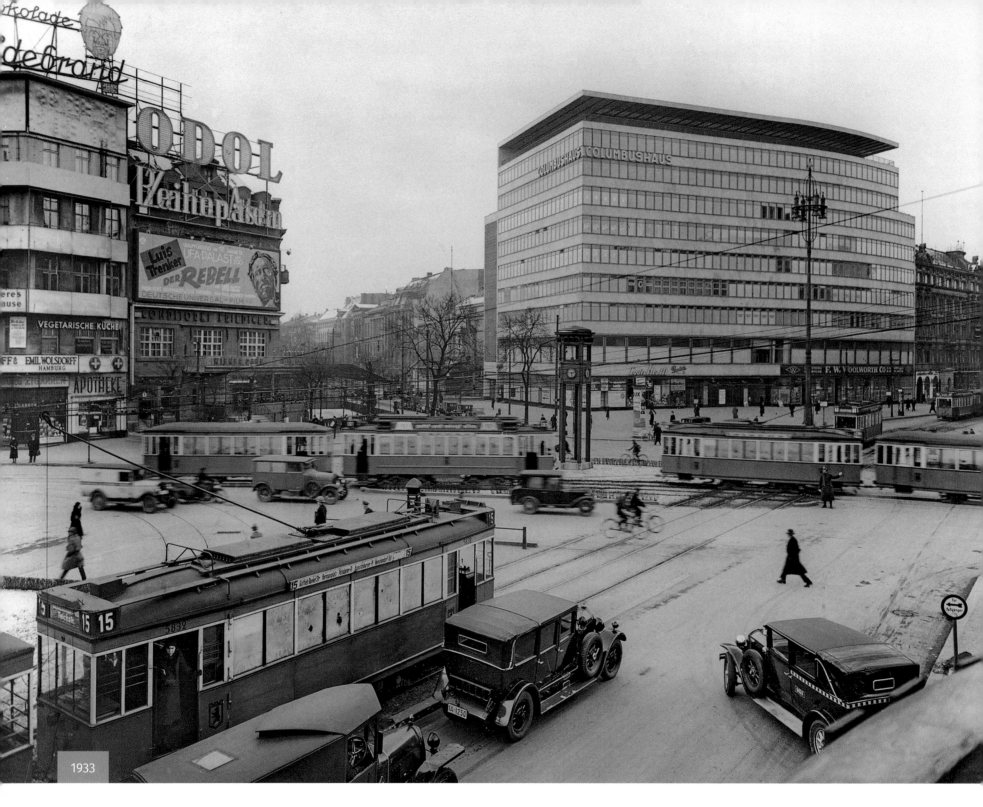

1933

POTSDAMER PLATZ AND COLUMBUS HAUS / BEISHEIM CENTRE

LEFT: This view looks to the north on Potsdamer Platz. On the right is the Erich Mendelsohn–designed Columbus Haus; the block on the left housed the famous Café Josty until 1932. To the right, Ebertstrasse (later Herman-Göring-Strasse) disappears northward, and to the left is Bellevuestrasse. When this photo was taken in 1933, Columbus Haus was only a year old. Built on the site of the Hotel Bellevue, it was going to be the first new building in a radical modernization of the area; however, the Nazis were never fond of modernism, and many other countries benefited from the exodus of leading avant-garde architects from Germany in 1933. Mendelsohn designed some of the most interesting buildings in Germany during the years of the Weimar Republic, including the Einstein Observatory in Potsdam.

LINKS: Diese Ansicht sieht am Potsdamer Platz nach Norden. Auf der rechten Seite ist das von Erich Mendelsohn entworfene Columbushaus; im Block auf der linken Seite war bis 1932 das berühmte Café Josty. Zur Rechten verläuft die Ebertstraße (später Herman-Göring-Straße) nach Norden und zur Linken ist die Bellevuestraße. Als 1933 dieses Foto gemacht wurde, war das Columbushaus erst ein Jahr alt. Auf dem ehemaligen Grundstück des Hotel Bellevue errichtet, war es das erste Gebäude in der Gegend, das radikal modernisiert wurde; die Nazis hatten jedoch keine große Vorliebe für Modernismus und viele andere Länder profitierten vom Exodus der führenden Avantgarde Architekten aus Deutschland. Mendelsohn entwarf in den Jahren der Weimarer Republik einige der interessantesten Gebäude Deutschlands, unter anderem den Einsteinturm in Potsdam.

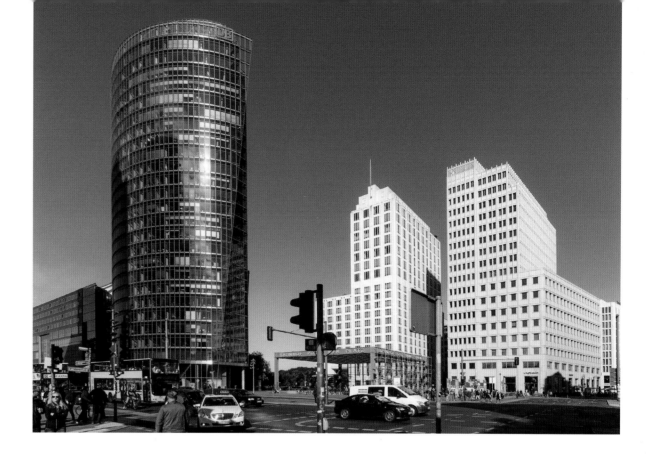

ABOVE: The new blocks of the Beisheim Center fill the center right of this photo; they were completed in 2003 and named after its investor, retail magnate Otto Beisheim. There are two major hotels contained in this scheme, a Ritz-Carlton and a Marriott, as well as luxury apartments and offices. Columbus Haus could have been rescued after the war, but two misfortunes befell it: in the June 1953 uprising, demonstrators set fire to the ground floor of the building because it housed a police station; then, after 1961, its remains were isolated by the building of the Berlin Wall. Although technically in East Berlin, the triangular site was effectively abandoned by the East Germans. In the centre of the photo is the entrance to the new regional train station, completed in 2006. On the left looms the Helmut Jahn–designed office tower, part of the Sony Centre. The highest new building on Potsdamer Platz at twenty-six stories, it incorporates remains of the old Esplanade Hotel, including the Kaisersaal ballroom. Behind it, an enormous public atrium with a tented roof encloses cinemas, restaurants, and a film museum.

OBEN: Die neuen Blöcke des Beisheim Centers sind hier rechts mittig zu sehen; sie wurden 2003 fertiggestellt und nach dem Investor Otto Beishim benannt. In diesem Projekt gibt es zwei Hotels, das Ritz-Carlton und ein Marriott sowie Luxusapartments und Büros. Das Columbushaus hätte nach dem Krieg gerettet werden können, aber es wurde von zwei Unglücken heimgesucht: Während des Aufstands im Juni 1953 setzten Demonstranten das Erdgeschoss in Brand, weil dort eine Polizeistation war; dann, nach 1961, wurden die Überreste des Gebäudes durch die Berliner Mauer abgeschottet. Obwohl es in Ostberlin lag, wurde es von den Ostdeutschen praktisch aufgegeben. In der Mitte des Fotos sieht man den Eingang zum neuen regionalen Bahnhof, der 2006 fertiggestellt wurde. Auf der Linken ragt ein von Helmut Jahn entworfener Büroturm, Teil des Sony Centers. Das höchste neue Gebäude am Potsdamer Platz mit sechsundzwanzig Stockwerken, integriert es die überbliebenen Teile des alten Esplanade Hotels, einschließlich des Kaisersaals. Dahinter liegt ein riesiger öffentlicher Lichthof mit einem Zeltdach und Kinos, Restaurants und einem Filmmuseum.

DEATH STRIP / POTSDAMER PLATZ

BELOW: The two-walled nature of the "Death Strip" at Potsdamer Platz is clear to see here thanks to the height of the viewing platform in West Berlin. This was the third generation of wall, made of precast, vertical, L-shaped sections topped with concrete piping, replacing a concrete slab wall, which in turn had replaced the original brick-and-mortar wall of 1961. Barbed wire was only used on top of the first wall; it was discovered that people trying to escape could grasp the barbed wire to pull themselves over. Every part of the open space between the walls was monitored by guards in watchtowers; within the strip, guards patrolled along a track (visible on the left). On the right, a wooden pallet covers an entrance to the S-Bahn station: trains continued to run through the deserted station turning Potsdamer Platz into one of several "ghost stations" on this line.

UNTEN: Der eingemauerte „Todesstreifen" am Potsdamer Platz ist hier dank der Höhe der Aussichtsplattform in Westberlin, klar zu erkennen. Dies war die dritte Generation der Mauer aus vorgefertigten, vertikalen, L-förmigen mit Betonrohren gekappten Abschnitten, die die Betonplatten ersetzte, die wiederum die ursprüngliche Mauer aus Backstein und Mörtel von 1961 ersetzte. Stacheldraht wurde nur oben auf der ersten Mauer verwendet; man fand heraus, dass Flüchtende sich am Stacheldraht hochziehen konnten. Der offene Platz zwischen den Mauern wurde streng von Wachtürmen bewacht; auf dem Streifen patroullierten Wächter an einer Strecke entlang (links zu sehen). Auf der rechten Seite deckt eine Holzpalette den Eingang zur S-Bahn-Station ab: Züge fuhren weiterhin durch den verlassenen Bahnhof am Potsdamer Platz, einer von mehreren „Geisterbahnhöfen" auf dieser Strecke.

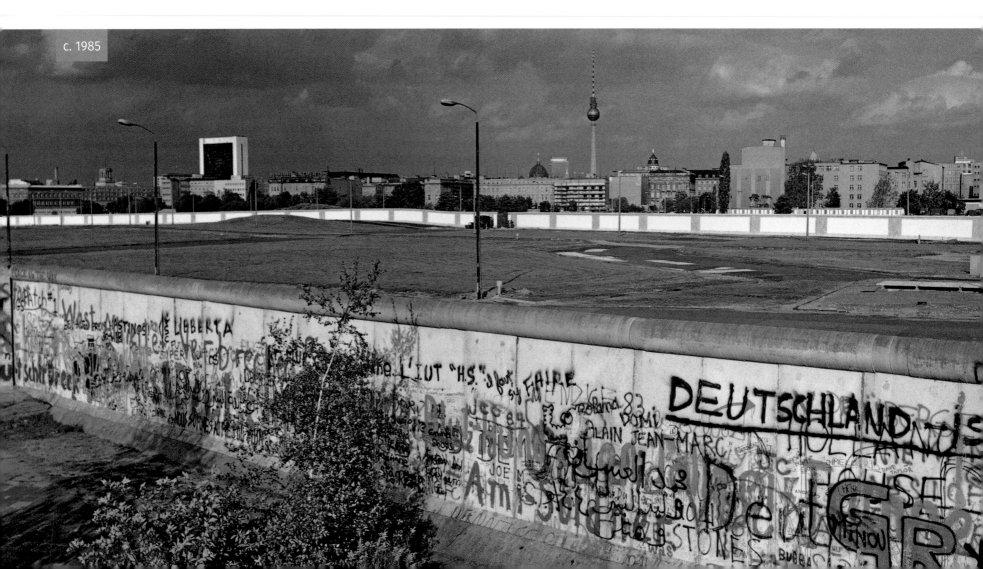

c. 1985

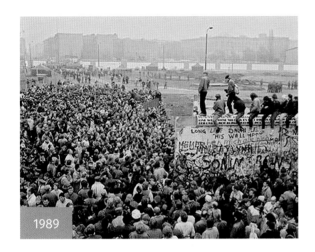

1989

BELOW: This present-day view is a few yards south of where the viewing platform was, but the double line of bricks in the pavement and the tarmac showing where the wall stood are easy to distinguish. The construction site in the distance on the former Wertheim store site (see page 80) shows the proximity of Leipziger Platz and Potsdamer Platz.

LEFT: November 12, 1989: East and West Berliners jostle to cross on the day this section of wall is removed at Potsdamer Platz. The opening of the seven crossing points three days before is described as the day the wall fell. In reality, it took days or weeks before new openings were made in the wall.

UNTEN: Diese Ansicht von heute wurde einige Meter weiter südlich vom ehemaligen Standort der Plattform gemacht, aber die doppelte Reihe Pflastersteine im Gehweg und im Asphalt zeigt, wo die Mauer einst stand. Die Baustelle in der Ferne auf dem ehemaligen Grundstück des Wertheim-Kaufhauses (siehe Seite 80), zeigt die Nähe des Leipziger Platzes zum Potsdamer Platz.

LINKS: 12. November, 1989: Ost- und Westberliner drängeln sich, um hier die Grenze zu überqueren, an dem Tag als der Abschnitt der Mauer am Potsdamer Platz entfernt wurde. Die Öffnung von sieben Übergängen drei Tage zuvor wird als Tag des Mauerfalls bezeichnet. In Wirklichkeit brauchte es Tage, sogar Wochen, bis neue Öffnungen in der Mauer gemacht wurden.

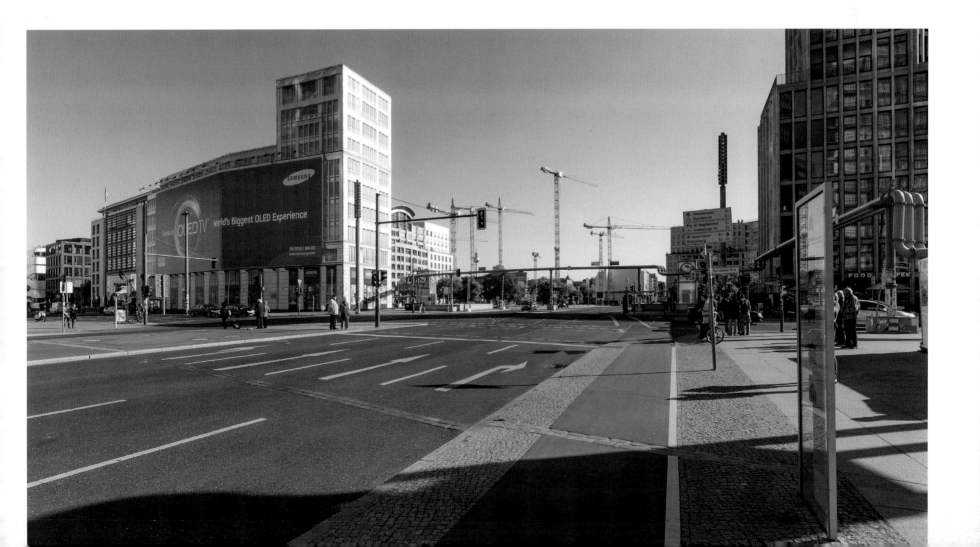

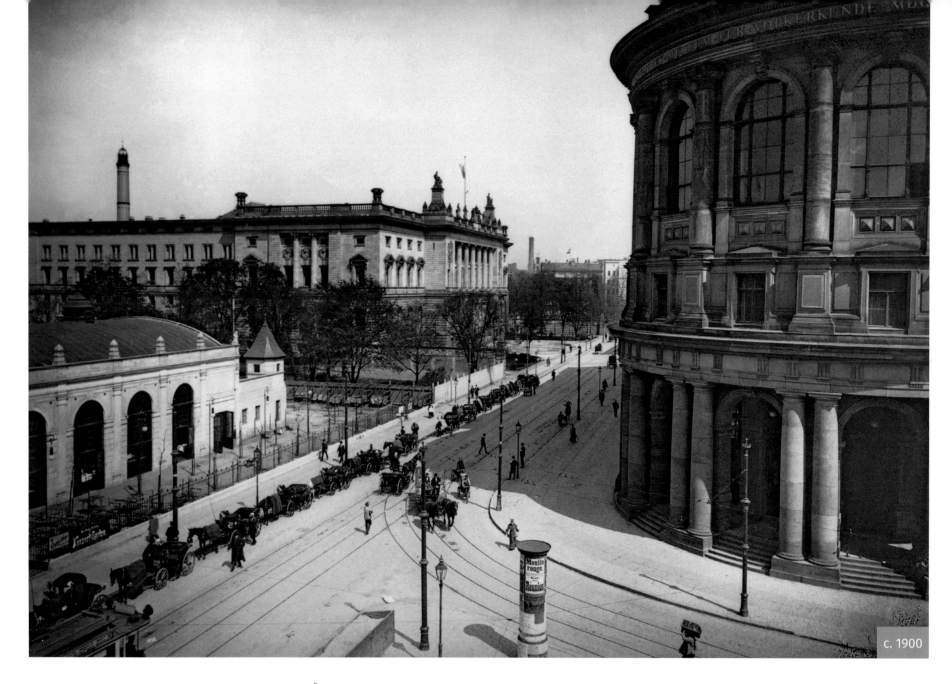

c. 1900

PRUSSIAN PARLIAMENT / NIEDERKIRCHNER STRASSE

ABOVE: Looking east into Prinz-Albrecht-Strasse from Königgrätzerstrasse, the building on the right is the Museum of Ethnology, dating from 1886. In the centre is the Abgeordneten Haus, the Prussian parliament, finished in 1898. In the distance at the end of Prinz-Albrecht-Strasse are the buildings on Wilhelmstrasse, which were later replaced with Hermann Göring's Ministry of Aviation. Prinz-Albrecht-Strasse would become notorious after 1933 as the location of both the secret police and SS headquarters (see page 90).

OBEN: Nach Osten von der Königgrätzerstraße in die Prinz-Albrecht-Straße blickend, sieht man hier zur Rechten das Völkerkundemuseum von 1886. In der Mitte ist das Abgeordnetenhaus, das preußische Parlament, welches 1898 fertiggestellt wurde. In der Ferne am Ende der Prinz-Albrecht-Straße liegen die Gebäude der Wilhelmstraße, welche später mit Hermann Görings Luftfahrtministerium ersetzt wurden. Die Prinz-Albert-Straße wurde nach 1933 berüchtigt, da sowohl das Reichssicherheitshauptamt als auch die SS hier ihren Hauptsitz hatten (siehe Seite 90).

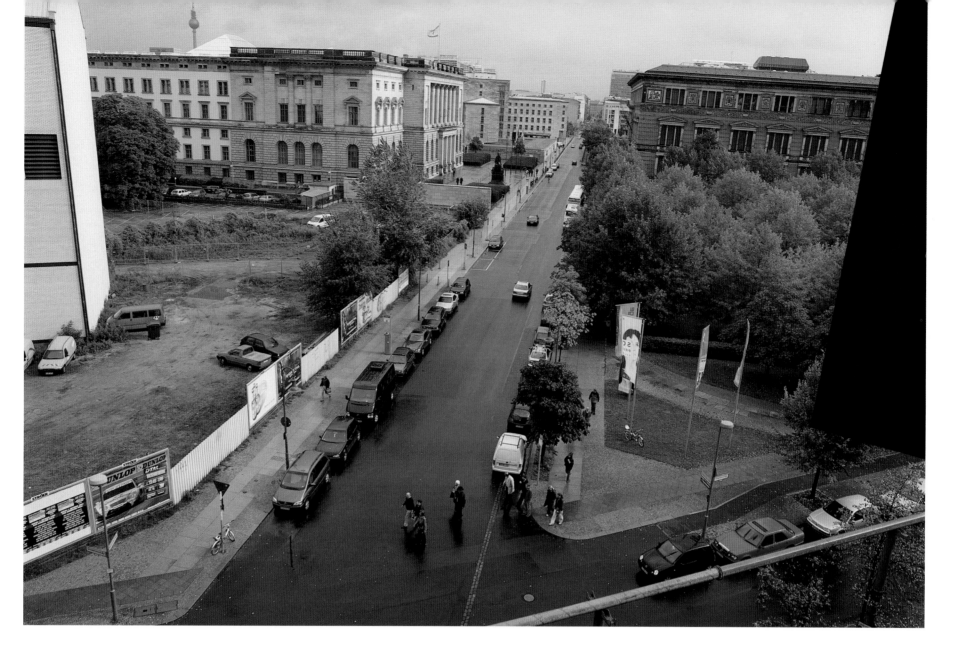

ABOVE: No trace of the Museum of Ethnology remains today; the war-damaged ruins were swept away in 1963, revealing the redbrick Kunstgewerbemuseum (Museum of Applied Arts) behind. This too was badly damaged in the war but thankfully was rebuilt in the late 1970s. It is today called the Martin-Gropius-Bau, named after one of the architects of the building. It serves as a major exhibition venue in the city. The line of bricks in the tarmac in the centre foreground of the photo marks where the wall ran. The wall continued into Zimmerstrasse and on into the far distance. On the horizon can be seen the outline of the Axel Springer Building. Springer was a West German newspaper publisher who built the high-rise in 1962 so his journalists could see into East Berlin; the East Berlin authorities responded by building a line of four high-rise apartment buildings to block the view.

OBEN: Heute ist keine Spur des Völkerkundemuseums geblieben; die kriegsgeschädigte Ruine wurde 1963 weggefegt und das Kunstgewerbemuseum aus Backstein dahinter freigelegt. Dieses wurde im Krieg auch beschädigt, aber glücklicherweise wurde es in den 70ern wieder aufgebaut. Heute heißt es Martin-Gropius-Bau, nach einem der Architekten des Gebäudes benannt. Es dient als eine der größten Ausstellungsräume der Stadt. Die Reihe von Steinen im Asphalt mittig im Vordergrund des Fotos markiert, wo die Mauer einst war. Die Mauer setzte sich in die Zimmerstraße fort und weiter in die Ferne. Am Horizont ist der Umriss des Axel Springer Gebäudes zu sehen. Springer war ein westdeutscher Zeitungsverleger, der 1962 das Hochhaus errichtete, damit seine Journalisten nach Ostberlin sehen konnten; die ostberliner Behörden reagierten mit einer Reihe von vier hohen Wohnhäusern, um die Sicht zu versperren.

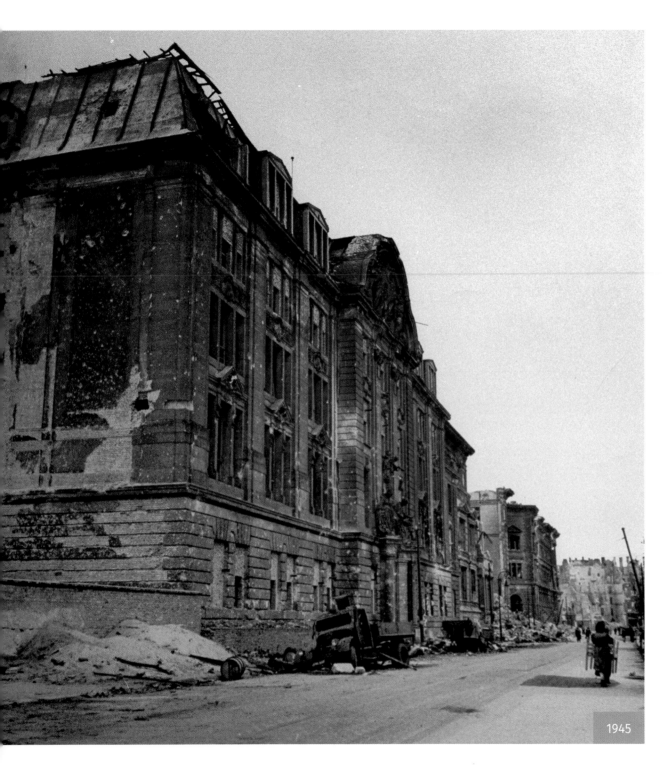

1945

PRINZ-ALBRECHT-STRASSE: SS AND GESTAPO HEADQUARTERS

LEFT AND BELOW RIGHT: The Hotel Prinz Albrecht (below right) was requisitioned in 1934 by Heinrich Himmler for use as the new Berlin headquarters for the SS (Schutzstaffel, or Protection Squadron). The year before, Hermann Göring had leased the building next door (shown left) in his capacity as head of the Prussian police. Göring acquired it for the newly formed secret police, or Geheime Staats Polizei (Gestapo for short). In 1934 he effectively passed over control of the Gestapo to Heinrich Himmler, and other buildings on this block were also taken over by the SS or its departments. After the subjugation of the rival SA (Sturmabteilung, or Stormtroopers) organization in the summer of 1934, the SS won a monopoly on the concentration camp system and became the most important tool in running the Nazi state of terror in both Germany and the occupied territories after 1939.

LINKS UND RECHTS: Das Hotel Prinz Albrecht wurde 1934 von Heinrich Himmler als neues Berliner Hauptquartier der SS requiriert. Im Jahr zuvor hatte Hermann Göring in seiner Position als Leiter der preußischen Polizei das Gebäude nebenan gemietet. Göring erwarb es für die neu-geformte Geheime Staatspolizei (kurz Gestapo). 1934 übergab er die Kontrolle der Gestapo an Heinrich Himmler und weitere Gebäude auf diesem Block wurden von der SS oder seinen Abteilungen übernommen. Nach der Unterwerfung der konkurrierenden SA (Sturmabteilung) im Sommer 1934 übernahm die SS die Leitung der Konzentrationslager und wurde für den Nazi-Staat zum wichtigsten Werkzeug des Terrors, sowohl in Deutschland als auch nach 1939 in den bestetzten Gebieten.

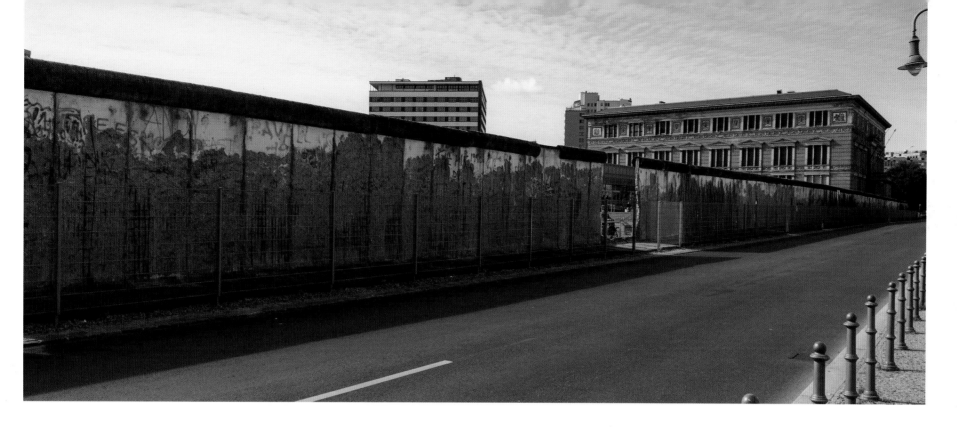

1941

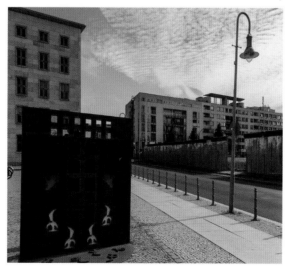

LEFT: Today a section of the Berlin Wall has been preserved where once the Hotel Prinz Albrecht stood. On the left, a steel sculpture by Eberhard Foest remembers the victims of the wall. From the roof of the Air Ministry in 1965, a family of three—including a nine-year-old boy—managed to escape to West Berlin down a cable suspended across the strip.

LINKS: Heute wurde ein Abschnitt der Berliner Mauer dort erhalten, wo einmal das Hotel Prinz Albrecht stand. Auf der linken Seite steht eine Stahlskulptur von Eberhard Foest die den Opfern der Mauer gedenkt. Vom Dach des Luftfahrtministeriums entkam 1965 eine dreiköpfige Familie – einschließlich eines neunjahre alten Jungen – mit einem Kabel über den Todesstreifen nach Westberlin.

ABOVE: The wall also stands where once the Gestapo building stood; in the distance on the right, only the former Museum of Applied Arts, now the Martin Gropius Bau, still stands.

OBEN: Die Mauer steht auch dort, wo das Gestapo-Gebäude einmal stand; in der Ferne auf der rechten Seite steht nur noch der Martin-Gropius-Bau.

ANHALTER STATION / ASKANISCHER PLATZ

BELOW: Dominating this photo is the huge form of the Anhalter station. One of the first train stations in Berlin, it opened in 1840 and was enlarged and rebuilt by Franz Schwechten, architect of the Memorial Church, in the late 1870s. Known as the "Gateway to the South", it was the terminus for trains from Bavaria and Saxony. The station stood on the junction of Königgrätzerstrasse (now Stresemannstrasse), seen here disappearing into the distance, and Schönebergerstrasse, on a square called Askanischer Platz. In early October 1938, Hitler arrived at the station to a rapturous reception after signing the Munich agreements separating Sudetenland from the rest of Czechoslovakia.

UNTEN: Dieses Foto wird von der riesigen Gestalt des Anhalter Bahnhofs dominiert. Einer der ersten Bahnhöfe in Berlin, eröffnete es 1840 und wurde in den 1870ern von Franz Schwechten, Architekt der Gedächtniskirche, erweitert und wiedererbaut. Als „Tor zum Süden" bekannt, war er der Endbahnhof für Züge aus Bayern und Sachsen. Der Bahnhof stand an der Kreuzung der Königgrätzerstraße (heute Stresemannstraße), hier in die Ferne verlaufend, und der Schönebergerstraße am Askanischen Platz. Im frühen Oktober 1938 bekam Hitler an diesem Bahnhof einen begeisterten Empfang, als er nach der Unterzeichnung des Münchner Abkommens, der die Sudetenländer von der übrigen Tschechoslowakei trennte, zurückkehrte.

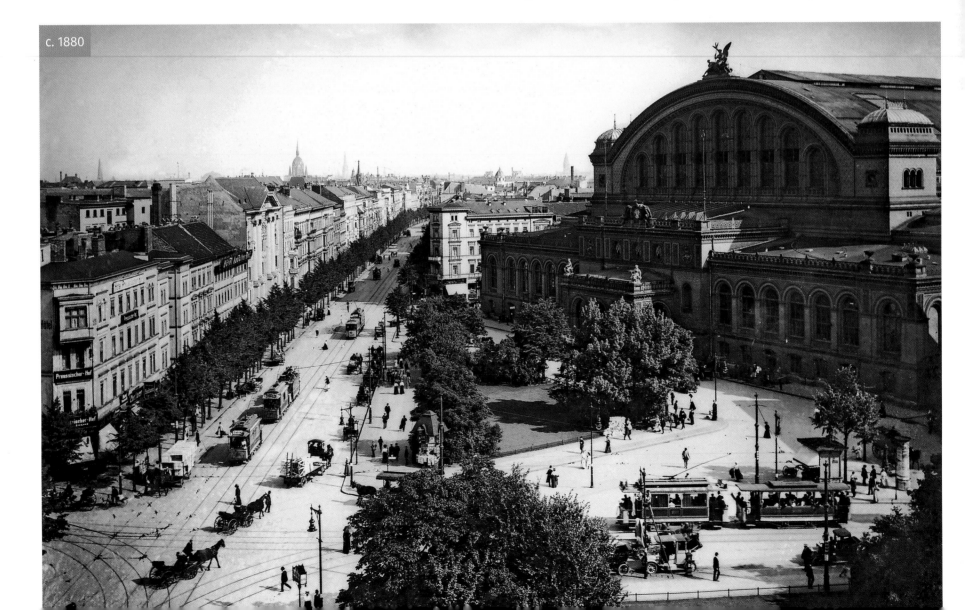

c. 1880

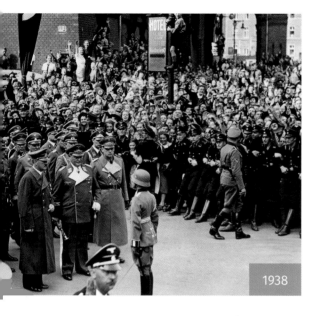

1938

BELOW: This view shows what is left of the station, across Askanischer Platz. The name Anhalter Bahnhof still exists today in the form of a station on the underground S-Bahn line, the S1, built in the late 1930s— hence the green S sign in the centre of the photo. The huge Anhalter station was a roofless ruin by 1945, but the lines were restored so that trains continued to use the building from 1946 until 1952. After 1949, however, the cities in Saxony that this station served were in East Germany, though the station was in West Berlin. This anachronism continued until 1952, when traffic was diverted into East Berlin. Seven years later, most of the ruins were demolished, leaving only this small segment of the front entrance as a reminder.

LEFT: An enthusiastic crowd greets Hitler on his arrival at the Anhalter Bahnhof in October 1938 on returning from Munich.

UNTEN: Diese Ansicht zeigt, was vom Bahnhof übrig geblieben ist. Der Name Anhalter Bahnhof existiert noch heute in der Form einer Station der unterirdischen S-Bahn-Linie, der S1, der in den späten 1930ern gebaut wurde – daher das grüne S-Bahnschild in der Mitte des Fotos. Der riesige Anhalter Bahnhof war 1945 schon eine Ruine ohne Dach, aber die Linien wurden wiederhergestellt, sodass die Züge von 1946 bis 1952 dort halten konnten. Nach 1949 jedoch lagen die Städte in Sachsen, die der Bahnhof bediente in der DDR und der Bahnhof in Westberlin. Dieser Anachronismus währte bis 1952, als der Verkehr nach Ostberlin weitergeleitet wurde. Sieben Jahre später wurde der Großteil der Ruine abgerissen und ein kleiner Teil des vorderen Eingangs als Erinnerungen erhalten.

LINKS: Eine enthusiastische Menschenmenge begrüßt Hitler bei seiner Ankunft am Anhalter Bahnhof im Oktober 1938 aus München.

c. 1935

TIERGARTENSTRASSE 4 / BERLIN PHILHARMONIE

LEFT: This villa is typical of many on prewar Tiergartenstrasse, the street that ran along the southern edge of the Tiergarten. In October 1939, on the direct orders of Adolf Hitler, "specially appointed doctors" were authorized to perform "mercy killings" on supposedly incurably sick people misleadingly called the "euthanasia" programme and code-named "T4" after the address of this building. Its doctors demanded information on the fitness of patients in sanatoriums and hospitals all over Germany. These patients were then sent to six locations, where they were murdered by gas or lethal injection. Bodies were immediately cremated and relatives were sent falsified death certificates. A leading Protestant bishop was sent clear evidence of these murders, and in August 1941 he denounced them from the pulpit; the murders were temporarily halted, but up to this point, 70,000 people had already been murdered.

LINKS: Diese Villa war vor dem Krieg typisch für viele ihrer Art in der Tiergartenstraße, die Straße die südlich am Tiergarten entlang verlief. Im Oktober 1939, auf direktem Befehl von Adolf Hitler, wurde eine Auswahl von Ärzten dazu bemächtigt „Sterbehilfe" für angeblich unheilbar Kranke zu leisten, irreführenderweise als „Euthanasie"-Programm betitelt und mit dem Codenamen „T4", nach der Adresse dieses Gebäudes, versehen. Die Ärzte verlangten Informationen über die Gesundheit der Patienten in Sanatorien und Krankenhäusern in ganz Deutschland. Diese Patienten wurden dann an sechs verschiedene Orte geschickt, wo sie mit Gas oder Todesspritzen ermordet wurden. Die Körper wurden sofort eingeäschert und den Verwandten wurden gefälschte Todesurkunden geschickt. Einem führenden protestantischen Bischof wurden eindeutige Beweise dieser Morde zugesandt, und im August 1941 verurteilte er sie von der Kanzel aus; die Morde wurden vorläufig eingestellt, aber bis dahin waren bereits 70.000 Menschen ermordet worden.

ABOVE: In the pavement, a memorial plaque reminds visitors that this is where the villa stood; today, the back of the site is filled with the Hans Scharoun–designed auditoriums of the Berlin Philharmonie. These concert buildings form part of the postwar Kulturforum (Culture Forum), which is clustered around the Matthäuskirche (St. Matthew's Church). The Gemäldegalerie (Picture Gallery) opened in the late 1990s to display the city's collection of medieval and early modern art. The larger Philharmonie building on the left opened in 1963 with a concert conducted by Herbert von Karajan; its revolutionary design placed the orchestra "both spatially and optically in the very middle of things" to use Scharoun's words. The smaller Kammermusiksaal, seen on the right, was also designed by Scharoun and opened in 1987.

OBEN: Im Bürgersteig erinnert eine Gedecktafel an die Villa; heute ist der hintere Teil des Grundstücks mit der von Han Scharoun entworfenen Berliner Philharmonie gefüllt. Dieses Konzerthaus ist Teil des Kulturforums, welches um die Matthäuskirche gesammelt steht. Die Gemäldegalerie eröffnete in den späten 90ern um die städtische Sammlung mittelalterlicher und früher modernen Kunst auszustellen. Das größere Gebäude der Philharmonie auf der linken Seite wurde 1963 mit einem Konzert eröffnet, welches Herbert von Karajan dirigierte; das revolutionäre Design platzierte das Orchester, sodass es „räumlich und optisch im Mittelpunkt" steht, wie Scharoun sagte. Der kleinere Kammermusiksaal, hier rechts zu sehen, wurde auch von Scharoun entworfen und 1987 eröffnet.

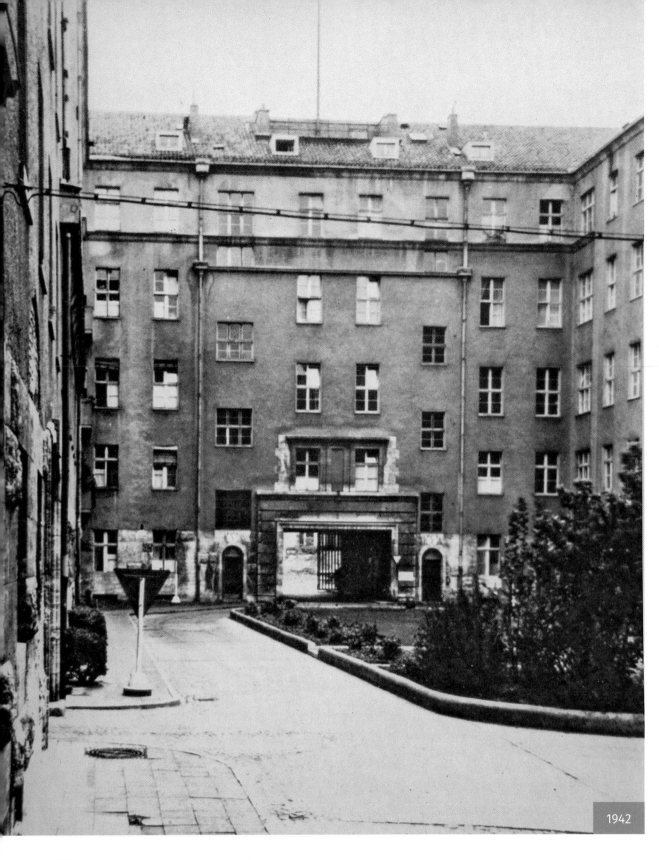

1942

BENDLER BLOCK / ARMY HEADQUARTERS

LEFT AND RIGHT: Constructed for the Reichsmarineamt (marines) from 1911 to 1914, this building served both as headquarters of the army and of the Abwehr (military intelligence) during World War II. It is most famous as the location where Claus von Stauffenberg and other officers planned an assassination attempt on Hitler on July 20, 1944, which ended with the execution of Stauffenberg and three co-conspirators in the courtyard of the same building on the same day. Stauffenberg had planted the bomb in Hitler's headquarters in East Prussia, the Wolf's Lair, earlier that same day; he had heard the massive explosion of the bomb detonating before returning to Berlin, convinced that Hitler could not have survived. But Hitler had only been lightly injured, and was saved by the fact that his conferences that day had not taken place underground.

LINKS UND OBEN RECHTS: Von 1911 bis 1914 für das Reichsmarineamt erbaut, diente dieses Gebäude im Zweiten Weltkrieg als Sitz für sowohl die Armee als auch für die Abwehr. Vor allem ist bekannt, weil dort Claus von Stauffenberg und andere Offiziere hier ihr Attentat vom 20. Juli, 1944 auf Hitler planten, welches am selben Tag mit der Hinrichtung von Stauffenbergs und seinen drei Mitverschwörern auf dem Hof desselben Gebäudes endete. Stauffenberg hatte an dem Tag in Hitlers Hauptquartier in Ostpreußen in der Wolfschanze eine Bombe gelegt; er hatte die Explosion der Bombe gehört, bevor er nach Berlin zurückkehrte, überzeugt davon, dass Hitler nicht hätte überleben können. Aber Hitler war nur leicht verletzt worden und wurde dadurch gerettet, dass seine Konferenz an dem Tag nicht unterirdisch stattgefunden hatte.

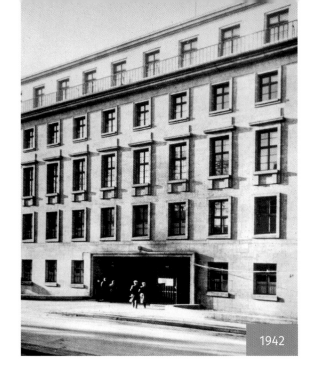

1942

BELOW: Today Stauffenberg and the other resistors are commemorated both inside and outside the military; July 20, for example, has become the date when new recruits to the army are sworn in. While the building is now used mainly by the Ministry of Defence as its headquarters in the federal capital, Stauffenberg's offices inside are a permanent memorial open to the public. This building also witnessed other attempts at resistance that are not so well known but are just as fascinating: in late September 1938, Colonel Hans Oster, deputy head of military intelligence, masterminded an attempt not just to assassinate Hitler but to stage a full-blown coup, to prevent a world war. The resistors had a hit squad armed and ready to move if Hitler had given orders to attack Czechoslovakia.

UNTEN: Heute wird Stauffenberg und den anderen Widerstandskämpfer inner- und außerhalb des Militärs gedacht. Zum Beispiel werden neue Rekruten am 20. Juli eingeschworen. Das Gebäude wird zwar hauptsächlich vom Bundesministerium für Verteidigung genutzt, aber Stauffenbergs Büros innen sind als ständiges Denkmal für die Öffentlichkeit zugänglich. Diese Gebäude war auch Zeuge anderen Widerstandsversuchen, die zwar nicht so bekannt aber dennoch faszinierend sind: Im späten September 1938 leitete Generalmajor Hans Oster nicht nur ein Attentat auf Hitler, sondern den Versuch eines Coups um einen Weltkrieg zu verhindern. Die Widerstandskämpfer hatten eine bewaffnete Truppe bereit, sollte Hitler den Befehl geben, die Tschechoslowakei anzugreifen.

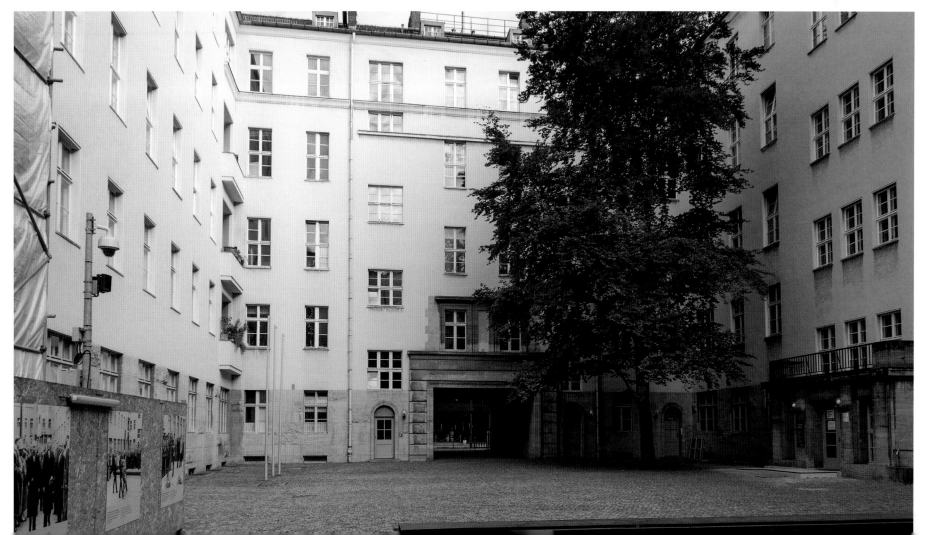

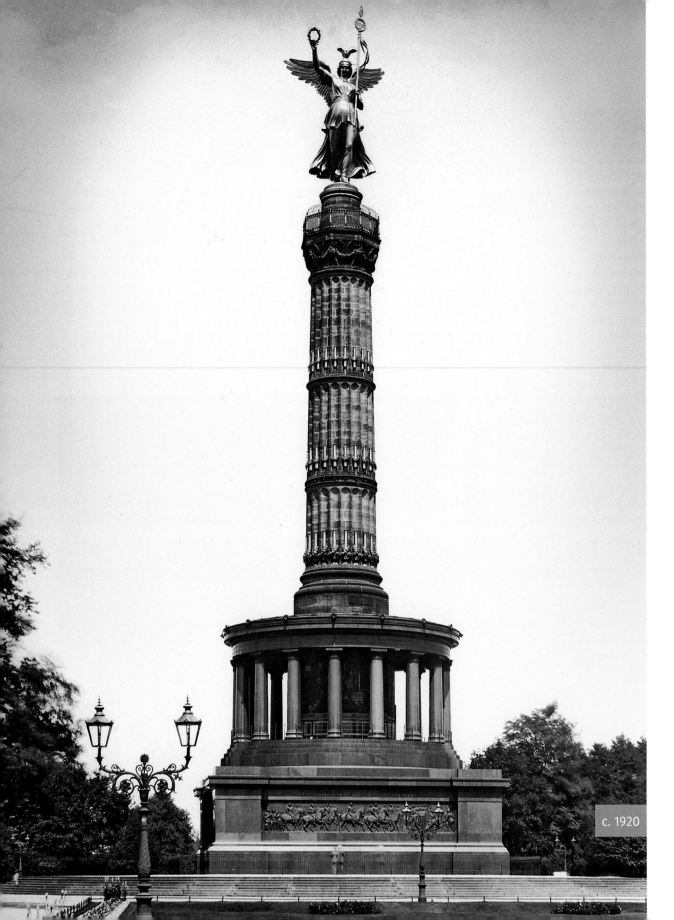

c. 1920

SIEGESSÄULE

LEFT: The Siegessäule was originally designed to celebrate Prussia's military achievements in the 1860s, but events unfolded so quickly that it ended up being the earliest national monument in the newly founded empire when it was finished in 1873. After the victories over Denmark in 1864 and Austria in 1866, foundation stone–laying ceremonies had taken place on the Königsplatz north of the Tiergarten; the third and final ceremony took place after the defeat of France (reclaiming Alsace) in 1871 and the declaration of the new, united Germany. The monument was a direct instruction from the kaiser himself. Johann Strack was responsible for the column and Friedrich Drake for the bronze statue of Victoria (allegedly modelled on his own daughter). Gilded cannons captured in these wars were used as decoration on the sides of the column, which was divided into three drums representing the three wars.

LINKS: Die Siegessäule wurde in den 1860ern ursprünglich zur Feier der militärischen Erfolge Preußens entworfen, aber die Ereignisse nahmen so schnell ihren Lauf, dass es bei der Fertigstellung 1873 das erste Nationaldenkmal zur Gründung des neuen Reiches war. Nach den Siegen über Dänemark 1864 und Österreich 1866 fand die Grundsteinlegung am Königsplatz nördlich vom Tiergarten statt; die dritte und letzte Zeremonie fand 1871 nach der Niederlage gegen Frankreich und der Gründung eines neuen vereinten deutschen Staates statt. Das Denkmal war eine Anordnung des Kaisers selbst. Johann Strack war für die Säule verantwortlich und Friedrich Drake für die Bronzestatue der Viktoria (angeblich in Anlehnung an seine Tochter). Vergoldete Kanonen, die in diesen Kriegen erbeutet wurden, dienen als Verzierung an der Säule, welche in drei Walze geteilt sind, die die drei Kriege darstellen.

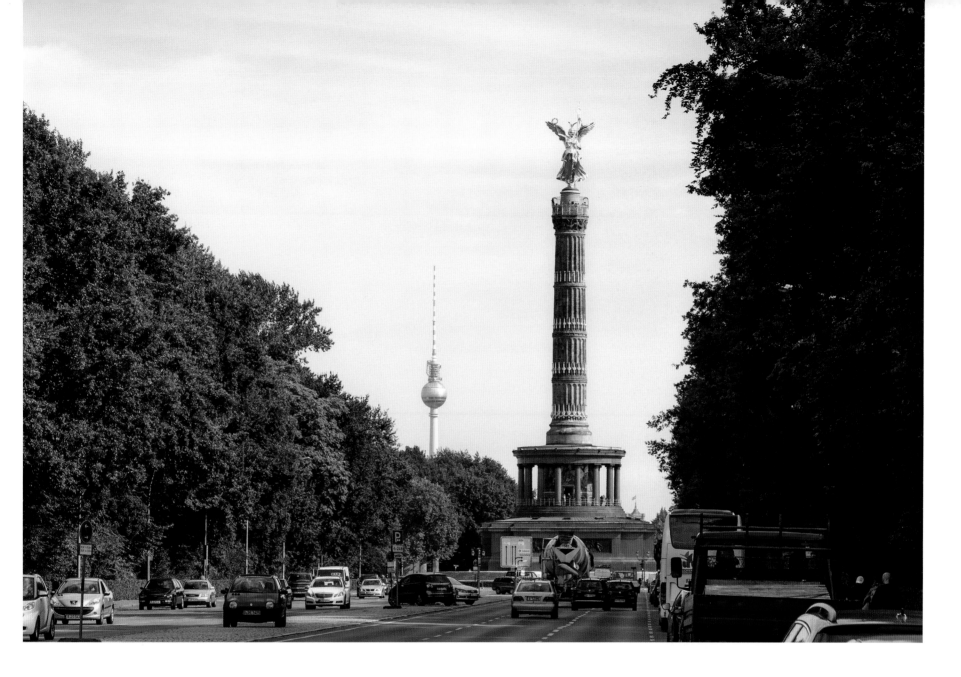

ABOVE: In the late 1930s, the Siegessäule was dismantled and rebuilt in the centre of the Tiergarten, along with other vestiges of the Prussian Second Empire, such as the statue of Bismarck in front of the Reichstag. A comparison of the two photos reveals that the column now has four drums and has grown in height by about six metres. Hitler and Albert Speer wanted to restyle the area of the Spreebogen, the bend in the Spree, in the image of Germania and planned to build an enormous Volkshalle (People's Hall). Instead, the column was rebuilt to boost the so-called East–West Axis and Victoria was turned ninety degrees so that she looked to the west. Against all expectations, the Siegessäule was still standing at the end of the war; camouflage netting had been draped from the top so that it could not be used as a landmark by Allied bombers.

OBEN: In den späten 1930ern wurde die Siegessäule abgebaut und im Zentrum des Tiergartens, zusammen mit anderen Relikten des zweiten Kaiserreiches wie die Statue von Bismarck vor dem Reichstag, wieder errichtet. Ein Vergleich der zwei Fotos zeigt, dass die Säule nun vier Walze hat und um sechs Meter gewachsen ist. Hitler und Albert Speer wollten das Gebiet um den Spreebogen im Ebenbild der Germania neu gestalten, und planten eine riesige Volkshalle. Stattdessen wurde die Säule neu errichtet um die sogenannte Ost-West-Achse zu stärken und die Viktoria wurde um neunzig Grad gedreht, damit sie nach Westen sieht. Entgegen allen Erwartungen stand die Siegessäule nach dem Zweiten Weltkrieg noch; ein Tarnnetz wurde über sie gestülpt, sodass sie den Alliierten nicht als Orientierungspunkt dienen konnte.

SOVIET WAR MEMORIAL / TIERGARTEN

BELOW: On Armistice Day, November 11, 1945, this Soviet war memorial was unveiled in the Tiergarten by Marshal Georgy Zhukov while the armies of all four Allied powers paraded in front of the memorial. Two Soviet T-34 tanks and two 152mm howitzers used in the Battle of Berlin flanked the marble-clad memorial; the marble had been taken from the battered New Reich Chancellery. Over 2,000 Soviet troops were buried behind the memorial, including those who died in the battle for the Reichstag. The famous picture of the red Soviet flag flying over a defeated Berlin was taken from the roof of the Reichstag after the fighting was over. The photo, taken two years later, shows a deforested Tiergarten. The postwar winters were particularly hard for Berliners, and most of the Tiergarten was cut down for firewood and then turned into a giant vegetable patch in the summer.

UNTEN: Am Waffenstillstandstag, November 11, 1945, wurde dieses sowjetische Ehrenmal von Marshal Georgy Zhukov im Tiergarten enthüllt, während die Armeen der vier Alliierten Mächte vor dem Ehrenmal vorbeimarschierten. Zwei sowjetische T-34 Panzer und zwei 152 mm Haubitzen, die in der Schlacht von Berlin verwendet worden waren, flankierten einst das mit Marmor verkleidete Ehrenmal; der Marmor war von der verbeuteten Neuen Reichskanzlei genommen worden. Über 2.000 sowjetische Truppen wurden hinter dem Ehrenmal beigesetzt, unter ihnen auch diejenigen, die in der Schlacht um den Reichstag gefallen waren. Das berühmte Foto der roten sowjetischen Flagge über dem besiegten Berlin wurde nach den Kämpfen vom Dach des Reichstags gemacht. Das Foto unten wurde zwei Jahre später gemacht und zeigt den abgeholzten Tiergarten. Die Winter der Nachkriegszeit waren für Berliner besonders schwer und ein großer Teil des Tiergartens wurde als Brennholz abgeholzt und im Sommer als riesiges Gemüsebeet verwendet.

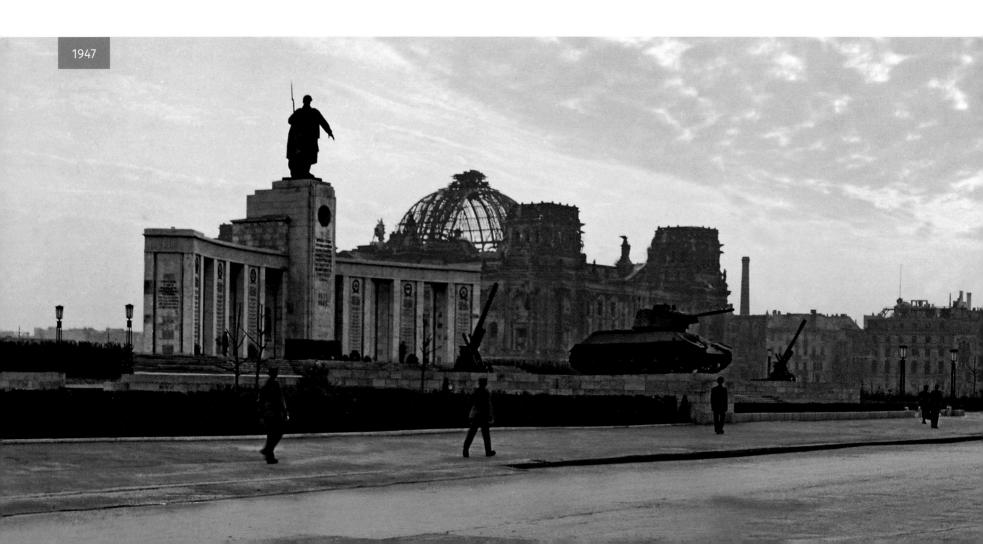

1947

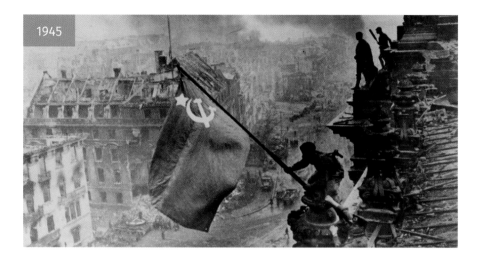

1945

BELOW: The tank and howitzer still stand at the memorial. The Red Army honour guard, however, is gone. The Tiergarten is once again a wonderful park; the replanting has been so successful, it is hard to believe that the park was almost entirely deforested only sixty years ago. Today, this street is called Strasse des 17 Juni (June 17 Street); it is the continuation of Unter den Linden and runs from the Brandenburg Gate to the west end of the Tiergarten. This street honours the victims of an uprising in 1953, when Soviet intervention crushed a revolt in East Germany against the Communist regime, killing between 150 and 200 people. To quote Bertolt Brecht, from his poem *Die Lösung* (*The Solution*): "Would it not be simpler / If the government simply dissolved the people / And elected another?"

UNTEN: Die Panzer und Haubitzen stehen noch immer zu beiden Seiten des Ehrenmals. Die Ehrenwache der Roten Armee jedoch nicht mehr. Der Tiergarten ist nun wieder ein wunderschöner Park; die Wiederbepflanzung war so erfolgreich, dass man sich nur schwer vorstellen kann, dass er vor nur sechzig Jahren fast vollständig abgeholzt war. Die Straße heißt heute Straße des 17. Juni; es ist die Weiterführung von Unter den Linden und verläuft vom Brandenburger Tor bis zum Westende des Tiergartens. Die Straße ehrt die Opfer des Aufstandes von 1953, als die sowjetische Intervention eine Revolte gegen das kommunistische Regime in der DDR niederschlug und zwischen 150 und 200 Menschen tötete. Um das Gedicht „Die Lösung" von Bertolt Brecht zu zitieren: „Wäre es da nicht doch einfacher / die Regierung löste das Volk auf / und wählte ein anderes?"

ABOVE: The classic photo by Yevgeny Khaldei of the raising of the Soviet flag over the Reichstag on May 2, 1945, taken after the fighting had ended. Khaldei manipulated this image by adding the smoke in the sky and removing the looted watches from the wrist of the soldier holding the flag.

OBEN: Das berühmte Foto von Yevgeny Khaldei von der sowjetischen Flagge, die am 2. Mai 1945 über dem Reichstag gehisst wird, nachdem der Krieg beendet wurde. Khaldei manipulierte das Bild, indem er dem Himmel Rauch hinzufügte und die Uhr des Soldaten entfernte.

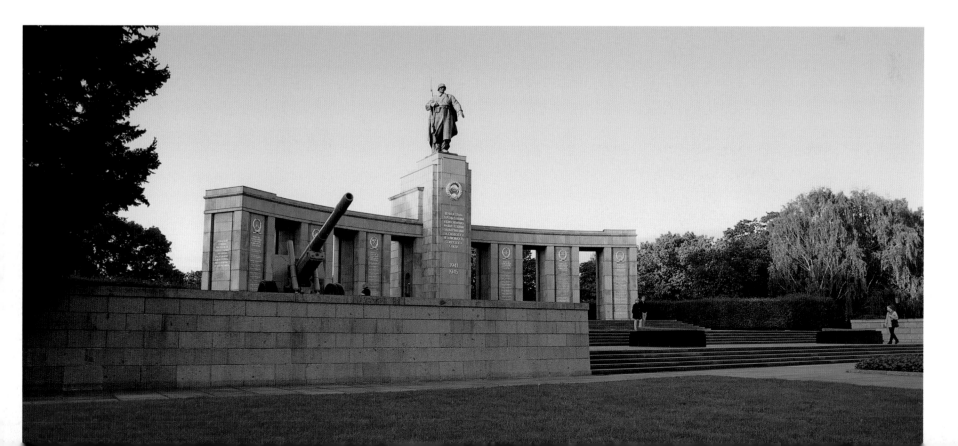

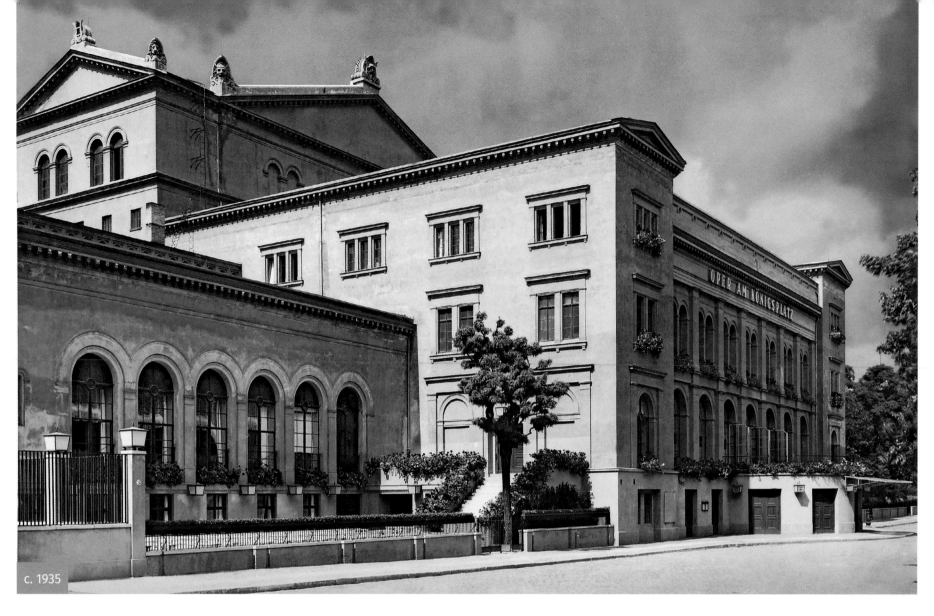

c. 1935

KROLL OPERA HOUSE / NEW CHANCELLERY

ABOVE: The Kroll Opera House was situated on the west side of Königsplatz, now Platz der Republik, and was opened in 1844. In addition to a main hall seating 5,000, it had seventeen rooms for private functions. At the end of the nineteenth century, it suffered as the fashionable West End gained in prominence, and would have been demolished had it not found use as a temporary hospital in World War I. In the late 1920s, opera productions resumed under the directorship of Otto Klemperer, but in 1931, it abruptly closed for financial reasons. Following the burning of the Reichstag building in February 1933, the Reichstag met in the Kroll. The passing of the infamous Enabling Act on March 23, 1933, was arranged in this building, and allowed Hitler to create his one-party state, under the pretence that it had the blessing of the Reichstag.

OBEN: Die Krolloper liegt auf der Westseite des Königsplatzes, heute der Platz der Republik, und wurde 1844 eröffnet. Neben der Haupthalle mit 5.000 Sitzplätzen hatte es siebzehn Räume für private Veranstaltungen. Ende des 19. Jahrhunderts litt es unter der wachsenden Beliebtheit des Westends und wäre abgerissen worden, wäre es nicht während des Ersten Weltkriegs vorübergehend als Krankenhaus verwendet worden. In den späten 20er Jahren wurden hier unter der Leitung von Otto Klemperer wieder Opernproduktionen inszeniert, aber 1931 wurde es plötzlich aus finanziellen Gründen geschlossen. Nachdem im Februar 1933 das Reichstaggebäude brannte, traf sich der Reichstag in der Krolloper. Das berüchtigte Ermächtigungsgesetz vom 23. März, 1933 wurde in diesem Gebäude vereinbart und erlaubte Hitler, mit dem anscheinenden Segen des Reichstags, seinen Einparteienstaat zu kreieren.

ADOLF HITLER ADDRESSES THE REICHSTAG, APRIL 28, 1939

After March 23, 1933, the Reichstag was a sham. In reality, the only purpose of the "Reichstag" was to provide a forum for Hitler to make speeches in front of his Nazi "robots" (in the words of American historian William L. Shirer), usually containing thinly veiled threats, such as on this occasion when he responded to Roosevelt's appeal to the dictators to avoid war in April 1939.

ADOLF HITLER HÄLT EINE REDE IM REICHSTAG, 28. APRIL, 1939

Nach dem 23. März 1933 war der Reichstag eine Farce. Tatsächlich diente der „Reichstag" als Forum für Hitler, um vor seinen Nazi-Robotern Reden zu halten (in den Worten des amerikanischen Historikers William L. Shirer), die oftmals leicht durchschaubare Drohungen enthielten, z. B. als er auf Roosevelts Appell an die Diktatoren im April 1939 antwortete.

ABOVE: Seriously damaged in the war, the remains of the building were dynamited in the 1950s. The former site of the Kroll is now a park, an extension of the Tiergarten. More interesting is the huge building behind the site, the new Chancellery, completed in 2002. This is the work of the partnership of Axel Schultes and Charlotte Franke, who had previously won the contract to plan the entire central government area around the Reichstag and the Spreebogen. The design of the new Chancellery was closely associated with Chancellor Helmut Kohl and dubbed the "Kohlosseum" by Berliners when it was completed, on account of its large scale. Chancellor Angela Merkel, was a protégé of Helmut Kohl.

OBEN: Da im Krieg stark beschädigt, wurden die Überreste des Gebäudes in den 50ern gesprengt. Das ehemalige Gelände der Krolloper ist heute ein Park, eine Erweiterung des Tiergartens. Interessanter ist das riesige Gebäude hinter dem Park – das neue Bundeskanzleramt, welches 2002 fertiggestellt wurde. Es ist das Werk von Axel Schultes und Charlotte Franke, die zuvor den Wettbewerb für die Planung des gesamten zentralen Regierungsareals um den Reichstag und Spreebogen gewonnen hatten. Der Entwurf des Bundeskanzleramts ist eng mit Kanzler Helmut Kohl verbunden und wurde bei der Fertigstellung von Berlinern aufgrund seiner Größe das „Kohlosseum" genannt. Kanzlerin Angela Merkel war Protegé Helmut Kohls.

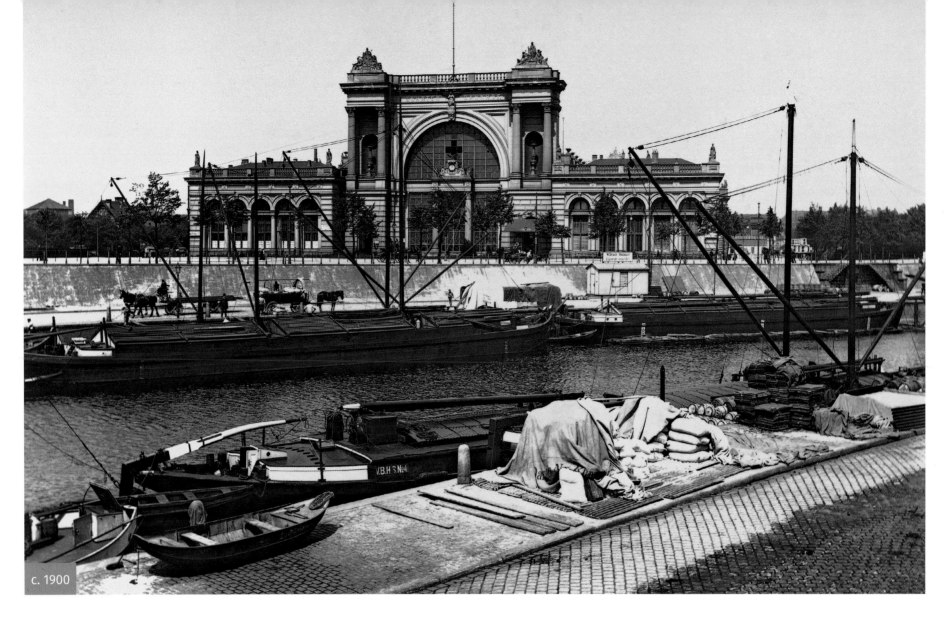

c. 1900

LEHRTER STATION / NEW LEHRTER-HAUPTBAHNHOF

ABOVE: The Spree was still a major factor in the life of the city a hundred years ago; barges line both sides of the waterway in front of a palatial building, which is in fact a railway station. The Lehrter station was built in 1871 in a monumental Renaissance style by a company that was building a new line to Hannover. After 1884, all traffic to Hannover was diverted over the Stadtbahn (the overhead line that still runs from east to west through the city), so a new purpose had to be found for this station. With the closure of the old Hamburg station nearby, the Lehrter became the new terminus for Hamburg and the northwest. In the late 1930s, the famous diesel-powered Fliegender Hamburger (Flying Hamburger) locomotive reached speeds of one hundred miles per hour.

OBEN: Die Spree war vor hundert Jahren noch immer ein wichtiger Teil des Stadtlebens; Frachtkähne säumen beide Seiten der Wasserstraße vor einem palastartigen Gebäude, welches eigentlich ein Bahnhof ist. Der Lehrter Bahnhof wurde 1871 im gewaltigen Renaissancestil von einer Firma errichtet, die eine neue Bahnstrecke nach Hannover baute. Nach 1884 wurde der gesamte Verkehr nach Hannover über die Stadtbahn geleitet (die Strecke, die heute noch von Osten nach Westen durch die Stadt verläuft), also musste für diesen Bahnhof ein neuer Nutzen gefunden werden. Mit der Schließung des nahe gelegenen Hamburger Bahnhofs wurde der Lehrter Bahnhof die neue Endstation für Züge aus Hamburg und dem Nordwesten. In den späten 30er Jahren erreichte die berühmte Fliegende Hamburger Lokomotive mit Dieselantrieb Geschwindigkeiten von bis zu 160 km/h.

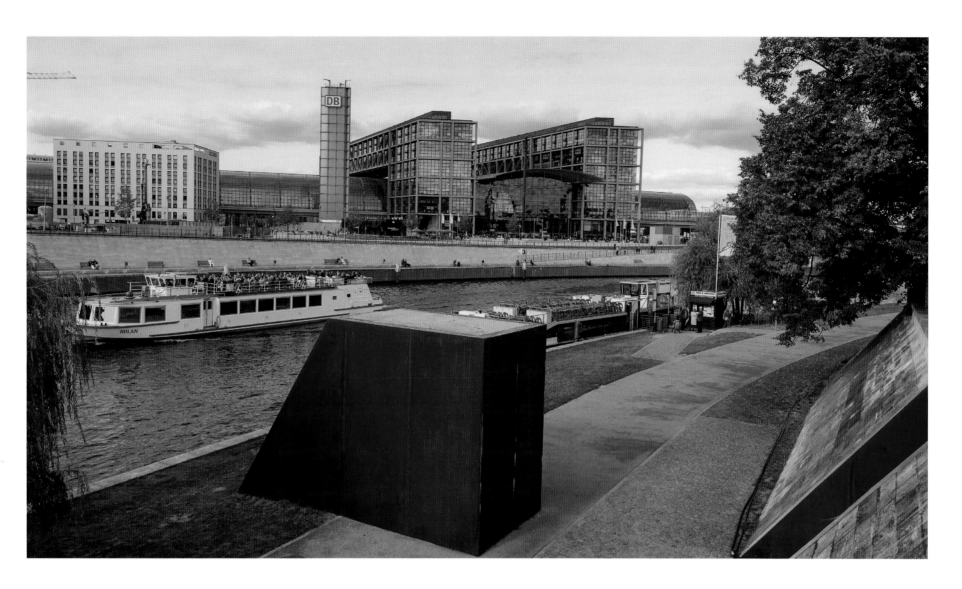

ABOVE: Destruction in the war coupled with the division of the city meant that the Lehrter was never rebuilt, at least not as a main line station. The barges are gone, replaced with some street art titled *Kuchenstück* (*Piece of Cake*), designed to draw the public's attention towards the entrance to a garden overlooking the Spree, laid out by the federal government as part of the greening of the new government quarter. Across the water, the initials DB on the tower stand for Deutsche Bahn (German Rail); 900 million euros has been invested in the first-ever central train station for Berlin, a project that was conceived in the early twentieth century but thwarted by war and the subsequent division of the city. The new Hauptbahnhof combines the existing overhead east–west rail lines with a new north–south connection underground.

OBEN: Aufgrund der Zerstörung des Zweiten Weltkriegs und der Teilung der Stadt wurde der Lehrter Bahnhof nie wieder aufgebaut, zumindest nicht als Hauptbahnhof. Die Frachtkähne sind weg, stattdessen steht hier Straßenkunst mit dem Titel *Kuchenstück*, welches die Aufmerksamkeit der Öffentlichkeit auf einen Garten mit Blick auf die Spree ziehen soll. Die Bundesregierung hat ihn als Teil des grünenden neuen Regierungsviertels angelegt. Über dem Wasser stehen auf dem Turm die Initialen der Deutschen Bahn; 900 Millionen Euro wurden in den ersten Zentralbahnhof Berlins investiert, ein Projekt, das im frühen 20. Jahrhundert konzipiert wurde, aber durch den Krieg und die Teilung der Stadt nie zustande kam. Der neue Hauptbahnhof verbindet die bestehenden Ost-West-Strecken mit einer neuen Nord-Süd-U-Bahnstrecke.

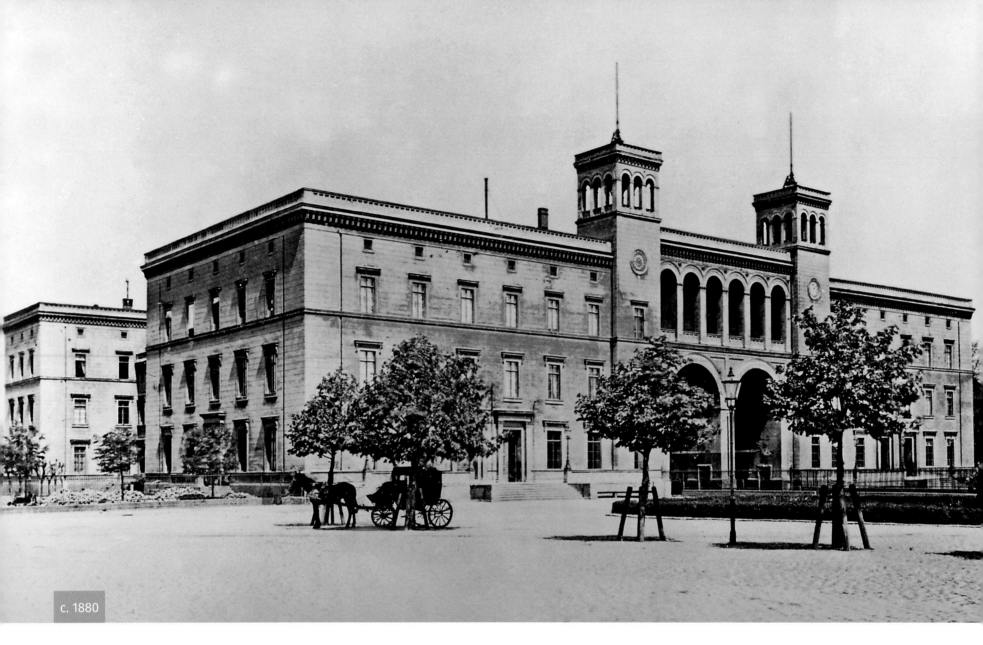

c. 1880

HAMBURGER BAHNHOF / BERLIN MUSEUM OF CONTEMPORARY ART

ABOVE: In 1838 the first train line in Berlin opened, connecting Potsdamer Platz with Potsdam itself. The Hamburger Bahnhof (Hamburg Station) shown here was the third terminus to be opened, built between 1845 and 1847 by Friedrich Neuhaus and Ferdinand Holz for the new Berlin–Hamburg railway line. The station was situated on the northwest side of town, just outside the last set of city walls, because the railway builders were not allowed to build any terminals in the city itself. In the 1880s, the Hamburg line was redirected to the Lehrter station and the Hamburger Bahnhof was taken out of service. In the early 1900s, the station was rebuilt as a railway museum, but it was severely damaged in World War II.

OBEN: 1838 eröffnete die erste Bahnstrecke in Berlin; sie verband den Potsdamer Platz mit Potsdam selbst. Zwischen 1845 und 1847 von Friedrich Neuhaus und Ferdinand Holz für die neue Strecke Berlin-Hamburg erbaut, war der Hamburger Bahnhof, hier zu sehen, der dritte Endbahnhof, der eröffnet wurde. Die Station lag im Nordwesten der Stadt, kurz außerhalb der Stadtmauer, weil die Bahnunternehmer keine Endstationen in der Stadt selbst bauen durften. In den 1880ern wurde die Hamburg-Strecke zum Lehrter Bahnhof umgeleitet und der Hamburger Bahnhof wurde außer Betrieb gesetzt. In den frühen 1900ern wurde der Bahnhof zu einem Eisenbahnmuseum umgebaut, aber im Zweiten Weltkrieg stark beschädigt.

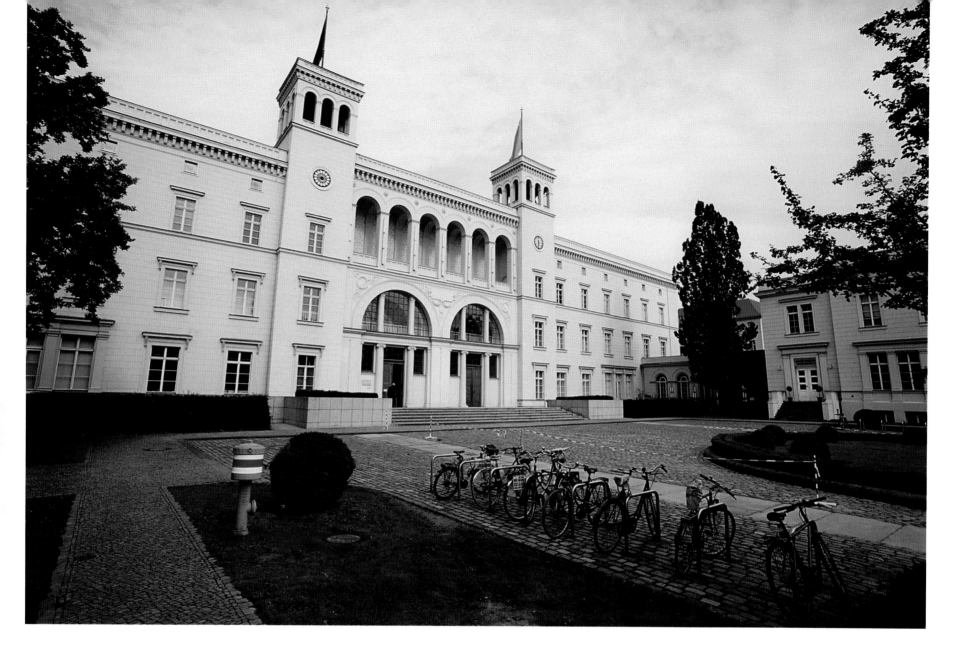

ABOVE: It remained unused after the war until it was finally rebuilt in the 1980s as an exhibition space. After reunification, the building was remodelled by Berlin architect Josef Paul Kleihues, and it opened in 1996 as the Museum für Gegenwart (Museum of Contemporary Art). The facade is rendered even more striking by an ingenious installation of blue and green neon lights, the last work of American artist Dan Flavin; this is now considered to be the trademark of the museum. In addition to housing works by Joseph Beuys, Andy Warhol, Cy Twombly, and others, the building has been used as a showcase for major exhibitions, emphasizing the interdisciplinary character of contemporary art. In September 2004, the museum was doubled in size by expanding into buildings formerly used by the Lehrter Bahnhof immediately west of the old station building.

OBEN: Nach dem Zweiten Weltkrieg blieb er ungenutzt, bis er in den 80ern endlich saniert wurde. Nach der Wiedervereinigung wurde das Gebäude von Josef Paul Kleihues umgestaltet und 1996 als Museum für Gegenwart neu eröffnet. Die Fassade wird durch eine raffinierte Installation aus blauer und grüner Beleuchtung, die letzte Arbeit des amerikanischen Künstlers Dan Flavin, noch markanter; heute gilt es als Markenzeichen des Museums. Neben Werken von Joseph Beuys, Andy Warhol, Cy Twombly und vielen anderen, liegt der Schwerpunkt auf den interdisziplinären Merkmalen der gegenwärtigen Kunst. Im September 2004 wurde das Museum auf das Zweifache vergrößert, in dem es auf ehemalige Gebäude des Lehrter Bahnhofs westlich vom alten Bahnhofsgebäude erweitert wurde.

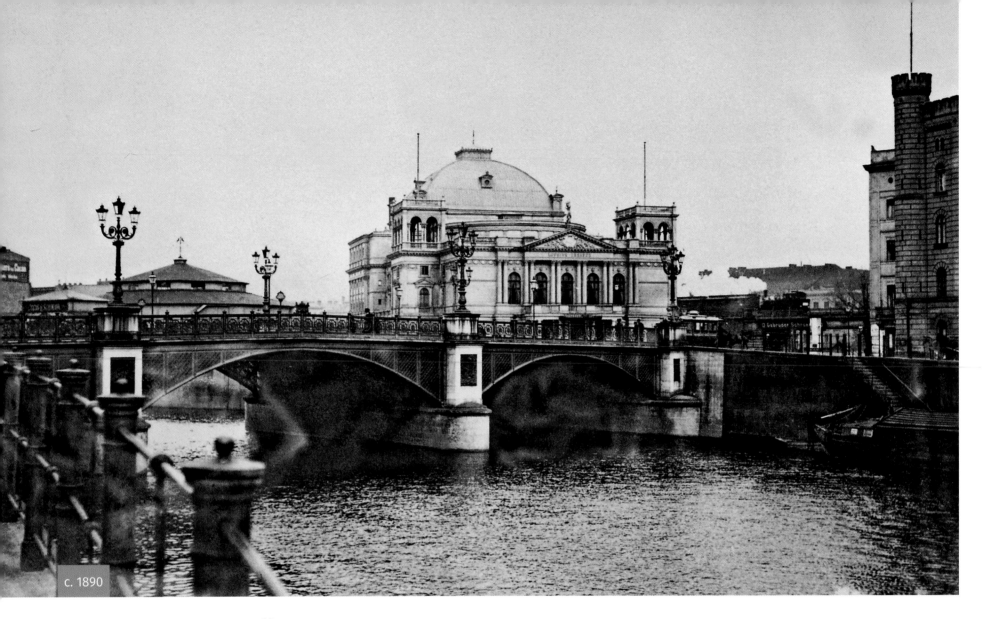

c. 1890

KRONPRINZENBRÜCKE

ABOVE: The Kronprinzenbrücke (Crown Prince Bridge) connected the west bank of the Spreebogen with the north side of Mitte. Replacing an earlier, nineteenth-century bridge, this iron bridge was named after the crown prince and future kaiser Friedrich I when it was finished in 1879. It was destroyed in World War II and its ruins were removed in the 1970s. In the centre of the photo sits the Lessing Theatre, built in the 1880s. This was one of the most famous theatres in early twentieth-century Berlin and was the venue for several premieres, including works by Gerhart Hauptmann, Arthur Schnitzler, and Carl Zuckmayer. It suffered the same fate as the bridge in the war. Behind the theatre ran the Stadtbahn, the overhead railway connecting east and west. To the left of the theatre stands the low, squat roof of the Krembser circus.

OBEN: Die Kronprinzenbrücke verbindet das Westufer des Spreebogens mit der Nordseite von Mitte. Diese Eisenbrücke ersetzte eine frühere Brücke aus dem 19. Jahrhundert und wurde nach dem Kronprinzen und zukünftigen Kaiser Friedrich I benannt, als sie 1879 fertiggestellt wurde. Sie wurde im Zweiten Weltkrieg zerstört und die Überreste wurden in den 1970ern entfernt. In der Mitte des Fotos sitzt das Lessingtheater, welches in den 1880ern erbaut wurde. Es war einer der berühmtesten Theater des frühen 20. Jahrhunderts in Berlin und war der Aufführungsort von mehreren Premieren, darunter auch von Werken von Gerhart Hauptmann, Arthur Schnitzler und Carl Zuckmayer. Es erlitt im Krieg das gleiche Schicksal wie die Brücke. Hinter dem Theater verlief die Stadtbahn, welche Ost und West verband. Zur Linken des Theaters ist das niedrige, kompakte Dach des Zirkus Krembser.

ABOVE: After the war, large areas of Berlin were blighted by the building of the wall. Here the border ran along the near bank of the Spree, so there was little point in reconstructing the bridge. Soon after the wall was completed, most people were escaping by crossing the waterways; indeed, the first victim of a shooting on the Berlin Wall died trying to cross a canal. As late as April 1989, three men succeeded in crossing the secure zone on the East Berlin bank and swam the Spree at this point; two were able to scramble out onto the West Berlin bank, but the third was grabbed by a boat hook wielded by East German police. The British response was to install swimming pool-type ladders to ease the passage of future escapees. The fine steel structure seen here is a new bridge by Spanish architect Santiago Calatrava, built in 1996.

OBEN: Nach dem Krieg wurden große Teile Berlins durch den Bau der Mauer vereitelt. Hier verlief die Grenze nahe der Spree, also gab es wenig Grund die Brücke neu zu bauen. Nachdem die Mauer fertig war, flohen vielen Menschen über das Wasser; tatsächlich starb das erste Maueropfer durch einen Schuss beim Versuch den Kanal zu überqueren. Noch im April 1989 gelang es drei Männern die gesicherte Zone in Ostberlin zu überqueren und von dieser Stelle über die Spree zu schwimmen; zwei der Männer schafften es bis zum Westufer, aber der Dritte wurde von einem Hacken der Ostberliner Polizei erfasst. Als Antwort darauf montierte die britische Regierung Leitern, wie in einem Schwimmbad, um zukünftige Fluchtversuche zu erleichtern. Die zarte Stahlkonstruktion hier im Bild ist eine neue Brücke vom spanischen Architekten Santiago Calatrava und wurde 1996 gebaut.

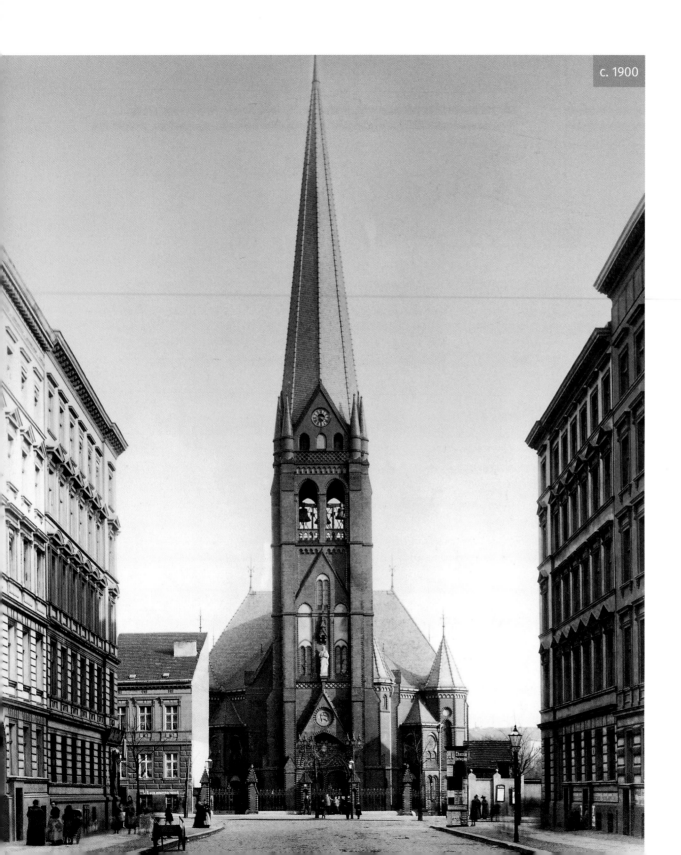

c. 1900

VERSÖHNUNGS-KIRCHE / BERNAUERSTRASSE

LEFT: This view of the street front of the Versöhnungskirche (Church of Reconciliation) shows the elegance of the tower of this 1890s-built church. The hall of the church was built in the shape of an octagon without pillars, so the minister could be seen by his entire 1,000-member congregation. The church was built on the northern side of Mitte, on the border with Wedding. Damaged in the war, it was repaired and reused from 1950 onward. In August 1961, the Berlin Wall was built right across the front door of the church (Wedding was in the French sector) and thereafter the church was sitting in the Death Strip, inaccessible to its congregation.

LINKS: Diese Ansicht der Vorderseite der Versöhnungskirche zeigt die Eleganz des Turms der in den 1890ern erbauten Kirche. Die Halle der Kirche wurde achteckig und ohne Säulen gebaut, sodass der Pfarrer von seiner gesamten 1.000-Mitglied starken Gemeinde gesehen werden konnte. Die Kirche wurde auf der nördlichen Seite von Mitte gebaut, an der Grenze zu Wedding. Im Krieg beschädigt, wurde sie von 1950 an neu erbaut und genutzt. Im August 1961 wurde die Berliner Mauer direkt vor der Tür der Kirche gebaut (Wedding lag im französischen Sektor) und danach lag die Kirche im Todesstreifen, für die Gemeinde unzugänglich.

DEMOLITION: JANUARY 1985

Less than five years before the fall of the wall, the East German government ordered the demolition of the church and the dynamiting of its tower. The double wall structure can clearly be seen, with a late vintage watchtower in the distance. It was under this part of the Death Strip that "Tunnel 57" was dug in 1964 from West Berlin into East Berlin; fifty-seven people, including the sister of the initiator of the project, succeeded in escaping to the West before authorities learned of the tunnel and filled it in.

ABRISS: JANUAR 1985

Weniger als fünf Jahre vor dem Fall der Mauer ordnete die Regierung der DDR den Abriss der Kirche und die Sprengung des Kirchturms an. Die doppelte Wandkonstruktion ist hier deutlich zu sehen, mit einem späten Wachturm in der Ferne. Unter diesem Abschnitt des Todesstreifens wurde 1964 der „Tunnel 57" von West- nach Ostberlin gegraben; siebenundfünfzig Menschen, unter ihnen auch die Schwester des Initiators des Projektes, gelang so die Flucht in den Westen, bevor die Behörden von dem Tunnel hörten und ihn wieder füllten.

1985

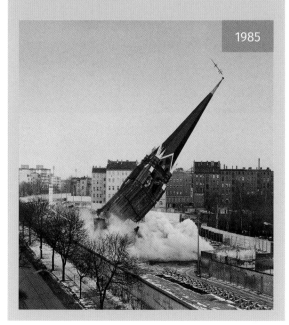

ABOVE: This view shows the low shape of the extraordinary new Chapel of Reconciliation. Dedicated in 2000, it sits on part of the site of the old church and has been built as the spiritual complement to the official Berlin Wall Memorial further down the hill on Bernauerstrasse. Berlin architects Rudolf Reitermann and Peter Sassenroth won the contract to build the chapel, and initially planned to use concrete and glass as the main materials in the construction. Such was the strength of feeling of the congregation against the use of concrete, given its association with the Berlin Wall, that the architects found a different solution: compacted earth. This was the first building in a hundred years to be built in Berlin in this way, and it is finished with a covering of strips of wood, as seen in this photo. In 1998 the national monument to the victims of the Berlin Wall and the division of Germany opened close by.

OBEN: Diese Ansicht zeigt die niedrige Form der außergewöhnlichen Kapelle der Versöhnung. 2000 eingeweiht, sitzt sie auf einem Teil des ehemaligen Geländes der alten Kirche und wurde als spirituelle Ergänzung zur offiziellen Gedenkstätte Berliner Mauer weiter unten am Hügel der Bernauer Straße gebaut. Die Berliner Architekten Rudolf Reitermann und Peter Sassenroth gewannen den Auftrag für den Bau der Kapelle und sie planten anfangs hauptsächlich mit Beton und Glas zu arbeiten. Aber die Gemeinde war wegen der Assoziation mit der Berliner Mauer stark gegen den Gebrauch von Beton als Baumaterial, sodass die Architekten eine andere Lösung finden mussten: Stampflehm. Es war das erste Gebäude aus Stampflehm, dass in Berlin seit hundert Jahren errichtet wurde, und wurde mit Holzleisten verkleidet, wie auf diesem Foto zu sehen ist. 1998 wurde in der Nähe ein Nationaldenkmal für die Opfer der Berliner Mauer und die Teilung Deutschlands eröffnet.

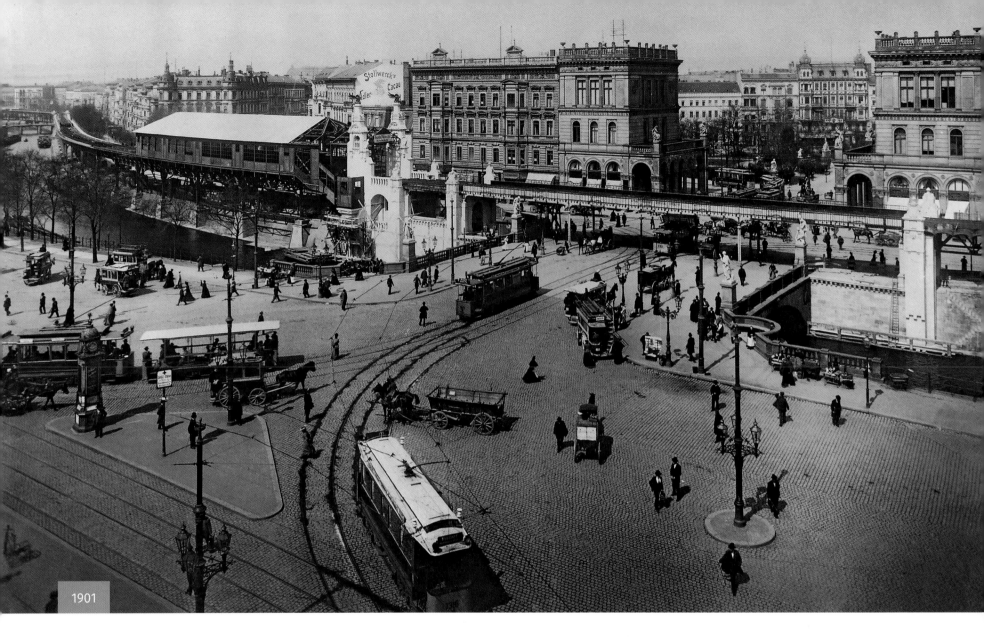

1901

HALLESCHES TOR SUBWAY / MEHRING PLATZ

ABOVE: This shows the Hallesches Tor subway station under construction in 1901. The Hallesches Tor gate was removed in the late 1860s to make way for increasing traffic; it was one of fourteen gates in the last set of city walls. In the eighteenth century, there was a parade ground, the Rondell, immediately inside the gate. After the defeat of Napoléon Bonaparte, it was renamed Belle-Alliance-Platz to commemorate the alliance of Prussia and Britain in the defeat of the French at Waterloo. On this side of the tracks, the Landwehr Canal can be seen. Constructed in the mid-nineteenth century to plans by Paul Joseph Lenné, it connected two parts of the Spree, relieving congestion on the river. Crossing the canal is Berlin's widest bridge, decorated with allegorical figures.

OBEN: Dieses Foto zeigt 1901 den Bau der U-Bahn-Station Hallesches Tor. Das Tor des Halleschen Tors wurde in den späten 1860ern entfernt, um für den zunehmenden Verkehr Platz zu schaffen; es war eines von vierzehn Toren in der letzten Stadtmauer. Im 18. Jahrhundert lag hier ein Paradeplatz, das Rondell, innerhalb des Tors. Nach dem Sieg über Napoléon Bonaparte wurde er zu Ehren des Bündnisses zwischen Preußen und Großbritannien bei Waterloo in Belle-Alliance-Platz umbenannt. Auf dieser Seite der Gleise ist der Landwehrkanal zu sehen. Mitte des 19. Jahrhunderts nach Plänen von Paul Joseph Lenné erbaut, verbindet er zwei Teile der Spree um den Verkehr auf dem Fluss zu entlasten. Den Kanal überquert Berlins breiteste Brücke, welche mit sinnbildlichen Figuren verziert ist.

ABOVE: Belle-Alliance-Platz had the misfortune of being one of the targets for 937 bombers of the U.S. Eighth Air Force (accompanied by over 600 fighter planes) on a clear day on February 3, 1945. It is estimated that 25,000 Berliners died on this one day alone, and all the railway lines on the south of the city centre were put out of action. The whole of the south side of Kreuzberg needed to be rebuilt following this massive destruction, and Belle-Alliance-Platz was renamed Mehring Platz after Franz Mehring, the socialist writer and critic. The design of the area, built in a circular form, was carried out by Hans Scharoun, and he retained the Peace Column in the centre (seen here in the upper right, a green winged figure atop a red marble column).

OBEN: Der Belle-Alliance-Platz hatte am 3. Februar, 1945 das Pech eine der Ziele von 937 Bombern der USAAF (begleitet von über 600 Kampfflugzeugen) zu sein. Man schätzt, dass allein an diesem Tag 25.000 Berliner ums Leben kamen und alle Bahnstrecken auf der Südseite der Stadt wurden lahmgelegt. Die gesamte Südseite Kreuzbergs musste nach der enormen Zerstörung neu erbaut werden und der Belle-Alliance-Platz wurde in Mehringplatz, nach Franz Mehring dem sozialistischen Author und Kritiker, umbenannt. Der Entwurf des Geländes, in seiner runden Form, wurde von Hans Scharoun ausgeführt und er hielt die Friedenssäule in der Mitte (hier oben rechts zu sehen, die grüne geflügelte Figur auf der roten Säule) bei.

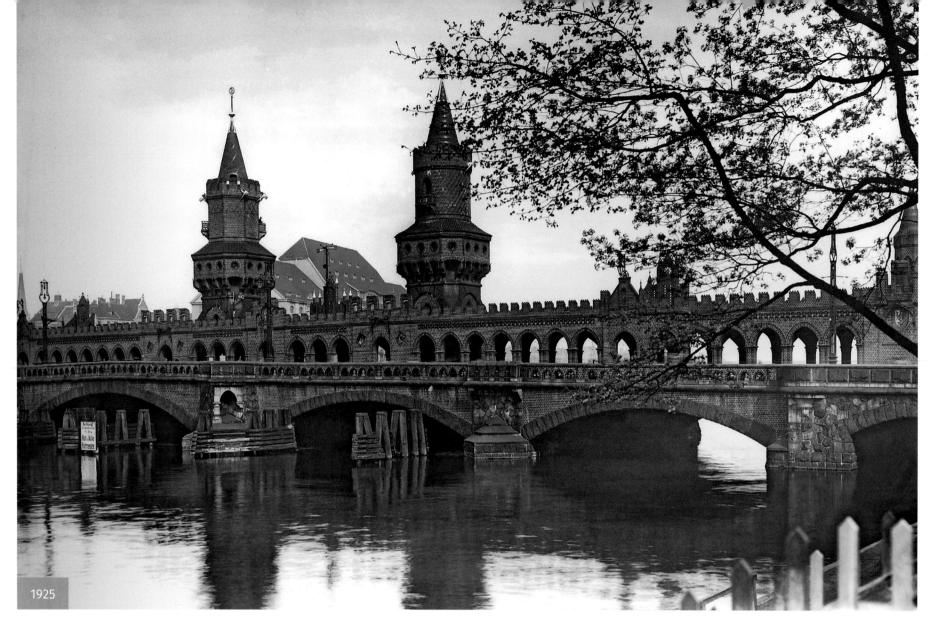

1925

OBERBAUMBRÜCKE

ABOVE: Unique among Berlin bridges, the Oberbaumbrücke (Upper Tree Bridge), seen here in 1925, was devised to carry a subway line, foot passengers, and road traffic. The name of the bridge is derived from the fact that a former wooden toll bridge upstream of the city used a tree trunk to close the river at night. In April 1945, the middle section of the bridge was dynamited in an attempt to slow the Russian advance into the centre of Berlin; within six months, the bridge was patched up sufficiently to allow the U-Bahn to use the bridge. In August 1961, the building of the Berlin Wall stopped all traffic, as the river marked the boundary between Kreuzberg in the west (from where this photo was taken) and Friedrichshain in the east.

OBEN: Unter den Brücken in Berlin einzigartig, wurde die Oberbaumbrücke, hier 1925 zu sehen, für eine U-Bahn-Strecke, Fußgänger und Straßenverkehr entworfen. Der Name der Brücke stammt von der ehemaligen Mautbrücke aus Holz, die stromaufwärts von der Stadt einen Baustamm benutzte, um nachts den Fluss zu räumen. Im April 1945 wurde der mittlere Abschnitt der Brücke gesprengt um den Vorstoß der russischen Truppen ins Zentrum Berlins zu verlangsamen; innerhalb von sechs Monaten wurde die Brücke so weit instand gesetzt, dass die U-Bahn wieder darüber verkehren konnte. Im August 1961 stoppte der Bau der Berliner Mauer jeden Verkehr, da der Fluss die Grenze zwischen Kreuzberg im Westen (von wo dieses Foto gemacht wurde) und Friedrichshain im Osten markierte.

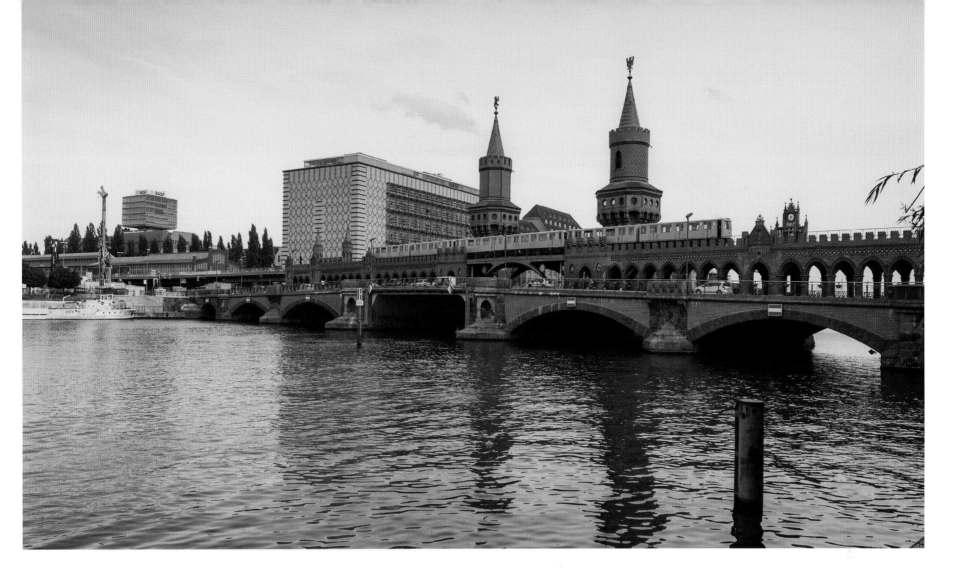

ABOVE: Today the bridge has returned to its early 1900s splendour, with the towers also having been rebuilt. Since 1995, the U1 line trains have completed their journey to Warschauerstrasse and a yellow subway train crosses the bridge in the photo. Spanish architect Santiago Calatrava was responsible for reconstructing the middle section of the bridge. Behind the bridge, to the left, is the Cold Store, constructed in the late 1920s and enlarged in 1940. Insulated with a thick layer of cork inside the building, perishables such as eggs, butter, and meat were stored for the markets of the city. In 2002 Universal Music converted it into their new German headquarters, providing offices and studios overlooking the river, while preserving the windowless facade with the patterned brickwork on the side facing the bridge.

OBEN: Heute erscheint die Brücke wieder im alten Glanz der frühen 1900er Jahre. Ab 1995 verkehrte hier die U1 nach Warschauerstraße und im Foto ist eine gelbe U-Bahn zu sehen, wie sie die Brücke überquert. Der spanische Architekt Santiago Calatrava ist für den Wiederaufbau des mittleren Abschnitts der Brücke verantwortlich. Hinter der Brücke, auf der linken Seite, ist das Eierkühlhaus zu sehen, welches in den 1920ern errichtet und 1940 erweitert wurde. Mit einer dicken Schicht Kork insoliert, wurde in dem Gebäude Verderbliches wie Eier, Butter und Fleisch für die Märkte der Stadt gelagert. 2002 funktionierte Universal Music den Bau als ihren Hauptsitz in Deutschland mit Büros und Studios mit Blick auf die Spree um. Die fensterlose Fassade mit dem gemusterten Mauerwerk auf der Seite zur Brücke hin wurde jedoch erhalten.

TEMPELHOF AIRPORT

BELOW: The first airport was in operation here by 1925, but it was much too small for the grand ambitions of the Third Reich. In 1934 Ernst Sagebiel was commissioned by Hermann Göring to design a building that could handle up to six million passengers a year. Work was only finished in 1942. The main photo shows how the building looked from the street; it still has the Nazi eagle above the main door, even though the photo was taken in 1949. In July 1945, the U.S. military took over the airfield, and in June 1948 the Soviets began their land blockade of West Berlin. The U.S. military and Royal Air Force responded by airlifting supplies into Tempelhof and the British military airfield at Gatow. Two airfields were not enough. In a matter of weeks new runways were laid out in the French sector of Tegel, and the first planes landed there in mid-December. The Soviet blockade lasted until May 1949, by which time 1.5 million tons of food and fuel had been flown in.

UNTEN: Der erste Flughafen ging hier 1925 in Betrieb, aber er war zu klein für den ungeheuren Ehrgeiz des Dritten Reiches. 1934 wurde Ernst Sagebiel von Hermann Göring damit beauftragt, ein Gebäude zu entwerfen, das sechs Millionen Passagiere im Jahr abwickeln konnte. Die Bauarbeiten wurden erst 1942 beendet. Das Hauptfoto zeigt das Gebäude von der Straße aus; über dem Haupteingang hängt noch der Adler der Nazis, obwohl das Foto 1949 gemacht wurde. Im Juli 1945 übernahm das U.S. Militär den Flugplatz und im Juni 1948 begannen die Sowjets ihre Landblockade Westberlins. Das US-Militär und die Royal Air Force reagierten mit der Versorgung per Luftbrücke nach Tempelhof und dem britischen Militärflugplatz bei Gatow. Zwei Flugplätze waren aber nicht genug. Innerhalb weniger Wochen wurden im französischen Sektor in Tegel neue Fluglandebahnen gelegt und dort landeten Mitte Dezember die ersten Flugzeuge. Die sowjetische Blockade dauerte bis Mai 1949. Bis dahin wurden 1.5 Millionen Tonnen Lebensmittel und Kraftstoff eingeflogen.

RIGHT: A C-54 lands at Tempelhof. After Lieutenant (now Colonel) Gail Halvorsen started dropping candy from his cockpit window to waiting children on his approach run, the number of children lining the flight path multiplied. Soon children in the United States were donating sweets for the "Candy Bomber".

RECHTS: Ein C-54 landet in Tempelhof. Nachdem Leutnant (nun Oberst) Gail Halvorsen anfing bei seinen Anflügen Süßigkeiten für die wartenden Kinder aus dem Fenster seines Cockpits zu werfen, vervielfachte sich die Anzahl der Kinder, die die Flugbahn säumten. Bald spendeten Kinder in der USA Süßigkeiten für den „Rosinenbomber".

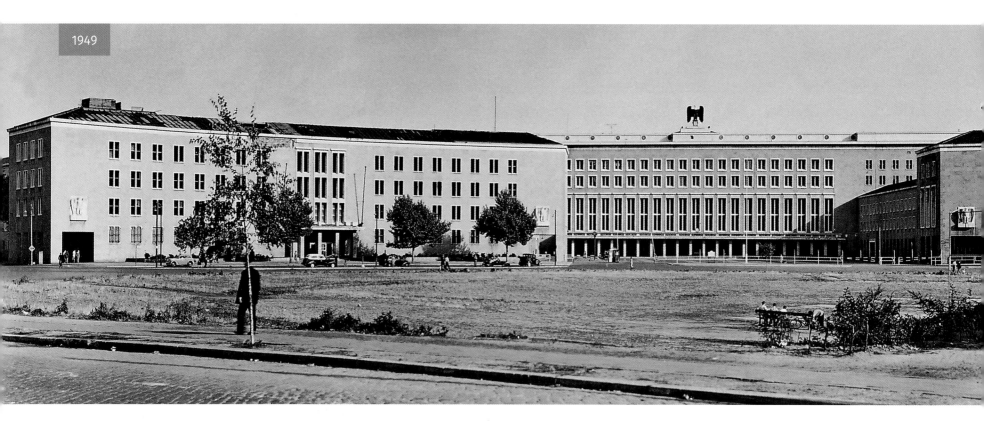

1949

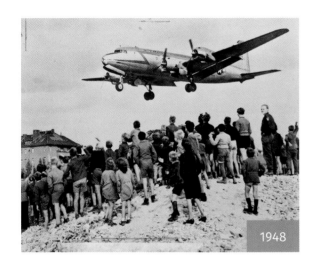

1948

BELOW: The eagle is gone, and in the middle of the plaza in front of the building is the Airlift Memorial, a three-pronged concrete sculpture erected in memory of the seventy-eight crewmen and civilians who died during the airlift. The three prongs represent the three air corridors in the Soviet zone, along which the Allied planes were forced to fly. Tempelhof is no longer an airport; its relatively short runways and densely populated neighbouring districts meant that it could not keep pace with modern requirements, and the runways have been converted into a large park. A new international airport serving Berlin and Brandenburg is scheduled to open in 2017.

UNTEN: Der Adler ist weg und in der Mitte des Platzes vor dem Gebäude steht das Luftbrückendenkmal, eine Betonskulptur mit drei Streben, welches in Gedenken an die achtundsiebzig Besatzungsmitglieder und Zivilisten, die während der Luftbrücke starben, errichtet wurde. Die drei Streben symbolisieren die drei Luftkorridore im sowjetischen Sektor, durch welche die Alliierten Flugzeuge fliegen mussten. Tempelhof ist heute kein Flughafen mehr; seine relativ kurzen Landbahnen und die dicht bevölkerten Bezirke in seiner Umgebung waren mit modernen Anforderungen nicht zu vereinbaren. Die Landebahnen wurden zu einem riesigen Park umfunktioniert. Ein neuer internationaler Flughafen für Berlin und Brandenburg soll 2017 eröffnet werden.

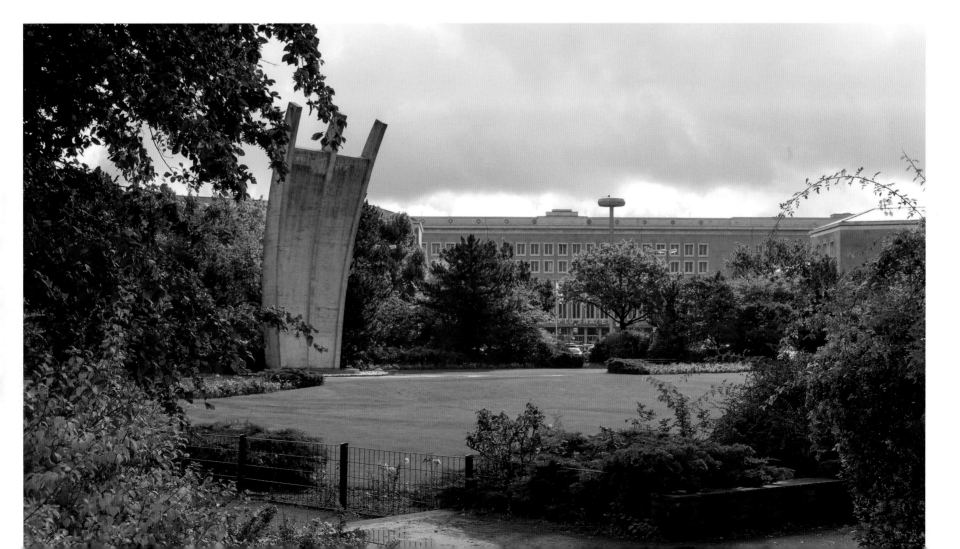

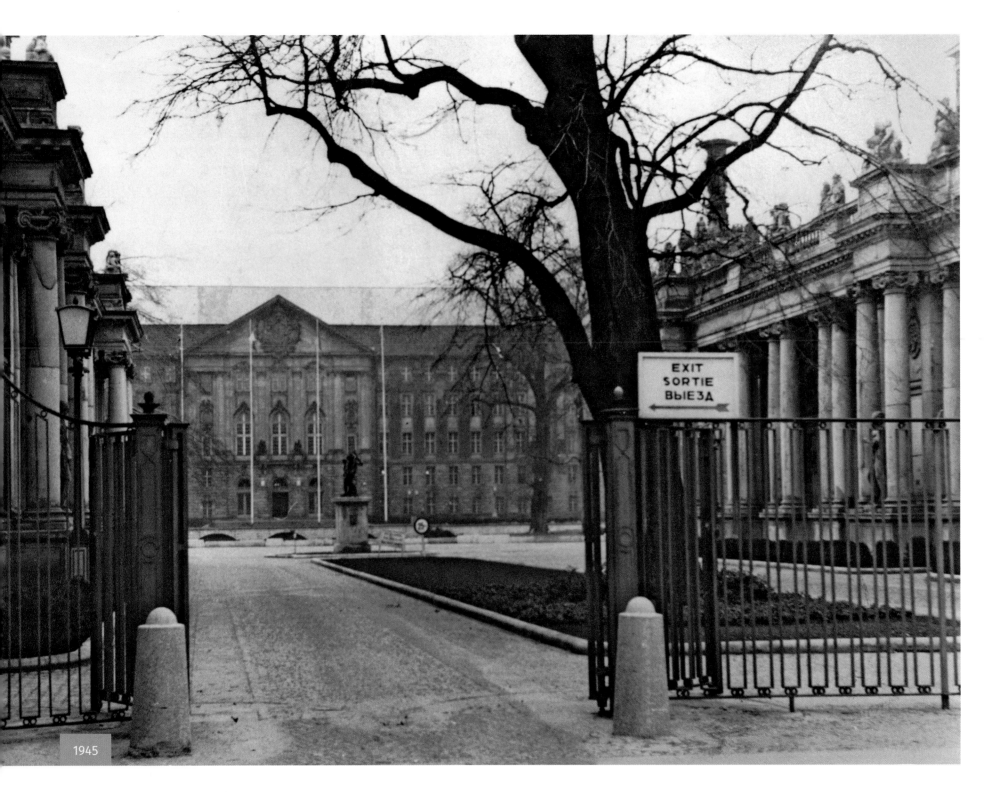

1945

KAMMERGERICHT

LEFT: Pictured here is the Kammergericht (Superior Court), built in 1913 to replace the old building on Lindenstrasse. This photo was taken in 1945 shortly after the Allied Control Council (ACC) had moved in, which explains why the exit sign is translated into French and Russian. Earlier in 1945 and during the Third Reich, the building housed the notorious Volksgerichtshof (People's Court). In 1942 Roland Freisler became the senior judge in a system that had comprehensively subjugated the law to the will of the Nazi state.

LINKS: Das hier abgebildete Kammergericht wurde 1913 gebaut, um das alte Gebäude in der Lindenstraße zu ersetzen. Dieses Foto wurde 1945, kurz nachdem der Alliierte Kontrollrat (ACC) dort einzog, was das Ausgangsschild in Französisch und Russisch erklärt. Zu Beginn 1945 und während des Dritten Reiches behauste das Gebäude den berüchtigten Volksgerichtshof. 1942 wurde Roland Freisler zum Präsidenten ernannt, in einem System, welches das Gesetz vollständig dem Willen der Nazis unterwarf.

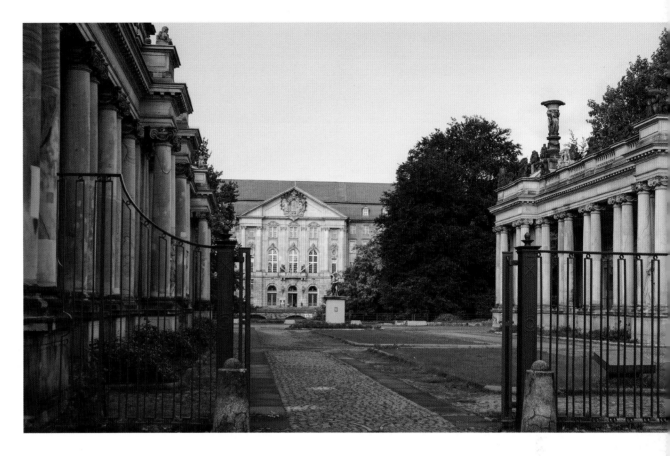

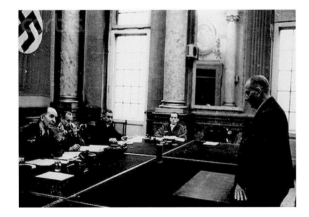

ABOVE: Freisler handed out many death sentences to those who had resisted the regime, including those who had attempted to assassinate Hitler on July 20, 1944. He met a violent end himself when this building was hit in a bombing raid in February 1945.

OBEN: Richter Freisler spricht mit einem Angeklagten, 1944 Freisler verurteilte viele, die sich dem Regime widersetzten, zu Tode, darunter auch diejenigen, die am 20. Juli 1944 den Anschlag auf Hitler verübten. Er selbst starb gewaltsamen Todes, als dieses Gebäude in einem Bombenangriff im Februar 1945 getroffen wurde.

ABOVE: After the ACC moved in, it was responsible for the administration of all four zones of occupation (American, British, French, and Soviet). The last meeting of the ACC took place on March 20, 1948, when the Soviets walked out of the meeting after they had been excluded from discussions in London about the creation of a new West German state. Three months later, the Soviets were blockading West Berlin. The Königskolonnaden (King's Colonnades), seen here in the foreground, were originally built in the 1770s by Karl von Gontard near Alexanderplatz. They were brought to this location in 1910 to allow the Königstrasse (now the Rathausstrasse) to be widened. In 1991 the court building behind was returned to the Kammergericht, which moved back in 1997 after restoration work.

OBEN: Nachdem der Alliierte Kontrollrat einzog, war er für die Administration aller Besatzungszonen und der vier Zonen in Berlin verantwortlich. Das letzte Treffen des ACC fand am 20. März, 1948 statt, als die Sowjets das Treffen abbrachen, weil sie in London aus Verhandlungen über die Gründung eines neuen westdeutschen Staates ausgeschlossen worden waren. Drei Monate später blockierten die Sowjets Westberlin. Die Königskolonnaden, die hier im Vordergrund zu sehen sind, wurden ursprünglich in den 1770ern von Karl von Gotard in der Nähe des Alexanderplatzes errichtet. Sie wurde 1910 an diesen Standpunkt verlegt, um die Königsstraße (heute Rathausstraße) zu erweitern. 1991 wurde das Gerichtsgebäude an die deutsche Verwaltung zurückgegeben und das Kammergericht zog dort 1997 nach der Restauration wieder ein.

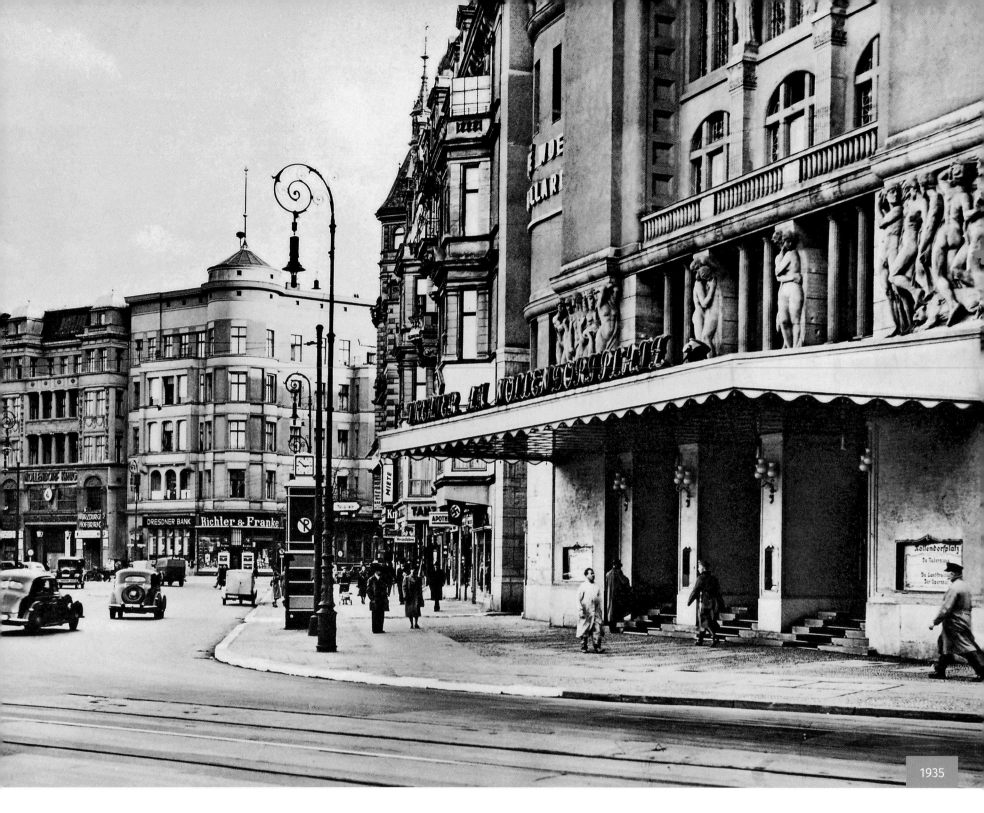

1935

NOLLENDORFPLATZ

LEFT: In 1902 the first U-Bahn station opened here on Nollendorfplatz. Within four years, the first theatre, called simply the Schauspielhaus, had opened; it can be seen in the foreground on the right. However, nothing stood still for long in pre-1914 Berlin, and within five years, the theatre had been converted into a cinema. In the 1920s it was once again used as a theatre, and perhaps the most famous name associated with it was Erwin Piscator. He was a leading theatre director during the years of the Weimar Republic, founding Das Proletarische Theatre (the Proletarian Theatre). He was forced into bankruptcy in 1929. This photograph was taken in 1935, by which time the Nazis were running the theatre to stage operettas, a far cry from the avant-garde nature of the Piscator productions less than ten years before.

LINKS: 1902 wurde hier am Nollendorfplatz die erste U-Bahn-Station eröffnet. Innerhalb von vier Jahren eröffnete das erste Theater, schlicht Schauspielhaus genannt; es ist hier rechts im Vordergrund zu sehen. Aber vor 1914 stand in Berlin nichts lange still und innerhalb von fünf Jahren war aus dem Theater ein Kino geworden. In den 20ern wurde es wieder als Theater genutzt und der wahrscheinlich berühmteste damit verbundene Name ist Erwin Piscator. Er war der führende Theaterregisseur der Weimarer Republik und Gründer des Proletarischen Theater. Er ging 1929 Bankrott. Dieses Foto wurde 1935 gemacht, als die Nazis das Theater bereits zur Inszenierung von Operetten nutzten, sehr weit entfernt von den Avantgarde-Produktionen von Piscator, die weniger als zehn Jahre zuvor aufgeführt wurden.

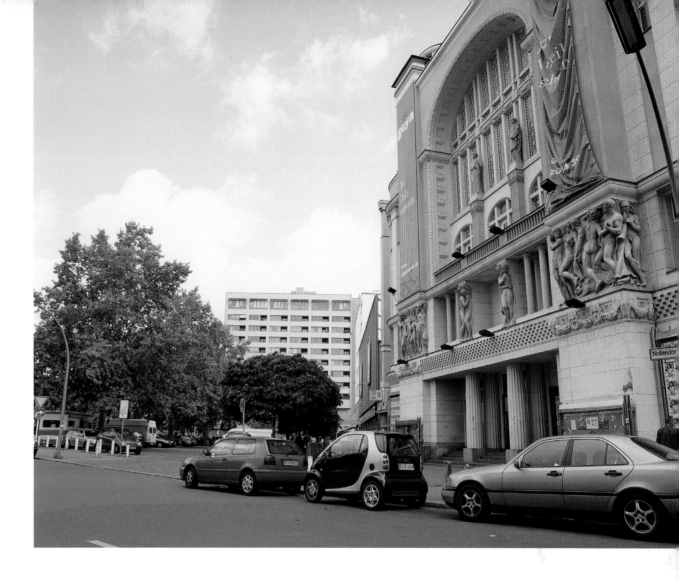

ABOVE: One of the few buildings on the square to survive the devastation of the war is the theatre building, which is now called Goya and used as a nightclub. This area of Berlin is now popular with the gay community, as it was between the wars, until Nazi persecution forced many gays underground. Today a memorial on the U-Bahn station to the left of this photo uses a large pink marble triangle to remember the thousands who perished at the hands of the Nazis. At the other end of Nollendorfstrasse, the road in the foreground, hangs a plaque in memory of Christopher Isherwood, a gay English novelist who lived on this street in the late 1920s. He wrote the stories on which the musical *Cabaret* was based and created the character of Sally Bowles.

OBEN: Das Theater war eines der wenigen Gebäude auf dem Platz das die Verwüstung des Krieges überlebte. Heute heißt es Goya und wird als Nachtklub genutzt. Die Gegend ist heute in der Schwulenszene sehr beliebt, wie damals zwischen den Ersten und Zweiten Weltkriegen, bis die Nazis begannen, Schwule zu verfolgen. Heute erinnert ein Denkmal an der U-Bahn-Station – ein großes rosa Dreieck aus Marmor – hier auf der linken Seite des Fotos, an die tausenden Opfer der Nazis. Am anderen Ende der Nollendorfstraße, die Straße im Vordergrund, hängt eine Gedenktafel für Christopher Isherwood, ein englischer Schriftsteller, der in den später 1920ern in dieser Straße wohnte. Er schrieb die Geschichten, auf denen das Musical *Kabaret* basiert und schuf die Figur Sally Bowles.

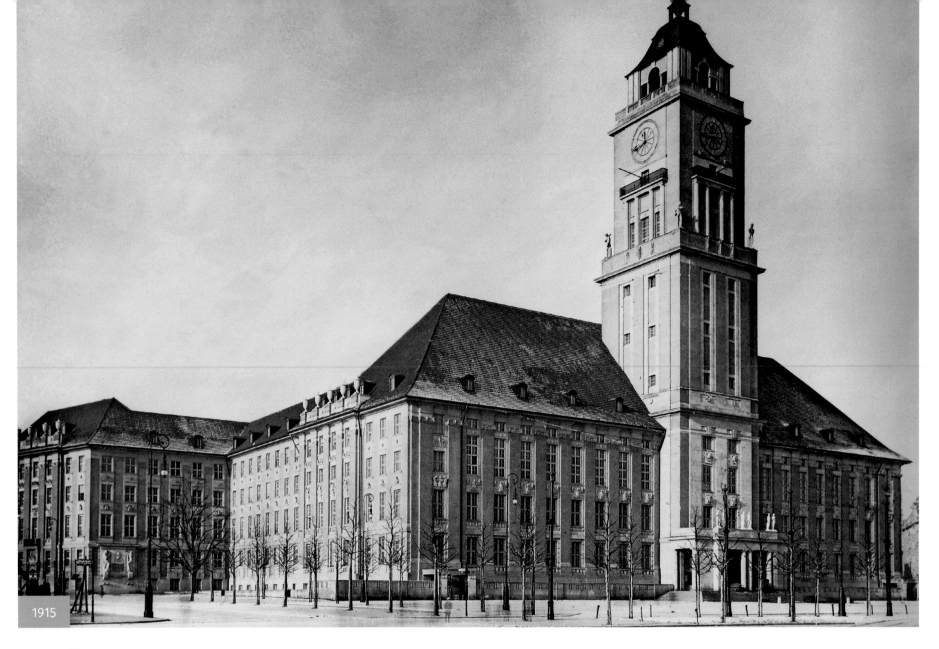

1915

SCHÖNEBERG RATHAUS

ABOVE: This photo was taken when the Schöneberg Rathaus, the town hall, was nearing completion in 1915. It was built at a time when many of the new districts of Berlin were vying to create the most impressive district town hall. Heavily damaged in World War II, rebuilding work was carried out in the late 1940s. In 1950 the tower was strengthened so that a replica of the Liberty Bell could be installed. Every Sunday afternoon, the chimes of the bell could be heard on RIAS (Radio in the American Sector). With the creation of a civilian government, this building was chosen as the seat of the mayor of West Berlin and the location of the West Berlin parliament.

OBEN: Dieses Foto wurde gemacht, als der Bau des Rathaus Schöneberg 1915 fast abgeschossen war. Es wurde zu einer Zeit gebaut, als viele Bezirke Berlins darum wetteiferten, das beeindruckendste Rathaus zu bauen. Im Zweiten Weltkrieg stark beschädigt, wurde der Wiederaufbau in den späten 40ern durchgeführt. 1950 wurde der Turm verstärkt, damit eine Nachbildung des Liberty Bells angebracht werden konnte. Jeden Samstagnachmittag konnte das Geläut der Glocke auf RIAS (Radio in the American Sector) gehört werden. Mit der Gründung einer zivilen Regierung wurde dieses Gebäude als Sitz des Bürgermeisters von Westberlin und des Westberliner Abgeordnetenhaus gewählt.

BELOW: John F. Kennedy delivers his famous speech on June 26, 1963. Mayor Willi Brandt invited President Kennedy to deliver an address in front of the town hall. Before 250,000 West Berliners in the square, Kennedy declared, "As a free man, I take pride in the words 'Ich bin ein Berliner'."

UNTEN: John F. Kennedy hält seine berühmte Rede vom 26. Juni, 1963. Bürgermeister Willi Brandt hatte Präsident Kennedy eingeladen, eine Ansprache vor dem Rathaus zu halten. Vor 250.000 Westberlinern, die auf dem Platz versammelt waren, deklarierte Kennedy „Als freier Mensch bin ich stolz darauf, sagen zu können ‚Ich bin ein Berliner'".

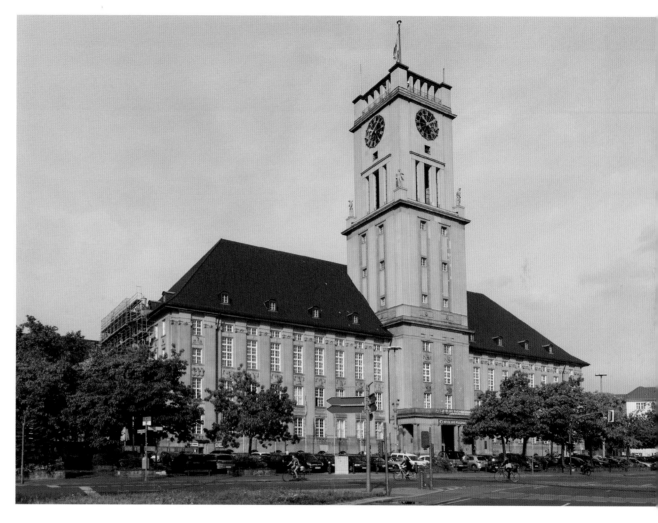

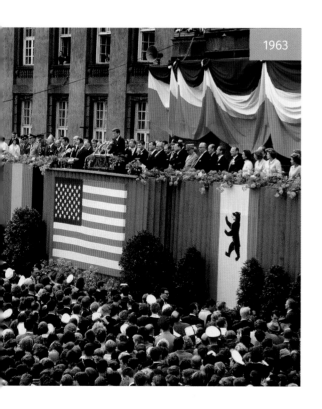

1963

ABOVE: The square was renamed John-F.-Kennedy-Platz after the president was assassinated in November 1963. After reunification, the building reverted to its original purpose as the district town hall for Schöneberg, the centre of local political gravity having returned to one building in Mitte, the Rotes Rathaus (Red Town Hall). Today, the building serves as the town hall for the merged district of Tempelhof-Schöneberg, following a reduction in the number of districts in the city in 2001. Citizens of Schöneberg included film star Marlene Dietrich, born here and buried in nearby Friedenau Cemetery.

OBEN: Der Platz wurde nach der Ermordung des Präsidenten im November 1963 in John-F.-Kennedy-Platz umbenannt. Nach der Wiedervereinigung wurde das Gebäude wieder zum Rathaus des Bezirks Schöneberg; das Zentrum der örtlichen Politik zog wieder nach Mitte ins Rote Rathaus. Heute dient das Gebäude als Rathaus für den zusammengelegten Bezirk Tempelhof-Schöneberg., nachdem die Anzahl der Bezirke 2001 reduziert wurde. Unter den Bewohnern Schönebergs zählte auch Marlene Dietrich, die hier geboren wurde und im nahe gelegenen Friedhof Friedenau begraben liegt.

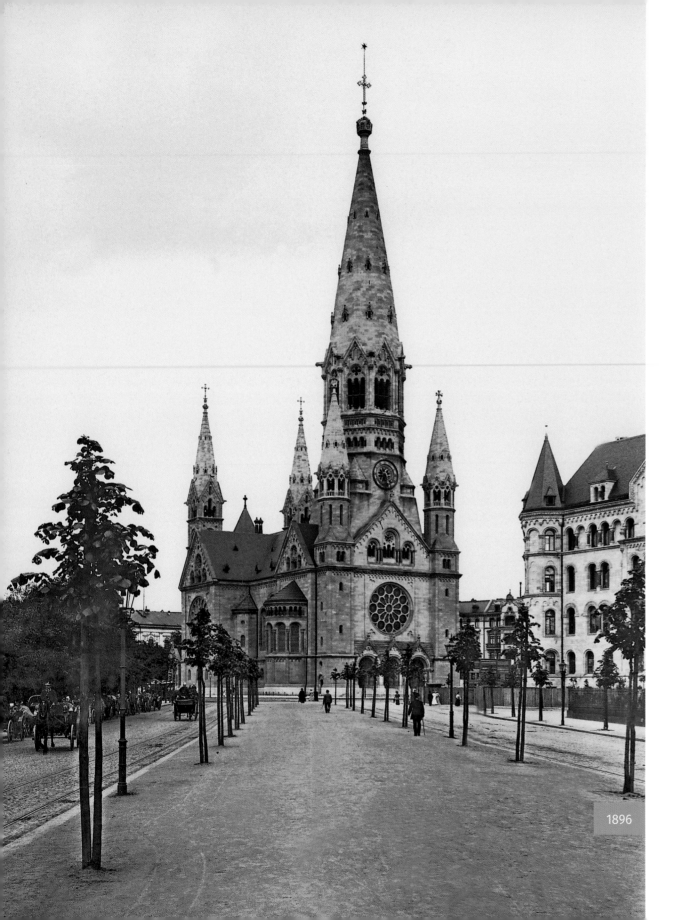

1896

KAISER-WILHELM-GEDÄCHTNIS-KIRCHE

LEFT: This photo from 1896 shows the Kaiser-Wilhelm-Gedächtnis-Kirche (Kaiser Wilhelm Memorial Church) in Hardenberg Strasse. It was built in Charlottenburg in the "new west" of Berlin with public funds to honour the memory of the last kaiser's grandfather, Kaiser Wilhelm I. Both the kaiser and his wife were present at the church's inauguration in 1895. The original construction was impressive in size; it was designed in the neo-Romanesque style according to plans by Franz Schwechten. Intricate mosaics inside the church depicted scenes from the life and work of Wilhelm I. Between the wars, this was the church of choice for society weddings. On the night of November 23, 1943, the church was all but destroyed in an air raid by the Royal Air Force.

LINKS: Dieses Foto aus 1896 zeigt die Kaiser-Wilhelm-Gedächtnis-Kirche in der Hardenbergstraße. Sie wurde in Charlottenburg, dem „neuen Westen" Berlins, mit öffentlichen Mitteln in Gedenken an den Großvater des letzten Kaisers, Kaiser Wilhelm I, gebaut. Der Kaiser und seine Frau wohnten beide der Einweihung 1895 bei. Der ursprüngliche Bau war von beeindruckender Größe; er wurde im neo-romantischen Stil nach Plänen von Franz Schwechten entworfen. Komplexe Mosaike in der Kirche zeigen Szenen des Lebens und Werkes von Wilhelm I. Zwischen den Kriegen war die Kirche die erste Wahl für Society-Hochzeiten. In der Nacht des 23. November 1943 wurde die Kirche durch einen Luftangriff der Royal Air Force fast vollständig zerstört.

RIGHT: Ruins of the Memorial Church after World War II.

RECHTS: Ruinen der Gedächtniskirche nach dem Zweiten Weltkrieg.

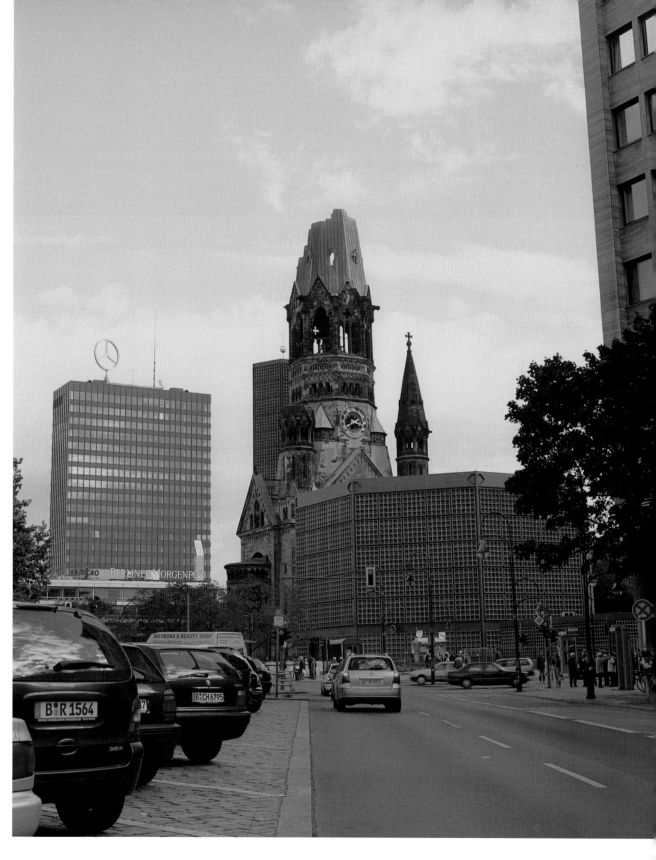

RIGHT: After the end of the war and the division of Berlin, the church found itself in the centre of West Berlin. In 1951 architect Egon Eiermann was awarded the task of designing a replacement church, but Berliners wouldn't allow him to sweep aside the ruins entirely; they felt passionate about retaining the broken west tower of the church. Eiermann changed his designs to incorporate the ruins, and they now house a memorial hall. The church is now viewed as a monument to peace and reconciliation, and as a reminder of the futility of war. Behind the church can be seen the glass-and-steel tower of the Europa Centre built in the mid-1960s.

RECHTS: Nach Kriegsende und der Teilung Berlins befand sich die Kirche im Zentrum Westberlins. 1951 wurde dem Architekten Egon Eiermann die Aufgabe anvertraut, eine Ersatzkirche zu entwerfen, aber die Berliner erlaubten ihm nicht, die gesamte Kirche beiseite zu räumen; sie wollten unbedingt den beschädigten Westturm der Kirche erhalten. Eiermann änderte seinen Entwurf um die Ruinen zu integrieren und sie behausen heute eine Gedenkhalle. Die Kirche wird heute als Denkmal für Frieden und Versöhnung gesehen und als Erinnerung an die Sinnlosigkeit von Krieg. Hinter der Kirche ist der Turm des Europa Centers zu sehen, der Mitte der 1960er gebaut wurde.

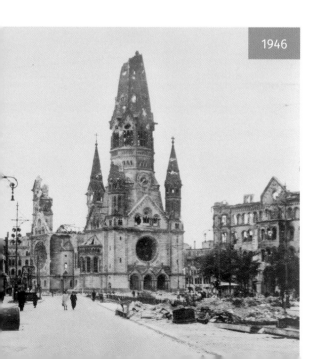

1946

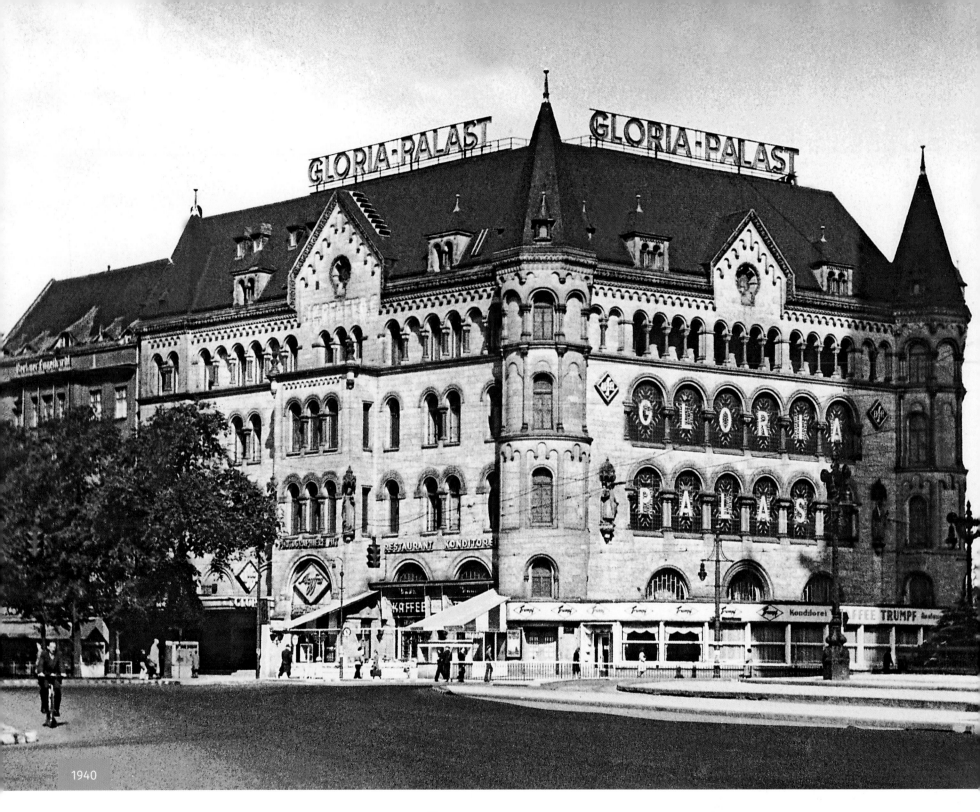

1940

GLORIA-PALAST CINEMA / KURFÜRSTENDAMM

LEFT: This ornate building in the neo-Baroque style made cinematic history. It was completed as early as 1896. The architect, Franz Schwechten, also designed the adjacent Kaiser Wilhelm Memorial Church. Inside, the building was lavishly fitted out to include seven staircases, three elevators, a mirror-lined winter garden, crystal chandeliers, marble steps, and silk wallpaper. It was here that the first German talkie debuted in 1930: *The Blue Angel*, starring the then-unknown Marlene Dietrich. In 1943, three years after this photograph was taken, the building was bombed and burned out in an air raid. The exterior was rebuilt in 1948, and the building underwent several remodellings before the theatre closed in 1998.

LINKS: Dieses prunkvolle neobarocke Gebäude machte Filmgeschichte. Es wurde 1896 fertiggestellt. Der Architekt Franz Schwechten entwarf auch die anliegende Gedächtniskirche. Innen war das Gebäude großzügig mit sieben Treppen, drei Aufzügen, einem mit Spiegeln gesäumten Wintergarten, Kristallkronleuchtern, Marmortreppen und Seidentapete ausgestattet. Hier hatte 1930 der erste deutsche Tonfilm Premiere: *Der Blaue Engel*, mit der damals unbekannten Marlene Dietrich in der Hauptrolle. 1943, drei Jahre nachdem dieses Foto gemacht wurde, brannte dieses Gebäude nach einem Bombenangriff ab. Das Äußere wurde 1948 neu erbaut und das Gebäude wurde mehrmals saniert, bevor das Theater 1998 endgültig schloss.

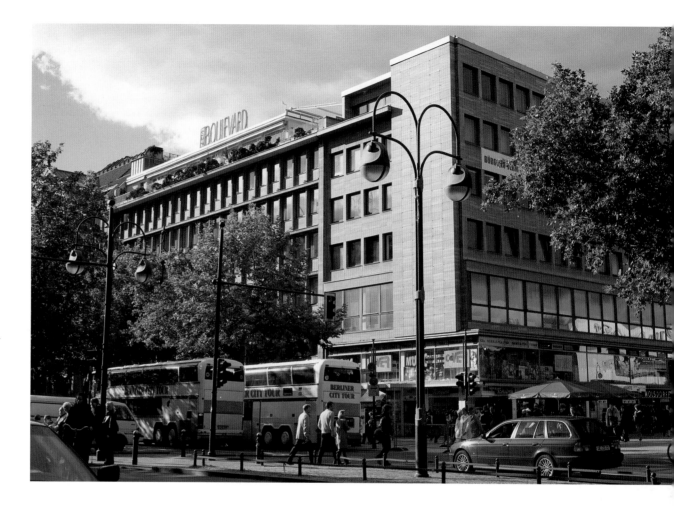

ABOVE: The magnificent foyer of the former theatre survives, containing the box office and a spiral staircase behind a bland postwar facade. Now occupied by a clothing store, it is one of many similar boutiques that line Berlin's famous shopping street, the Kurfürstendamm, which starts at the church next door. The Kurfürstendamm, or "Ku'damm", as it is universally called, was first laid out in the 1540s by Elector Joachim II, to reach his hunting lodge in the Grunewald forest.

OBEN: Das prachtvolle Foyer des ehemaligen Kinos überlebt mit seiner Abendkasse und Wendeltreppe hinter einer faden Nachkriegsfassade. Heute behaust es ein Kleidungsgeschäft, einer von vielen Boutiquen entlang Berlins wohl bekanntesten Shoppingmeile, dem Kurfürstendamm, welche an der Kirche nebenan beginnt. Der Kurfürstendamm, oder „Ku'damm" wie er meist genannt wird, wurde erstmals in den 1540ern von Kurfürst Joachim II anlegt, damit er sein Jagdschloss im Grunewald erreichen konnte.

LEFT: *The Blue Angel*, 1930. Dietrich starred as Lola, a nightclub performer who seduces and ruins a pompous schoolmaster played by Emil Jannings.

LINKS: *Der Blaue Engel*, 1930. Dietrich spielte Lola, eine Tänzerin in einem Nachtklub, die einen aufgeblasenen Professor, von Emil Jannings gespielt, verführt und ruiniert.

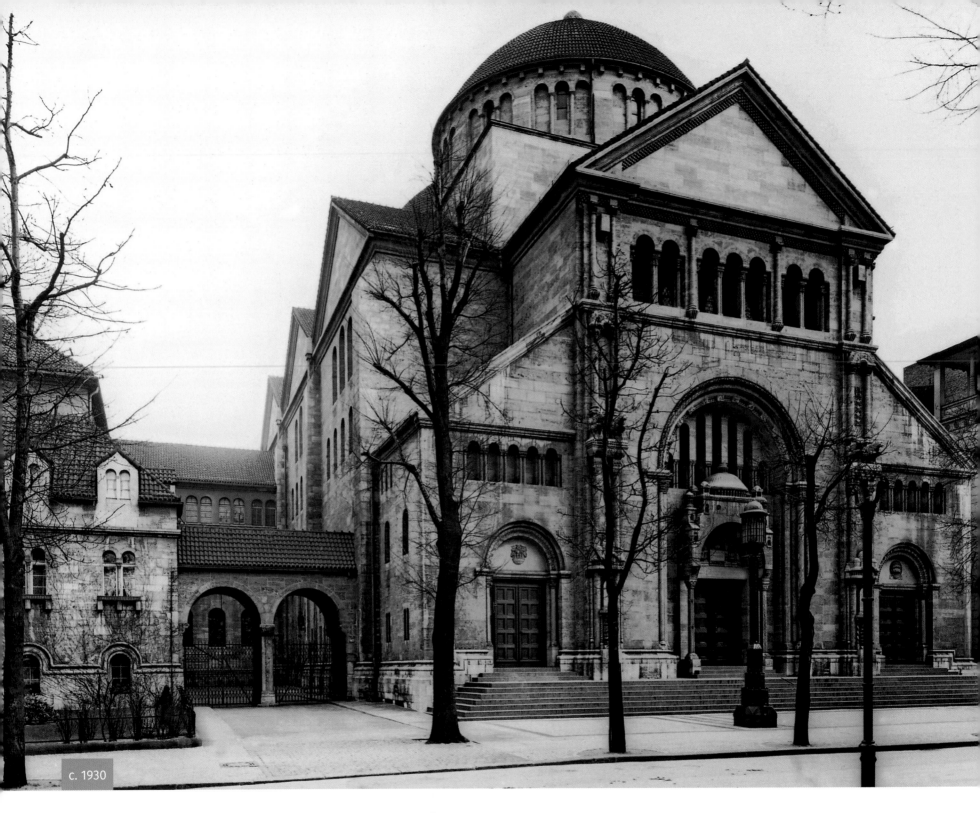

c. 1930

FASANENSTRASSE SYNAGOGUE / JEWISH CENTRE

LEFT: The 1912 Fasanenstrasse Synagogue was one of the grandest in Berlin, situated close to the Kurfürstendamm. Even before the Nazis took power, the streets around this synagogue witnessed violence that presaged the Holocaust. On September 12, 1931, some 1,500 Hitler Youth and SA men attacked members of the congregation as they left the synagogue on the second day of Rosh Hashanah. On the night of November 9, 1938, this synagogue, like most in Berlin, was burned and severely damaged on Reichskristallnacht (Night of Broken Glass). The government seized what was left of the buildings in 1939; these were further damaged in the war and the ruins were removed in the 1950s.

LINKS: 1912 war die Synagoge in der Fasanenstraße, nahe des Kurfürstendamms, eine der prachtvollsten in Berlin. Noch bevor die Nazis an die Macht kamen, wurde die Synagoge von Gewalt heimgesucht. Am 12. September 1931 attackierten um die 1.500 Mitglieder der Hitlerjugend und der SA Gemeindemitglieder, als sie am zweiten Tag von Rosh Hashanah die Synagoge verließen. In der Nacht des 9. November 1938 wurde diese Synagoge, wie die meisten in Berlin, während der Reichskristallnacht in Brand gesetzt und stark beschädigt. Die Regierung beschlagnahmte das verbleibende Gebäude 1939; dieses wurde im Krieg noch mehr beschädigt und die Ruinen wurde in den 50er Jahren geräumt.

ABOVE: Today the pilasters on the left and the stone portal on the right stand as stark reminders of the grandeur of the original building. In 1955 the site was returned to the Jewish community, and in the late 1950s the West Berlin parliament agreed to finance the building of a new community centre on the site. In 1957 the chairman of the West Berlin Jewish community, Heinz Galinski, laid the foundation stone, and the new building opened in 1959. In addition to a large library, the community centre contains a kosher restaurant, Arche Noah, and a hall that can be used for services. To the right of the main entrance is a prayer wall on which are listed the names of all the Nazi ghettos and concentration camps, a reminder that 59,000 members of the Berlin Jewish community died in the Holocaust.

OBEN: Heute dienen die Wandpfeiler zur Linken und das Steinportal zur Rechten als kahle Erinnerung an die Pracht des ursprünglichen Gebäudes. 1955 wurde das Grundstück an die Jüdische Gemeinde zurückgegeben und in den späten 50ern stimmte das Westberliner Abgeordnetenhaus der Finanzierung eines neuen Gemeindezentrums zu. 1957 legte der Vorsitzende der Westberliner Jüdischen Gemeinde Heinz Galinski den Grundstein und 1959 eröffnete das neue Gebäude. Neben einer großen Bibliothek behaust das Gemeindezentrum das koschere Restaurant Arche Noah und eine Halle, die für Gottesdienste genutzt werden kann. Zur Rechten des Haupteingangs ist eine Gebetswand, auf der die Namen aller Nazi-Gettos und Konzentrationslager stehen, eine Erinnerung an die 59.000 Mitglieder der jüdischen Gemeinde Berlins, die im Holocaust ums Leben kamen.

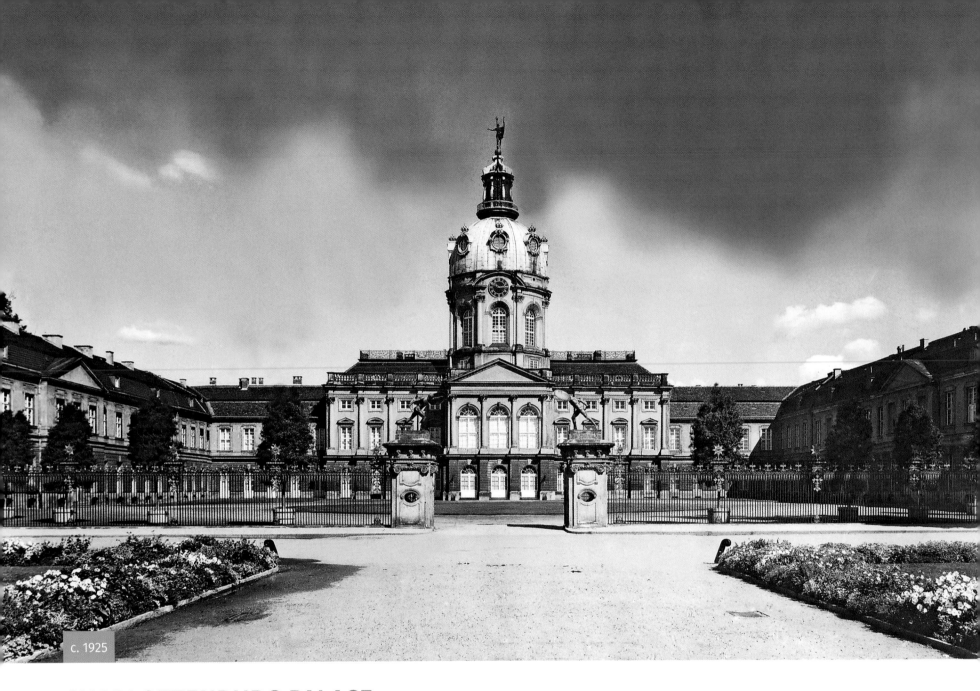

c. 1925

CHARLOTTENBURG PALACE

ABOVE: Lietzow Palace was built for Queen Sophie Charlotte in the late 1690s and early 1700s as a summer palace; this photo shows the original part of the palace. The location was chosen because it was surrounded by forest and it could be accessed by boat, as the river Spree ran next to the gardens behind. Sophie Charlotte was a lively, intelligent queen who unfortunately died young not long after the first part of the palace was completed. The king renamed it Charlottenburg Palace in her memory.

OBEN: Die Lützenburg wurde in den späten 1690ern und frühen 1700ern für Königin Sophie Charlotte als Sommerschloss gebaut; dieses Foto zeigt den ursprünglichen Teil des Schlosses. Der Standort wurde gewählt, weil er von Wald umgeben war und per Boot erreicht werden konnte, da die Spree hinten an den Gärten entlang verlief. Sophie Charlotte war eine lebhafte, intelligente Königin, die leider viel zu jung verstarb, kurz nachdem der Bau des Schlosses abgeschlossen war. Der König benannte es zu ihren Ehren Schloss Charlottenburg.

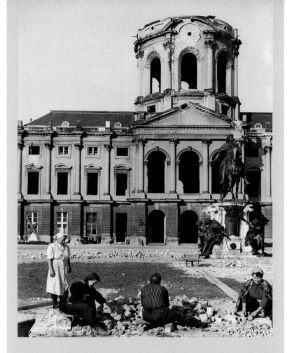

CHARLOTTENBURG PALACE, 1953

This photo shows "rubble women" at work in 1953 in front of the palace, which was wrecked in World War II; the women are salvaging bricks for use in Berlin's postwar reconstruction. Note also the bronze equestrian statue of the Great Elector by Andreas Schlüter in front of the ruins. Created in the 1690s to grace a bridge in the city centre, it was removed from the city during the war for safekeeping, but sank by accident in the Tegel Lake in West Berlin on its return in 1947. By the time it was salvaged in 1949, relations between East and West Berlin had deteriorated so badly that the West Berliners refused to return it, finding a new home for it here in front of the palace.

SCHLOSS CHARLOTTENBURG, 1953

Dieses Foto zeigt „Trümmerfrauen" 1953 bei der Arbeit vor dem Schloss, welches im Zweiten Weltkrieg weitgehend zerstört wurde; die Frauen bargen Ziegelsteine für die Nutzung im Wiederaufbau Berlins. Hier ist auch die Bronzestatue des Große Kurfürsts von Andreas Schlüter vor den Ruinen zu sehen. In den 1690ern für die Verzierung eine Brücke geschaffen, wurde sie im Krieg aus der Stadt in sichere Verwahrung gebracht, aber sie versank ausversehen bei der Rückkehr 1947 im Tegeler See in Westberlin. Als sie 1949 endlich geborgen wurde, war die Beziehung zwischen Ost- und Westberlin so zerrüttet, dass die Westberliner sich weigerten, sie zurückzugeben und sie hier vor das Schloss stellten.

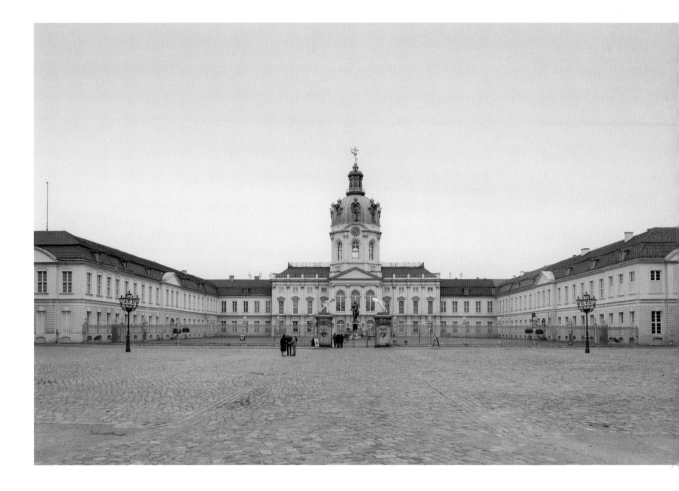

ABOVE: Although the reconstruction of the outside of the palace was completed in 1962, it was not until the late 1970s that the internal restoration was completed. In the early 1990s, the city authorities in Mitte, where the statue of the Great Elector once stood, requested that the equestrian statue be returned to them; the palace authority declined the request. Today the palace and gardens are a major tourist attraction; the oldest rooms on the ground floor are open to the public, as is the east wing, the extension commissioned by Frederick the Great in the 1740s.

OBEN: Obwohl der Wiederaufbau des Äußeren des Schlosses 1962 abgeschlossen wurde, wurde die Restaurierung des Inneren erst in den späten 70er Jahren fertiggestellt. In den frühen 90ern wollten die Behörden in Mitte das Reiterstandbild des Kurfürsten, welches einst dort stand, zurück; die Schlossverwaltung lehnte die Bitte jedoch ab. Heute sind das Schloss und seine Gärten eine große Touristenattraktion; die ältesten Räume im Erdgeschoss sind für die Öffentlichkeit frei zugänglich, sowie auch der Ostflügel, ein Anbau der in den 1740ern von Friedrich dem Großen in Auftrag gegeben wurde.

OLYMPIC STADIUM

BELOW: This photo of the stadium was taken during the 1936 Olympics from the Glockentürm (Bell Tower), which stands directly west of the stadium. As early as 1906, this site was chosen for the building of a horse-racing track, which was then upgraded into an all-purpose stadium for the Olympics scheduled in 1916. Cancelled because of World War I, the games were rescheduled to be hosted by Berlin in 1936. Hitler and the Nazi leadership turned the games into a dazzling spectacle and introduced several innovations: the 1936 games were the first to be started with the Olympic flame being carried from Olympia and brought into the stadium by a runner. However, the games will always be best remembered for the extraordinary achievements of African American athlete Jesse Owens.

UNTEN: Dieses Foto des Stadions wurde 1936 während der Olympischen Spiele vom Glockenturm aus gemacht, welches zum Westen direkt am Stadion steht. Schon 1906 wurde das Areal für den Bau einer Pferderennbahn gewählt, welche dann zu einem Stadion für die Olympischen Spiele 1916 aufgerüstet wurde. Wegen des Ersten Weltkrieges abgesagt, wurden die Spiele dann 1936 in Berlin nachgeholt. Hitler und die Naziherrschaft verwandelten die Spiele zu einem Spektakel und führten mehrere Neuerungen ein: Die Spiele 1936 waren die Ersten, die mit der Ankunft eines Läufers mit der olympischen Flamme aus Olympia begannen. Die Spiele werden aber vor allem wegen der außerordentlichen Leistung des Afroamerikaners Jesse Owens in Erinnerung bleiben.

1936

BELOW: An aerial view of the Olympic Stadium, with the adjoining open-air swimming pool in the foreground.

UNTEN: Eine Luftaufnahme des Olympischen Stadions mit dem anliegenden Außenpool im Vordergrund.

1936

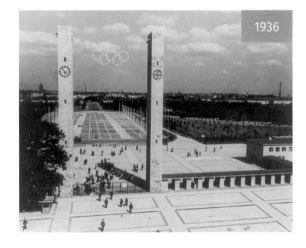

1936

ABOVE: The grand entrance tower to the Olympic Stadium with Olympic rings strung between the two towers and a modified swastika adorning the right tower.

OBEN: Der große Turm am Eingang zum Olympischen Stadion mit den Olympischen Ringen zwischen den zwei Türmen aufgehängt und einer modifizierten Swastika auf dem rechten Turm.

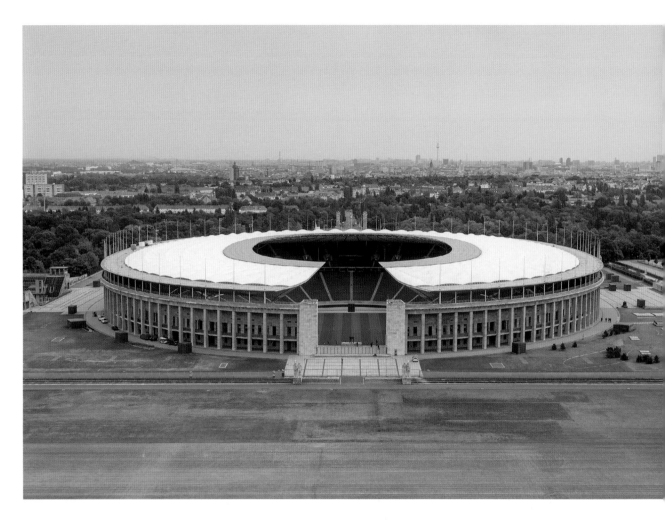

ABOVE: After the war, the stadium was repaired by the British and used intensively by their troops, as it was in the centre of the British military area—the athletes' training school building, hidden by trees on the upper left side of the photo, was turned into the British military headquarters. The stadium is now the home of Hertha BSC, the leading football club in Berlin. From 1999 to 2004, the stadium was completely reconstructed so that only the outside stonework is original; a new roof was installed, providing covered seating for all 70,000 spectators while allowing rain onto the field below.

OBEN: Nach dem Zweiten Weltkrieg wurde das Stadion von den Briten saniert und intensiv von ihren Truppen genutzt, da es mitten in der britischen Militäranlage lag – das Gebäude der Sportlerschule, hinter den Bäumen in der oberen linken Ecke versteckt, wurde als Hauptquartier des britischen Militärs verwendet. Das Stadion ist nun der Sitz von Hertha BSC, dem führenden Fußballklub Berlins. Von 1999 bis 2005 wurde das Bauwerk wieder vollständig aufgebaut, sodass nun nur das äußere Mauerwerk noch original ist; ein neues Dach wurde eingebaut, welches überdachte Sitzplätze für alle 70.000 Zuschauer schafft und dennoch den Regen aufs Feld fallen lässt.

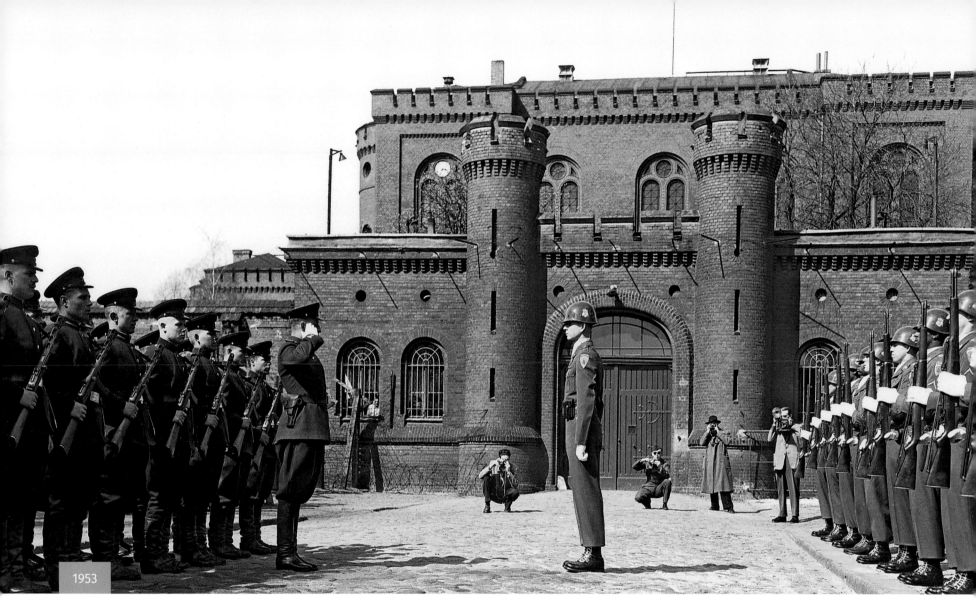

1953

SPANDAU PRISON / WILHELMSTRASSE

ABOVE: This nineteenth-century building would have left no mark on history if it had not been chosen for the imprisonment of the seven Nazi war criminals who were sentenced at Nuremberg in 1946. It was surrounded by military barracks in the British sector of West Berlin. It was guarded by all four wartime allies from 1947. This photo shows the Russians handing over to the Americans; the guard rotated on the first day of every month on a rigid plan so that each of the four powers was in charge for three months every year. Of the seven prisoners, three were released for health reasons in the 1950s and three were released after serving their terms, including Albert Speer, who was released in 1966. This left Rudolph Hess as the sole remaining inmate of a prison originally designed for 600 people, until he died in 1987.

OBEN: Dieses Gebäude aus dem 19. Jahrhundert hätte keine Spur in der Geschichte hinterlassen, wäre es nicht für die Inhaftierung von sieben Nazi Kriegsverbrechern gewählt worden, die 1946 in Nürnberg verurteilt wurden. Es war von den Kasernen des britischen Sektors in Westberlin umgeben. Es wurde von 1947 an von allen vier Alliierten bewacht. Dieses Foto zeigt die Übergabe von den Russen an die Amerikaner; die Wache wechselte am Ersten jedes Monats nach einem strikten Plan, sodass jeder der vier Besatzungsmächte drei Monate im Jahr für die Bewachung verantwortlich war. Von den sieben Gefangenen wurden in den 1950ern drei aus gesundheitlichen Gründen freigelassen und drei wurden nach Verbüßung ihrer Strafe entlassen, darunter auch Albert Speer, der 1966 freikam. Übrig blieb Rudolph Heß, der bis zu seinem Tod 1987 der einzige Gefangene in einem Gefängnis für 600 Menschen war.

ABOVE: Russian guards in winter uniform perform their ceremonial duty outside Spandau Prison. The chestnut tree in the inner courtyard, visible in both archive photos, is believed to be the one seen in the modern photo (right).

OBEN: Russische Wachen in Winteruniform bei einen zeremoniellen Ausmarsch vorm Gefängnis Spandau. Der Kastanienbaum im Innenhof, auf beiden Archivfotos zu sehen, ist anscheinend der gleiche wie auf dem modernen Foto (rechts).

ABOVE: Immediately after Hess's death, the old prison building was bulldozed and the remains were buried on the Gatow ranges—these precautions were taken because Hess had been an unrepentant Nazi and the authorities wanted neither the prison site nor its remaining bricks to fall into the hands of neo-Nazis. The site soon housed a shopping centre for the British Army. Today, the former Britannia Centre, as it was called in the days of the British Army, now contains a Kaisers supermarket. In 1994 all military personnel from the four powers left Berlin under the terms of the Two-Plus-Four Treaty signed in 1990, which allowed German reunification to take place.

OBEN: Nach dem Tod von Heß wurde das alte Gefängnis sofort abgerissen und die Überreste wurden in Gatow vergraben – diese Vorsichtsmaßnahmen wurden unternommen, weil Heß ein reueloser Nazi war und die Behörden wollten vermeiden, dass das Gefängnis oder die Bauteile dessen in die Hände von Neo-Nazis fielen. Bald stand auf dem Grundstück ein Einkaufszentrum für die britische Armee. Heute behaust das ehemalige Britannia Center einen Kaisers-Supermarkt. 1994 verließ das Militärpersonal der vier Besatzungsmächte Berlin unter den Bestimmungen des Zwei-plus-Vier-Vertrags, welcher 1990 unterzeichnet wurde und die Wiedervereinigung Deutschlands ermöglichte.

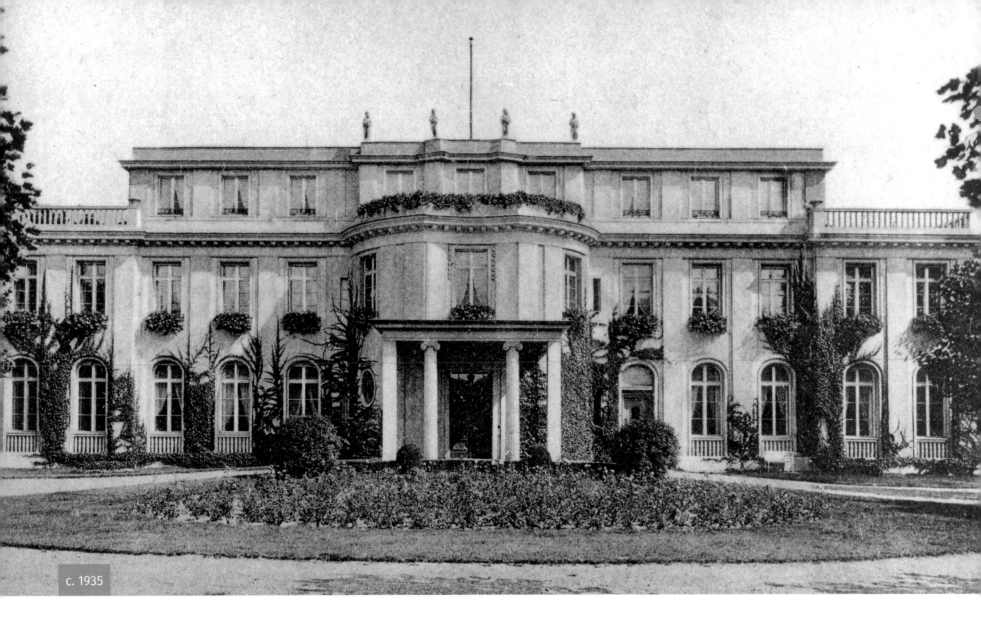

c. 1935

WANNSEE CONFERENCE VILLA

ABOVE: This large mansion is situated in the affluent suburb of Wannsee, named after its lake in the southwest corner of Berlin. Made notorious as the venue of the Wannsee Conference in January 1942, it was originally built as a residence for a wealthy industrialist during World War I, and was acquired by the SS in 1940 for use as a conference centre. SS leader Reinhard Heydrich had called a meeting explicitly to discuss "The Final Solution to the Jewish Question". The fifteen participants from the SS, Nazi Party, and government ministries were to be instructed that the SS was firmly in charge of carrying out the Final Solution in all its territories. Adolf Eichmann took minutes of the meeting and wrote up a protocol that was then circulated to all participants with instructions that they should destroy it once read; only the foreign office official's copy survived (by accident) when it was discovered in 1947.

OBEN: Diese große Villa liegt im wohlhabenden Vorstadtbezirk Wannsee, welcher nach dem See im Südwesten Berlins benannt ist. Berüchtigt als Schauplatz der Wannseekonferenz im Januar 1942, wurde sie ursprünglich im Ersten Weltkrieg als Residenz für einen reichen Unternehmer gebaut und wurde dann 1940 von der SS als Konferenzzentrum akquiriert. SS-Führer Reinhard Heydrich berief dieses Treffen ausdrücklich, um die „Endlösung der Judenfrage" zu diskutieren. Die fünfzehn Teilnehmer aus der SS, Nazi-Partei und Ministerien wurden belehrt, dass die SS die Kontrolle über die Ausführung der Endlösung in allen Territorien hielt. Adolf Eichmann führte Protokoll, welches an alle Teilnehmer verteilt wurde - mit der Anordnung, sie sollen das Protokoll nachdem sie es gelesen hatten vernichten; nur die Kopie eines Beamten des Außenministeriums überlebte (aus Versehen) und wurde 1947 entdeckt.

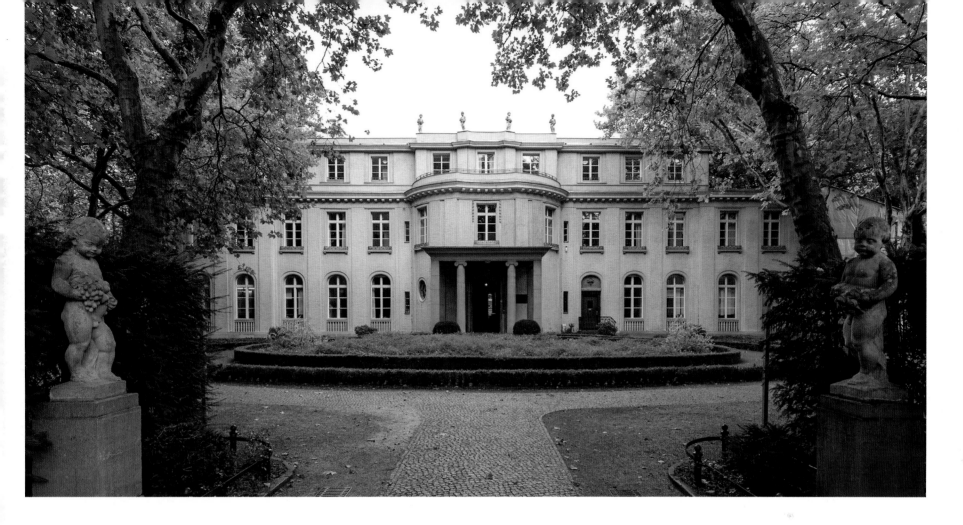

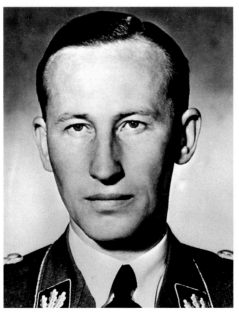

ABOVE: Today the mansion serves as a permanent memorial to the victims of the Nazi regime. It contains an exhibit documenting the crimes of the Nazi state both before and after the conference itself. It is also interesting to note what happened to the participants of the conference: later the same year, Heydrich became the only senior Nazi to be assassinated during the war. He was ambushed by a group of Czech resistance fighters while driving through Prague, and died from his wounds a few days later. Adolf Eichmann was kidnapped by the Israeli secret services in Argentina in 1960, brought back to Israel to face trial, and executed in 1962. Judge Roland Freisler died in an air raid in February 1945.

OBEN: Heute dient die Villa als ständiges Denkmal der Opfer des Naziregimes. Es behaust eine Ausstellung über die Verbrechen des Nazistaates vor und nach der Konferenz. Auch, was den Teilnehmern wiederfuhr, ist sehr interessant: Im selben Jahr wurde Heydrich als einziger der hochrangigen Nazis ermordet. Er wurde von einer Gruppe tschechischer Widerstandskämpfer überfallen, als er durch Prag fuhr und erlag einige Tage später seinen Verletzungen. Adolf Eichmann wurde 1960 vom israelischen Geheimdienst in Argentinien entführt und nach Israel gebracht, um vor Gericht zu stehen. Richter Roland Freisler starb 1945 in einem Bombenangriff.

LEFT: SS Obergruppenführer Reinhard Heydrich, who chaired the infamous conference in January 1942.

LINKS: SS Obergruppenführer Reinhard Heydrich, Vorsitzender der berüchtigten Konferenz im Januar 1942.

OUTPOST THEATRE / ALLIED MUSEUM

BELOW: This photo shows the Outpost movie theatre close to completion in 1953, before the name of the theatre was added to the facade. American servicemen and their families enjoyed the latest releases here, and the theatre remained solely for military use until 1994. Serving in the Berlin Brigade had its rewards: in addition to good facilities, there was a unique atmosphere in the frontier town of West Berlin. This was enhanced by the warmth felt by the local population toward the "Protecting Forces", as the Western Allies were called after the Berlin Airlift. At any one time, there would be approximately 6,000 American servicemen with 8,000 dependents in West Berlin. They had exclusive use of an eighteen-hole golf course, two cinemas, plenty of stores, and many other facilities.

UNTEN: Dieses Foto zeigt das Outpost Kino kurz vor Fertigstellung 1953, bevor der Name an der Fassade angebracht wurde. Amerikanische Soldaten und ihre Familien konnten hier die neuesten Filme sehen und das Theater war bis 1994 nur für Militärpersonal zugänglich. Als Teil der Berlin Brigade stationiert zu sein hatte seine Vorteile: Neben den guten Einrichtungen, herrschte zudem in der Grenzstadt Westberlin eine einzigartig Atmosphäre. Diese wurde durch die Wärme der örtlichen Bevölkerung unterstützt, bei denen die „Schutzmächte", wie sie nach der Luftbrücke genannt wurden, beliebt waren. Zu jedem Zeitpunkt waren ungefähr 6.000 amerikanische Soldaten und ihre 8.000 Familienangehörige in Westberlin. Sie hatten exklusiven Zugang zu einem Golfplatz, zwei Kinos, vielen Geschäften und vielen anderen Einrichtungen.

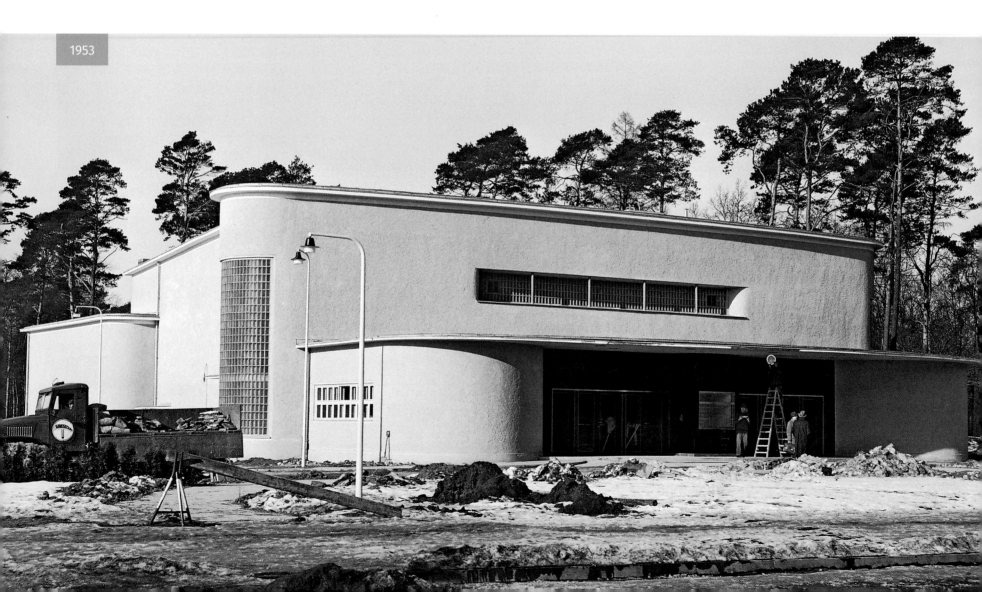

1953

BELOW: The Outpost closed for good as a movie theatre with the withdrawal of the last Allied forces in 1994. By this time, the decision had already been made to use the theatre and the adjoining library as a museum documenting the presence of the Western Allies in Berlin, to be called the Allied Museum. At the same time, the Russian military museum at Karlshorst was converted into a museum documenting relations between Russia and Germany in the twentieth century. On the left of the photo, the port wing of a British Hastings cargo aircraft, used during the Berlin Airlift, can be seen. The plane has recently been restored and sits next to the hut from Checkpoint Charlie (above left). There is also an East German watchtower from the Berlin Wall on display (left).

UNTEN: Das Outpost wurde als Kino endgültig geschlossen, als 1994 die letzten Alliierten Truppe abzogen. Bis dahin wurde schon entschieden, dass das Kino und die dazugehörige Bibliothek als Museum für die Präsenz der westlichen Alliierten genutzt werden würden. Zur selben Zeit wurde das russische Militärmuseum bei Karlhorst zu einem Museum für die Beziehung zwischen Russland und Deutschland im 20. Jahrhundert konvertiert. Auf den linken Foto ist die Tragfläche eines britischen Hastings Frachtflugzeuges zu sehen. Das Flugzeug wurde vor Kurzem restauriert und sitzt neben der Hütte am Checkpoint Charlie (oben links). Ein ostdeutscher Wachturm von der Berliner Mauer wird auch ausgestellt (links).

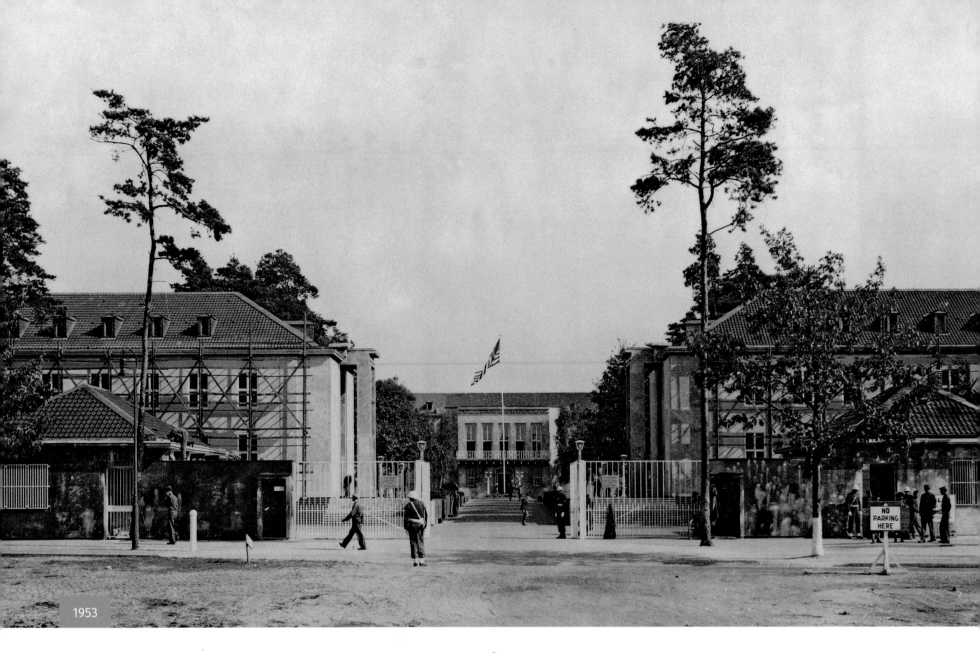

1953

U.S. ARMY COUNCIL HEADQUARTERS / AMERICAN EMBASSY

ABOVE: In July 1945, President Harry S. Truman was the guest of honour at the inauguration of the U.S. Control Council headquarters seen here. The U.S. flag that was hoisted was the same flag that had been flying over Washington, D.C., in December 1941; the flag was later hoisted in Tokyo. The buildings shown here had been constructed as Luftwaffe barracks in the late 1930s on what was then called Kronprinzen Allee. The site covers more than eighteen acres, and since it was deep in the leafy suburbs of southwest Berlin, it suffered little damage in World War II. It was also in the middle of the American sector, and therefore well placed to be the headquarters of the military governor and the Berlin Brigade.

OBEN: Im Juli 1945 war Präsident Harry S. Truman der Ehrengast bei der Einweihung des US-Hauptquartiers, das hier zu sehen ist. Die US-Flagge, die gehisst wurde, war die gleiche, die im Dezember 1941 über Washington D.C. wehte; die Flagge wurde später über Tokio gehisst. Die Gebäude, die hier zu sehen sind, wurden in den späten 1930ern in der damaligen Kronprinzenallee als Kasernen für die Luftwaffe gebaut. Das Grundstück umfasst fünf Hektar, und da es tief in der grünen Vorstadt Berlins lag, erlitt es im Zweiten Weltkrieg nur wenig Schaden. Zudem lag es mitten im Amerikanischen Sektor und daher in einer guten Lage für das Hauptquartier des Militärgouvaneurs und der Berlin Brigade.

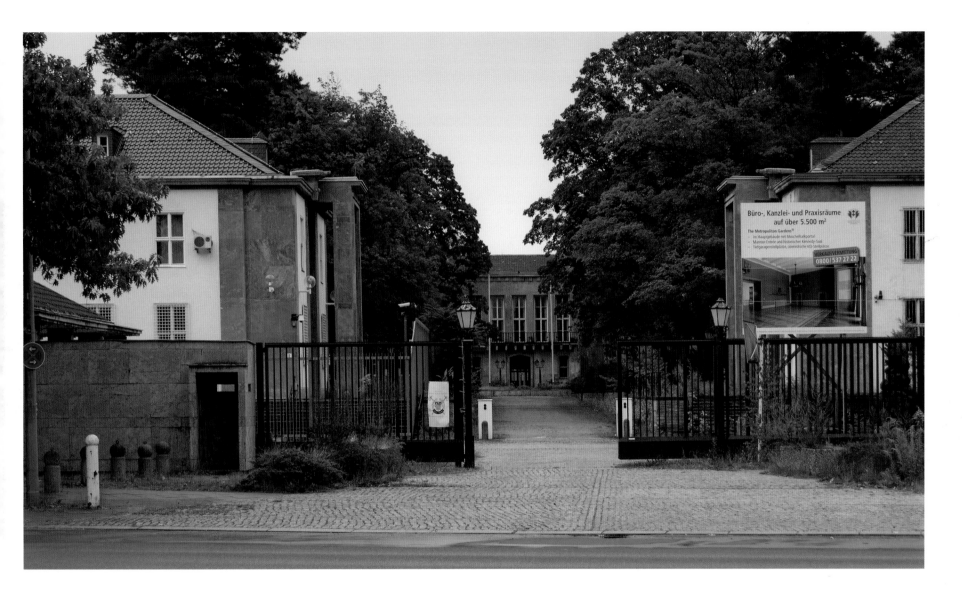

ABOVE: In 1949 the name of the street was changed to Clay Allee in honour of General Lucius D. Clay, the military governor in Berlin who initiated the Berlin airlift. When General Clay died in 1979, these buildings were renamed the Clay Compound in his memory. In 1994 the Berlin Brigade left this building for the last time, but the U.S. Mission remained until 1999, when the embassy in Bonn, the former capital of West Germany, closed, and most of its staff was relocated to Berlin. Today the American Embassy continues to use part of the site for its consular department.

OBEN: 1949 wurde die Straße zu Ehren des General Lucius D. Clays, dem Militärgouvaneur Berlins, in Clayallee umbenannt. As General Cly 1979 starb wurden diese Gebäude zu Clay Headquarters umbenannt. 1994 verließ die Berlin Brigade dieses Gebäude zum letzten Mal, aber die US Mission blieb bis 1999 als die Botschaft in Bonn, der ehemaligen Hauptstadt Westdeutschlands, schloss und der Großteil der Mitarbeiter nach Berlin zogen. Heute nutzt die amerikanische Botschaft weiterhin einen Teil des Areals als Konsulat; andere Gebäude auf dem Grundstück werden bald saniert und als Luxuswohnungen und Einkaufsmöglichkeiten genutzt werden.

REICHSTAG

BELOW: This was the first purpose-built assembly building for the German parliament, which had first convened in 1871. Construction started during the reign of the first kaiser and was completed in the era of his grandson, Kaiser Wilhelm II, in 1894. On February 27, 1933, four weeks after Hitler's appointment as chancellor and days before a vital general election, the Reichstag was gutted in an arson attack. The Nazi government blamed the Communists, but many believed the fire was instigated by the Nazis. Never rebuilt by the Nazis, the ruins were fiercely fought over in the closing days of the Battle of Berlin. It was just inside the British sector after the war. In September 1948, the mayor of West Berlin, Ernst Reuter, addressed a rally of over 300,000 people here with his famous plea to the free world not to abandon the people of West Berlin facing the Soviet blockade.

UNTEN: Dies war der erste Zweckbau für das deutsche Parlament, welcher erstmals 1871 zusammentrat. Der Bau begann während der Herrschaft des ersten Kaisers und wurde 1894 in der Zeit seines Enkels Kaiser Wilhelm II abgeschlossen. Am 27. Februar, 1933, vier Wochen nach Hitlers Ernennung zum Kanzler und Tage vor wichtigen Parlamentswahlen, brannte der Reichstag in einem Brandanschlag aus. Die Naziregierung gab die Schuld den Kommunisten, aber viele glaubten, das Feuer war von den Nazis selbst gelegt worden. Von den Nazis nie wieder aufgebaut, wurde die Ruinen in der Schlacht von Berlin hart umkämpft. Sie lagen kurz innerhalb der Grenzen des britischen Sektors. Im September 1948 hielt der Bürgermeister Westberlins Ernst Reuther vor 300.000 Menschen hier seine berühmte Ansprache mit dem Plädoyer an die freie Welt die Menschen Westberlins in angesicht der sowjetischen Blockade nicht im Stich zu lassen.

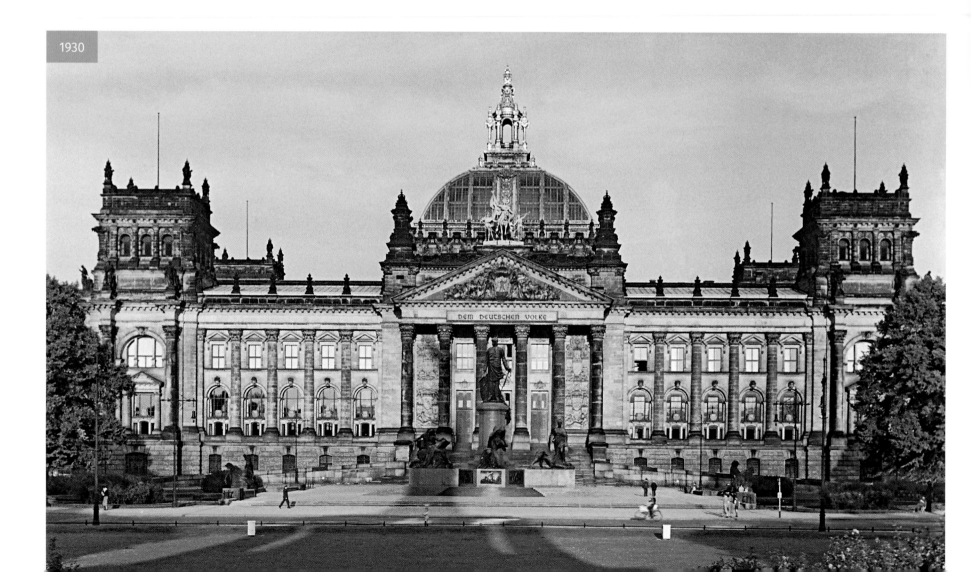

1930

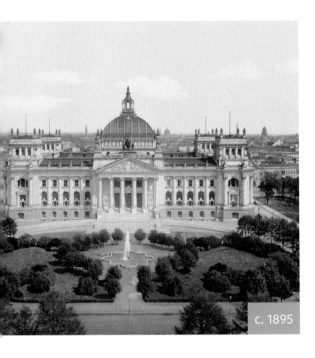

c. 1895

BELOW: Since April 1999, the rebuilt Reichstag has once again been home to the German parliament, the Bundestag. After reunification in 1990, there was a symbolic meeting of the parliament here in December 1990, but the Bundestag and the whole machinery of government remained in the old West German capital of Bonn. The summer of 1991 witnessed a closely fought debate between the "return the capital to Berlin" lobby and the "keep it in Bonn" group. It was also decided to rebuild the Reichstag as the main plenary chamber of the Bundestag. Designed by British architect Norman Foster, the rebuilt Reichstag allows for public access onto the roof and inside the glass dome, which also serves to reflect natural light into the plenary chamber below.

LEFT: The Reichstag as it looked soon after its completion in 1894, before the arrival of the Bismarck statue in front and the inscription Dem Deutschen Volke ("To the German people") on the portico.

UNTEN: Seit April 1999 wurde der Reichstag neu erbaut und ist nun wieder Sitz des Deutschen Bundestags. Nach der Wiedervereinigung 1990 fand im Dezember hier ein symbolisches Treffen des Bundestags statt, aber die gesamte Maschinerie der Regierung blieb in der alten westdeutschen Hauptstadt Bonn. Im Sommer 1991 gab es heiße Debatten zwischen der „Rückkehr nach Berlin" Lobby und der „Verbleib in Bonn" Gruppe. Es wurde entschlossen, den Reichstag als Hauptplenarsaal des Bundestages neu zu erbauen. Vom britischen Architekten Norman Foster entworfen, hat der neue Reichstag einen öffentlichen Zugang zum Dach innerhalb der Glaskuppel, welche zudem Tageslicht in den Plenarsaal hinunter reflektiert.

LINKS: Der Reichstag nach seiner Fertigstellung 1894, bevor die Statue von Bismarck eintraf und der Portikus mit der Inschrift „Dem Deutschen Volke" versehen wurde.

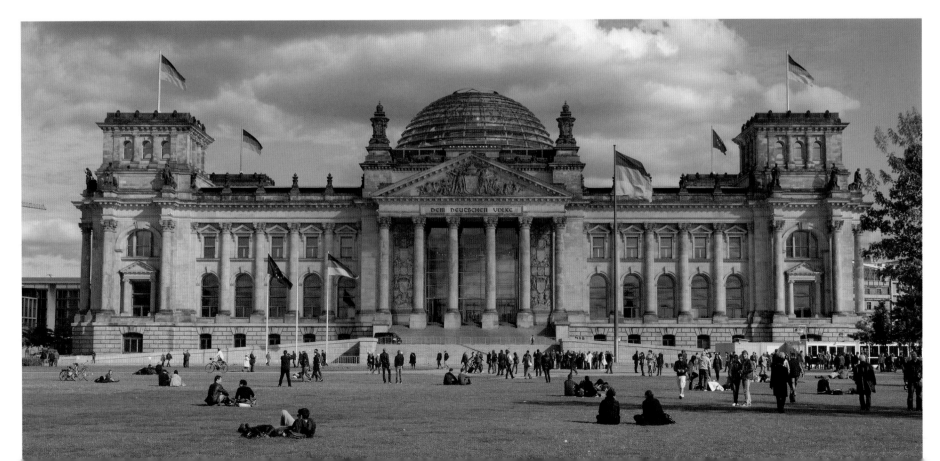

INDEX